LES MAITRES

DANS

LES ARTS DU DESSIN

PARIS. — IMPRIMÉ CHEZ JULES BONAVENTURE,
55, QUAI DES GRANDS-AUGUSTINS.

FRONTISPICE

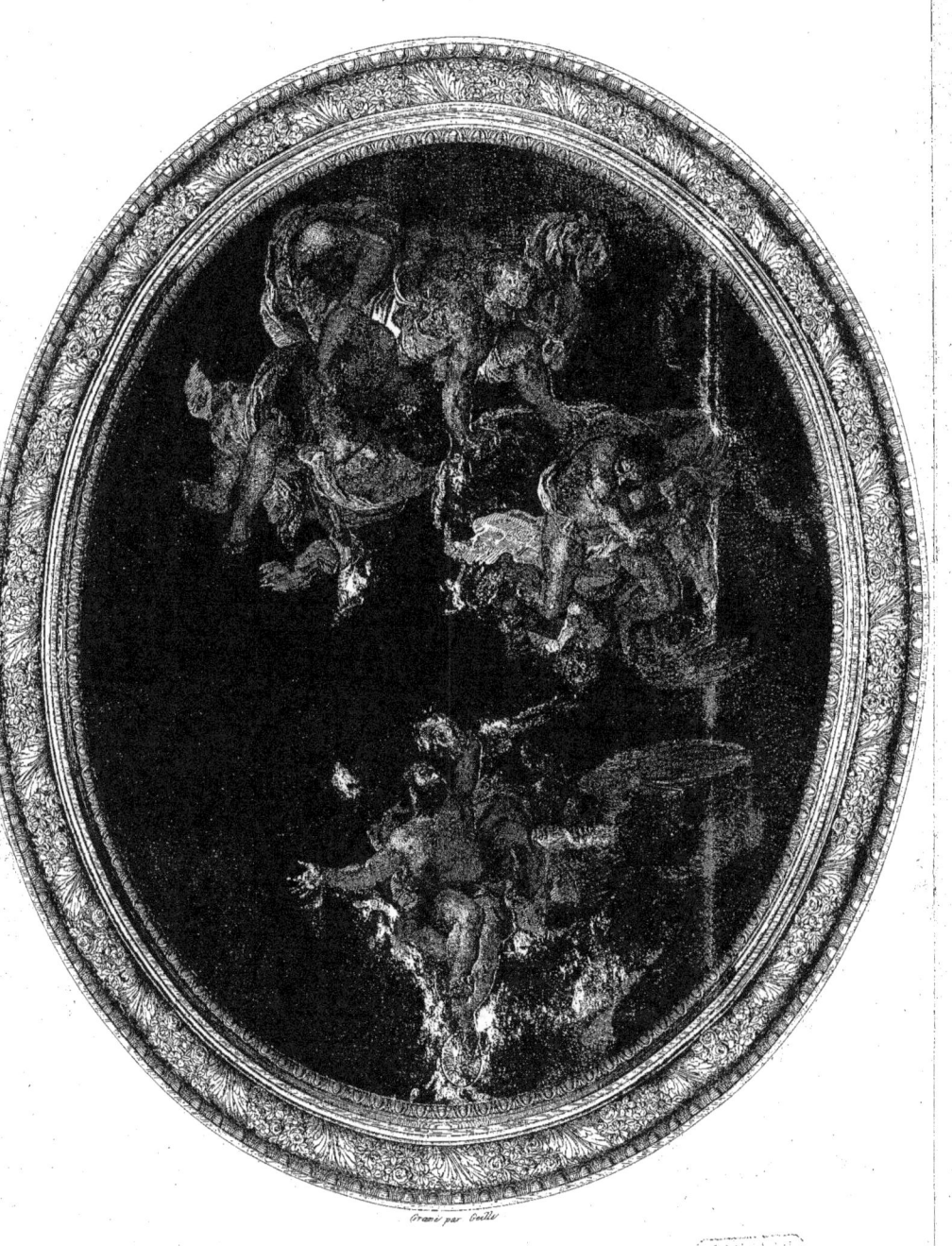

LES MAITRES

DANS

LES ARTS DU DESSIN

PAR LELIUS

ÉDITION ILLUSTRÉE DE VINGT-CINQ PORTRAITS

GRAVÉS SUR ACIER

D'APRÈS LES TABLEAUX ORIGINAUX DU LOUVRE ET DES GALERIES DE FLORENCE

Frontispice d'après Paul Véronèse

PARIS
AMABLE RIGAUD, ÉDITEUR, QUAI DES GRANDS-AUGUSTINS, 33

1868

AVIS DE L'ÉDITEUR

Il existe au musée *des Offices*, à Florence, deux salles d'un intérêt sans égal. Trois cent quatre-vingts portraits de peintres de tous les pays, de toutes les époques s'y trouvent réunis. Ces toiles donnent plus que la ressemblance de chaque maître, elles présentent, dans un morceau de prédilection, un spécimen de sa manière, ce sont des autographes. La galerie des peintres, à Florence, est loin, il est vrai, d'être irréprochable ; les uns y brillent par leur absence, les autres ne brillent au contraire que par leur présence en si bon lieu ; mais l'idée qui a présidé à la formation de ce musée est vraiment heureuse. Nous nous en sommes inspiré en recueillant dans les différentes galeries de l'Europe les portraits presque tous autographes qui composent cette collection.

Mais quoi, vingt-cinq portraits seulement (vingt-sept en comptant les doubles) pour répondre à ce titre ambitieux : *les Maîtres dans les arts du dessin ?*

Qu'on veuille bien entendre nos explications : nous avons eu la prétention que chaque gravure fût elle-même aussi un autographe, en ce sens qu'elle rendît réellement la manière en même temps que les traits du maître. Des artistes de premier ordre ont donc pu seuls concourir à ce travail. Nous avons voulu, d'un autre côté, maintenir notre publication dans les conditions d'un livre populaire ; elle s'adresse au grand public. Désirant combiner le fini de l'exécution et le bon marché, il a fallu nous restreindre pour le moment. Ce recueil n'est donc, à vrai dire, qu'un premier essai ; il sera, nous l'espérons, suivi de plusieurs autres ; mais, dès à présent, il présente un tout complet. A cet effet, nous avons choisi, pour le composer, dans toutes les époques, tous les pays, toutes les écoles, toutes les branches de l'art. Nous nous sommes gardé cependant de nous attacher d'une manière exclusive à prendre les premiers dans chaque catégorie ; nous aurions couru risque de nous enfermer dans une seule époque, et d'enlever à la collection son caractère de généralité. Ce qui a principalement fixé notre choix, c'est, comme nous l'avons déjà dit, l'avantage de trouver réunis, dans une même toile, l'œuvre et le portrait ; et, quand cette condition n'a pu être remplie, nous avons donné notre préférence à des portraits exécutés par des peintres qui figurent eux-mêmes dans notre recueil. Voilà quel a été le plan de ce livre. Encore une fois nous serons heureux si le succès de ce premier essai nous permet de publier, après la série de Raphaël, Michel-Ange, Rubens, Rembrandt, Vélasquez, le Poussin et Canova celle de Léonard, de Lesueur, du Titien, du Corrège et d'Holbein.

a

INTRODUCTION

Les textes qui accompagnent ces portraits sont de simples notices Comme les artistes ont été groupés par pays, dans l'ordre chronologique, leur succession a permis de suivre l'histoire de l'art en Italie, en Espagne, dans les Flandres, aux Pays-Bas et en France ; mais à bâtons rompus, sans plan préconçu. Nous n'avons eu la prétention, ni de faire une histoire, ni de développer, au fil de ces rapides récits, une théorie de l'art; nous n'avons pas cependant abordé ce travail sans un parti pris sur l'objet des beaux-arts. Autant vaut en prévenir d'avance le lecteur et le mettre sur ses gardes.

Nous pensons, avec le Poussin, que le but des beaux arts est de procurer par les sens une *délectation* à l'esprit, la plus grande de toutes. Nous n'entendons donc pas que leur imitation s'étende indistinctement à tout le monde visible. — Si votre œuvre ne parle qu'aux sens, à quoi bon lutter contre la réalité qui les réveillera encore mieux ? L'art n'a d'ailleurs commerce qu'avec l'âme. Prenez garde de n'exercer qu'un métier, et ce qui est plus grave, un métier honteux. — Si vous ne visez qu'à la vérité, vous courez risque d'aboutir à l'insignifiance et à la niaiserie ; à force de fidélité dans la reproduction de la nature, vous perdez tout motif de la reproduire ; le miroir est encore plus fidèle que votre copie, cédez la place au photographe qui en fixe l'image et qui mettra tout au moins son goût et son discernement dans le choix de la pose et de l'ajustement et dans la distribution de la lumière. — Reste encore l'école qui prétend transformer la laideur de la nature en beauté de l'art. Le tour de force, la difficulté vaincue, l'art pour l'art, pauvre programme! C'est la théorie de la décadence dans tous les temps et dans toutes les branches où s'exercent les facultés humaines.

Nous croyons, quant à nous, que l'artiste qui veut nous intéresser à son œuvre fera bien n d'interroger le modèle qu'il a sous les yeux, et de demander à la nature elle-même pourquoi, comment enfin, dans quelles conditions sa vue nous captive et nous transporte.

Ces lignes sont écrites en Suisse. Ma vue s'étend sur les glaciers de l'Oberland. Si je m'engage dans ces vallées profondes qui conduisent à leurs pieds, je me trouve devant le plus grand spectacle que la terre puisse offrir à l'homme. Ce sont les contorsions gigantesques de l'élément primitif pour se dégager du chaos ; la matière en fusion, les eaux ont été arrêtées par la parole divine ; et telles que le refroidissement primordial les a saisies, elles sont restées. Depuis que le monde existe, ces solitudes sont les réservoirs où s'entretient la permanence des fleuves du continent, rien ne trouble leur silence que le bruit de l'avalanche qui se précipite, de l'eau qui tombe en cascade, du tonnerre qui aime ces hauteurs, ou le cri de l'homme attiré par l'abîme. Si je cherche à me rendre

compte de mon impression, je retrouve à chaque moment l'idée de l'éternité, de la création, de la cause première et de la cause finale, Dieu et l'homme, et ce que j'admire, c'est la main prévoyante qui a préparé pour sa créature ce grand spectacle.

Ah! s'il m'était donné de trouver, comme autrefois sur ces faîtes, une croix, d'entendre au milieu de ces silences la cloche annonçant *Laudes* ou *Magnificat,* combien mon impression se préciserait, comme je sentirais tout à coup l'explication que je cherche dans une analyse!

Ainsi donc ce paysage est beau, ce spectacle est sublime, parce que mon imagination le complète, l'interprète, l'arrange, parce que mon esprit et mon cœur sont en jeu. Nous demandons à l'artiste qui reproduit la nature de ne pas oublier ce commentaire, et de faire également appel à toutes les facultés de l'âme, en mettant les siennes dans son pinceau. Puisqu'il se substitue au spectateur, qu'il fasse parler la nature dans sa reproduction! qu'il soulève le voile, et cherche le Dieu caché dans ses œuvres!

Dieu ne se montre nulle part, mais partout il se révèle à qui le cherche. A la nature il a donné la vie, à l'homme il a donné l'âme avec la vie. L'âme est presque la confidente du Créateur. Que l'artiste surprenne donc ses mouvements sur le visage humain!

A côté de l'impression passagère de la sensation instinctive, il peut suivre une trace plus profonde qui le conduira au fond du cœur où siégent le sentiment et la passion; à travers les expressions qui se jouent sur la physionomie, comme l'ombre des nuages sur la terre, quand le vent les pousse, il peut distinguer le trait permanent qui marque le caractère individuel. Il peut surprendre l'élan de l'âme vers Dieu, et comme un reflet de sa vision sur le visage de sainte Monique ou de la mère Agnès, il peut, une fois du moins il a pu, faire sentir sa présence même dans la beauté symbolique de la Vierge transfigurée.

Ce champ est vaste; notre préférence est acquise à ceux qui l'ont cultivé à la sueur de leur front, qui ont été tourmentés de ces grands problèmes et qui ont tenté de les résoudre. Eux seuls sont des artistes, les autres ne sont que des praticiens.

Parmi les maîtres qui ont lutté, quelques-uns, pour mieux dégager la pensée, ont sacrifié le corps, ils l'ont exténué, comme le solitaire qui, par ses privations, détache l'âme de son enveloppe terrestre. C'est tourner la difficulté et supprimer une des données du problème, encore un peu et la légende sortant de la bouche suffira. Il faut peindre l'âme, mais « l'âme encore vêtue de chair », comme dit Michel-Ange. D'autres qui n'avaient pas pour excuse l'inexpérience des maîtres primitifs ont voulu ménager un contraste, comme une opposition d'ombre et de lumière, entre l'expression de la pensée qui ennoblit tout et la matière à laquelle elle est associée, et ils se sont sciemment attachés à dégrader le corps humain.

Les uns et les autres se sont arrêtés dans le chemin ardu. Ils nous frappent peut-être plus vivement, parce qu'en simplifiant le problème, ils sont venus en aide à notre faiblesse; mais il faut monter encore, le but est plus élevé. Le corps existe, il doit prendre sa part dans l'idéal proposé aux efforts de l'artiste. La beauté de l'âme répandue sur les traits humains ne comporte que la beauté du corps. Associé à la conception du beau, il doit être lui-même irréprochable, il faut qu'il réveille également en nous l'idée de la perfection et qu'il en devienne le symbole visible.

Comment l'artiste peut-il s'élever à cette hauteur? Deux citations, heureusement empruntées à Platon et à son interprète romain, par M. Quatremère de Quincy, lui en

INTRODUCTION.

montrent la voie : « L'artiste qui, l'œil fixé sur l'être immuable, et se servant d'un pareil modèle, en reproduit l'idée et la vertu, ne peut manquer d'enfanter un tout d'une beauté achevée, tandis que celui qui a l'œil fixé sur ce qui passe, avec ce modèle périssable ne fera rien de beau. » (Platon dans le *Timée*.)

« Phidias, quand il faisait une statue de Jupiter ou de Minerve, n'avait pas sous ses yeux un modèle particulier dont il s'appliquait à exprimer la ressemblance ; mais au fond de son âme résidait un certain type accompli de la beauté, sur lequel il tenait ses regards attachés, et qui conduisait son art et sa main. » (Cicéron dans l'*Orateur*.)

Et encore Platon dans le *Banquet* (il nous semble qu'on ne peut pas abuser de semblables citations) : « Pour arriver à cette beauté parfaite, il faut commencer par les beautés d'ici-bas et, les yeux attachés sur la beauté suprême, s'y élever sans cesse en passant pour ainsi dire par tous les degrés de l'échelle, d'un seul beau corps à deux, de deux à tous les autres, des beaux corps aux beaux sentiments, des beaux sentiments aux belles connaissances, jusqu'à ce que de connaissances en connaissances, on arrive à la connaissance par excellence, qui n'a d'autre objet que le beau lui-même, et qu'on finisse par le connaître tel qu'il est en soi. »

N'est-ce pas le précepte même de Raphaël dans sa célèbre lettre à Castiglione : *Io mi servo di certa idea che mi viene alla mente?*

Nous voici loin des errements de l'école contemporaine, plus loin encore de ses œuvres, nous sommes dans l'idéal. Mais n'oublions pas que pour que les artistes puissent le pratiquer, il faut que leurs juges soient en état de le comprendre. Si nous sommes sévères pour les peintres de nos jours, nous le sommes encore plus pour le public qui les encourage et les égare. Aux uns et aux autres nous rappellerons ce texte de Petrone qui s'adresse aux artistes, aux peuples et aux souverains du Bas-Empire : *Duravit artificibus generosus veræ laudis amor, quamdiu populis regibusque mansit artium reverentia, et postquam pecuniæ amor eam ex animis hominum ejecit, defecerunt et ipsi artifices.* (Petrone, *De artis exitio*.)

Quand les peuples préféreront la vertu aux écus, les artistes ne demanderont plus leur récompense qu'à la gloire et reviendront à l'art.

Les notices qui suivent ont été écrites dans ce sentiment. Que le lecteur se rassure toutefois! cette profession de foi ne se renouvellera pas, nous laisserons désormais parler les faits. Nous avons puisé autant que possible les détails biographiques, dans les mémoires, la correspondance des artistes eux-mêmes ou dans les récits contemporains ; mais nous nous sommes bien gardé de nous priver des ressources que nous offraient les belles études ou les savantes monographies qui ont été publiées dans ces trente dernières années, tant en France qu'à l'étranger. Nous ne pouvons pas nous dispenser de dire tout ce que nous devons à MM Quatremère de Quincy, Cousin, Guizot, Vitet, Rio, Beyle, Lenormand, Viardot, Passavant, Waagen, Beulé, Villot, Reiset, Bouchitté, Mitchel, Lagrange, etc.; et surtout à M. Charles Blanc, dont l'excellente histoire des peintres a toujours été ouverte sous nos yeux.

Thun, août 1868.

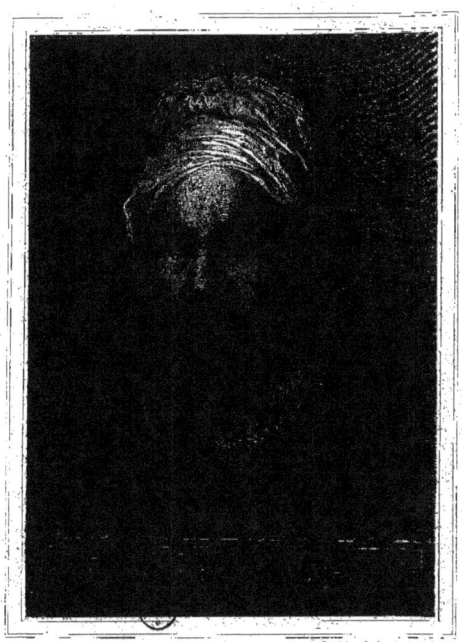

MICHEL-ANGE.

MICHEL-ANGE BUONAROTTI

SCULPTEUR—PEINTRE—ARCHITECTE—POÈTE

1475—1564.

Dans les dernières années du xv^e siècle, Florence fut le théâtre d'une mémorable tentative de réforme chrétienne dont toute une génération forme la trace vivante à travers l'histoire des temps modernes. Pendant huit ans, de 1490 à 1498, un moine dominicain prêcha avec un succès croissant le retour de l'homme à Dieu, l'amendement des mœurs et la restauration de la liberté. Tout s'enchaîne dans le raisonnement chrétien : si l'on croit à Dieu et à la vie éternelle au ciel, il faut croire à l'âme et à la liberté sur la terre. Autour de la chaire de Jérôme Savonarole se pressait une foule qu'aucune enceinte, ni celle de Saint-Marc, ni celle du Dôme, successivement débordées, ni celle de la ville même ne pouvaient contenir. A ces flots du peuple, que l'enthousiasme peut égarer et auquel le renoncement est facile se mêlaient Jean de la Mirandole, que sa science universelle ne défendit pas contre la surprise d'une semblable éloquence; Marcile Ficin, qui venait apprendre de la bouche de l'interprète inspiré d'Amos ou de saint Paul le dernier mot des enseignements de Platon; Benivieni, qui retrouvait les accents de la muse sacrée pour composer les laudes chantées par les enfants dans la grande procession de 1496 ; Guichardin qui, dans sa sévère histoire, devait placer le moine de Saint-Marc au rang des envoyés de Dieu. Nous distinguons encore, parmi ces esprits éminents arrachés à la cour de Laurent de Médicis par la parole enflammée de Savonarole, tout un groupe d'artistes qui ravivaient aux sources de la foi le culte de l'idéal : Pérugin,

Lorenzo di Credi, Sandro Boticelli, Baccio della Porta, qui fut fra Bartolomeo, quand le cloître eut enseveli sa douleur après le supplice de Savonarole. Un adolescent avait suivi toute cette ardente exégèse de l'Apocalypse, il avait acclamé le triomphe de Dieu et l'affranchissement de sa patrie, il avait entendu le nouveau Samuel entonner le *Te Deum* d'actions de grâces sur les cendres du bûcher qui avait dévoré les derniers vestiges des plaisirs profanes de Florence ; mais il avait bientôt vu le bûcher se dresser de nouveau, sur la même place, pour le prophète traîné au supplice par la foule qui se prosternait la veille sous sa bénédiction ; et quand le bourreau déclara à la victime, au nom d'Alexandre Borgia, qu'elle était séparée de l'Église, Michel-Ange put entendre cette sublime réponse : *de la militante*. Il ne faut pas s'étonner s'il a pu nous terrifier en nous montrant, dans le tableau du Jugement dernier, les visages des malheureux qui voient les flammes éternelles ; il se souvenait du bûcher de 1498.

Ce furent là les premières impressions de la jeunesse de Michel-Ange. En même temps qu'elles se gravaient dans son cœur, les vers du Dante prenaient pour toujours possession de son imagination. Il les savait tous par cœur, et ses historiens nous le montrent, dès cette époque, déclamant les chants de la Divine Comédie avec un bel accent toscan. L'artiste semble avoir vécu au milieu des fictions du poète, et, poète à son tour, il chantera dans la même langue des amours dignes de celles du Dante pour Béatrice. On dirait que ces deux grands florentins ont une âme commune. Ne décrivant dans les choses humaines que le sentiment qu'elles leur inspirent, à grands traits, sans agréments et sans artifices, pleins de haines vigoureuses et d'orgueilleux mépris, ils poursuivent l'un et l'autre, au delà de la nature et de ce monde, un idéal terrible de justice et de grandeur. Est-ce pour lui-même ou pour le génie créateur et solitaire de Michel-Ange que le poète florentin a placé cet éloge dans la bouche de son aïeul Cacciaguida, quand il le félicite de n'avoir pas confondu sa cause avec celle de l'impie ?

. a te sia bello
Averti fatta parte per te stesso[1].

Michel-Ange Buonarotti naquit au château de Caprese, dans les environs de Florence, le 6 mars 1475. Son père, alors podestat de Chiusi et de Caprese, était fort préoccupé de soutenir le lustre de la famille des Buonarotti Simoni, qui, par les marquis de Canossa, se rattachait à la comtesse Mathilde. Désirant

[1] Tu as eu la gloire d'être à toi seul ton parti. (*Paradis*, C. XVII.)

donner au jeune Michel-Ange une éducation digne de sa naissance, il l'envoya de bonne heure chez un grammairien; mais il ne tarda pas à s'apercevoir que l'enfant, entraîné par un de ses camarades Granacci, se dérangeait. Il suivait son ami dans la *boutique* du peintre Dominique Ghirlandajo. Ni les admonestations, ni les coups ne purent ramener ce jeune entêté à la grammaire; il fallut céder, et le laisser passer à la boutique.

On a gardé le contrat d'apprentissage conclu en 1488 entre le père de famille et les deux Ghirlandajo, Domenico et David. Le rejeton des Buonarotti devait pendant trois ans apprendre le métier de peintre et faire ce que lui commanderaient ses maîtres. Il fut stipulé, en outre, que le père toucherait la somme de 96 livres pour prix du marché. Cette clause exceptionnelle dans un semblable contrat prouve tout au moins que le vieux gentilhomme n'était pas riche, et que l'enfant de 14 ans était déjà jugé capable d'autre chose que de balayer l'atelier.

C'était dès lors un élève quelque peu gênant. Condivi, qui a écrit la biographie de Michel-Ange de son vivant, raconte qu'il s'amusait à substituer ses propres copies aux modèles qu'on lui confiait, ou qu'il se permettait de remanier et de corriger les contours du maître dans les personnages de ses compositions. Une image de Martin Schön représentant la tentation de saint Antoine, enluminée et enrichie de toutes sortes de figures bizarres prises sur nature au marché aux poissons, fit même une telle sensation, que le maître n'osa pas désavouer l'œuvre de l'élève, quand elle lui fut attribuée.

Un an s'était à peine écoulé, que Michel-Ange commença à délaisser la boutique de Ghirlandajo pour les jardins des Médicis. Les statues antiques que Laurent réunissait en ce moment exerçaient un invincible attrait sur le jeune artiste. Des ouvriers ayant cédé un morceau de marbre à ce visiteur assidu, il saisit pour la première fois le ciseau et fit sortir du bloc la tête d'un vieux faune. Le haut du visage reproduisait l'antique, le bas manquait dans le modèle; il y suppléa en faisant à son faune la bouche extrêmement ouverte d'un homme qui rit aux éclats. — Un autre visiteur des jardins de Médicis fit observer au jeune homme que son vieux faune avait trop de dents pour son âge. Le même promeneur revenant le lendemain trouva le faune brèche-dent. Ce fut le commencement des relations de Michel-Ange avec Laurent de Médicis. Voulant favoriser le développement des grandes facultés dont il avait surpris le témoignage, et donner à Florence un successeur de Donatello et de Ghiberti, il appela le jeune homme et son père au château. De peintre passer maçon, c'était là, aux yeux de l'ancien podestat, une déchéance nouvelle. La sculpture, surtout dans la pierre vive, était peu en faveur avant

la connaissance des antiques qui commençaient à peine à reparaître en Italie. L'affaire fut cependant conclue, et le père, fort étonné du prix que le prince mettait aux travaux de son fils, reçut peu après pour sa part un emploi dans la Douane.

Michel-Ange resta attaché à la cour de Laurent le Magnifique jusqu'à sa mort, qui survint en 1492, au grand préjudice des lettres et des arts. Singulière cour, où le maître n'était occupé qu'à faire oublier qu'il était le maître. Le jeune Buonarotti n'y apprit pas le métier de courtisan. Nous le voyons sur le pied d'une complète égalité avec les hommes éminents de cette époque; passant avec les hôtes de Laurent, des jardins Carreggi ou de la villa Ambra à l'église Saint-Marc ou au Dôme, des dissertations philosophiques revêtues des grâces de l'imagination par Politien, à la parole de Dieu commentée par Savonarole. Cette brillante familiarité ne put au contraire que développer les instincts de cet esprit altier, qui demeura toujours étranger aux transactions de la vie sociale. Elle lui attira dès lors l'envie de ses camarades. Son visage en a gardé le témoignage. C'est un coup de poing de Torregiani qui lui brisa le cartilage du nez.

L'intimité et la faveur du fils dépravé de Laurent de Médicis ne pouvaient longtemps retenir un jeune homme aussi pénétré de la dignité de son art. Pour complaire à Pierre de Médicis, il consentit à construire dans la cour de son palais, pendant l'hiver de 1493, un colosse de neige. La main destinée à tirer du marbre les durables monuments de notre admiration ne devait plus condescendre désormais à de semblables fantaisies. Celle-ci mit fin aux relations de Michel-Ange avec le nouveau maître de Florence.

Le jeune artiste s'était lié à cette époque avec le prieur du couvent de San Spirito. Il sculpta pour son église un crucifix, et il obtint en retour que les corps des malades morts à l'hôpital attenant au couvent lui fussent livrés. C'est à cette école qu'il compléta son initiation à l'art qui l'a immortalisé. Par la dissection, il se prépare à la reconstruction du corps humain, par l'analyse à la synthèse; de l'observation des phénomènes superficiels, il passe aux investigations profondes qui répondent à l'éternel *pourquoi* de notre esprit. Il faut qu'il surprenne la cause de la force et du mouvement; de muscle en muscle, il poursuit l'explication de l'action et de la beauté. Cette étude devint la passion de sa vie. A différentes époques, des travaux anatomiques trop prolongés compromirent même sa santé. Mais il y revenait sans cesse, espérant toujours pénétrer plus avant dans les secrets de la nature.

De là sans doute le caractère de puissance de toutes ses œuvres. Il leur

donne la vie, parce qu'il en connaît les moteurs. De là sans doute aussi la prédominance de la force sur les autres manifestations de l'être dans toutes ses créations. De là enfin un peu de dédain consciencieux des nuances et de la grâce qui sont le charme de l'enveloppe extérieure. Ce ne fut cependant pas le défaut de ses premières œuvres. Nous l'y verrons se rapprocher de la nature, sans aspirer encore à un idéal auquel il devait plus tard sacrifier les détails et les finesses du modèle.

Fuyant les fantaisies et les exigences de Pierre de Médicis, il passait par Bologne en revenant de Venise, lorsqu'un singulier incident le fixa dans cette ville. Il avait oublié de s'appliquer un cachet de cire rouge sur le pouce de la main droite; c'était la marque que l'hospitalité bolonaise imposait en ce temps-là aux étrangers. Cette formalité négligée l'aurait fait arrêter, sans l'intervention d'un gentilhomme de la ville qui le recueillit dans son palais pendant un an. L'Ange au candélabre, qu'on voit à Saint-Dominique dans le tombeau du patron de cette église, est un souvenir du séjour de Michel-Ange à Bologne pendant l'année 1494. Jamais il n'a représenté la tendre adolescence avec autant de charme et de fini. Qu'on admire cette mansuétude et cette suavité, le maître n'aura plus désormais autant de condescendance pour nos faibles moyens.

Après son retour à Florence, une statue de l'Amour endormi, qui fut vendue à Rome au cardinal Riario comme un antique, commença à répandre son nom en dehors de la Toscane. Appelé à Rome par le cardinal obligé de proclamer le talent de l'artiste auquel il venait de rendre un hommage aussi involontaire, Michel-Ange y exécuta le Bacchus du musée de Florence. Ce n'est pas une représentation de l'inventeur des mystères orgiques ; le mythe antique n'a rien à réclamer dans cette figure, œuvre de vérité et d'expression qui frappa d'autant plus vivement les contemporains. L'homme aviné y est figuré avec une fidélité qui résulte de l'ensemble de la pose et de l'action comme des détails de l'exécution.

Ce premier séjour à Rome fut encore marqué par l'exécution du groupe *della Pieta*, c'était le nom qu'on donnait alors à cette scène de suprême douleur qui nous montre le Fils tout-puissant étendu sans vie sur les genoux de sa mère. On voit aujourd'hui ce groupe dans la première chapelle à droite en entrant à Saint-Pierre. La seule critique qui s'éleva contre la Pieta au milieu des témoignages de l'admiration générale, porta sur l'âge de la vierge. On la trouvait trop jeune pour une femme de 53 ans. Michel-Ange répondit fièrement : « Cette mère fut une vierge, et vous savez que la chasteté conserve

la fraîcheur des traits. Il est même probable que le ciel, pour rendre témoignage de la céleste pureté de Marie, permit qu'elle conservât le doux éclat de la jeunesse tandis que, pour marquer que le Sauveur s'était soumis à toutes les misères humaines, il ne fallait pas que la divinité nous dérobât rien de ce qui appartient à l'homme. C'est pour cela que la Vierge est plus jeune que son âge, et que je laisse au Sauveur toutes les marques du sien. » Ce jugement est exact, et, si nous ne nous associons pas aujourd'hui à l'étonnement et à l'admiration que produisit l'apparition de cette œuvre de sculpture sans précédent, c'est que nous avons sous les yeux l'Esclave, le Penseur, le Moïse et les modèles de l'antiquité alors inconnus.

Après la Pieta, le David colossal qui est sur la place du Palais Vieux à Florence; n'est-ce qu'une gageure gagnée contre la difficulté vaincue? — Étant donné un bloc de marbre de proportions extraordinaires (5 mètres de hauteur), déjà compromis par une tentative malheureuse, il s'agissait d'en tirer une statue. Ce sont les cinq points de la sculpture, mais sur une échelle colossale, et le ciseau remplace le crayon dans la main de l'artiste obligé de remplir, sans en sortir, l'espace qui lui est livré. Michel-Ange accomplit ce tour de force sur la commande du gonfalonier Soderini, 1501. L'achèvement et le transport de ce colosse sur la place où on le voit encore fut un événement national. Vasari, fidèle interprète de l'opinion contemporaine, défie les temps passés et futurs de présenter ou de produire rien de comparable à ce chef-d'œuvre. Pour nous c'est une très-hardie *académie* de jeune homme, David si l'on veut, mais de quelle taille devait être Goliath?

Michel-Ange ne prit complètement possession de lui-même qu'avec le célèbre carton de la Guerre de Pise, 1504. Le gonfalonier lui avait demandé de peindre dans la salle du conseil, en face d'une fresque de Léonard de Vinci, une scène tirée de l'histoire de Florence. Le choix du sujet fut un coup de maître. Michel-Ange prit le moment où l'armée accablée par la chaleur du jour se baigne dans l'Arno. Le cri d'alarme vient de retentir. Il faut représenter l'inexprimable désordre de tous ces corps nus qui se précipitent aux armes. Que peut l'ancienne ordonnance des figures rangées en procession pour rendre une pareille scène? Qui possédait en ce temps-là, avant la réapparition des modèles de l'antiquité, une science du nud suffisante pour animer et varier les attitudes des corps qui couvrent cette vaste page? Jamais pareil effort n'avait été tenté pour sortir de la froide imitation de la nature et suppléer par l'art à la réalité de la vie. Cette ébauche au crayon fit une révolution dans tous les arts du dessin à la fois. Les peintres accoururent à l'envi pour étudier le fameux carton; Raphaël y vint

aussi; les nouveautés de cette vaste conception, comme plus tard celles de la voûte de la Sixtine, ne furent pas sans influence sur son génie. Malheureusement nous sommes réduits à admirer cette composition presque sur parole, la fresque ne fut pas exécutée, et le carton périt lui-même avec la liberté de Florence, en 1512. Profitant des troubles de la révolution, une main envieuse le déchira. Nous ne le connaissons que par les fragments que Marc-Antoine a gravés.

A l'avènement de Jules II, 1503, commence pour Michel-Ange une ère de protection ou plutôt de persécution qui remplit sa vie d'amertumes sous trois pontificats. Pendant trente ans, jusqu'au jour où Paul III lui permit enfin de travailler pour la gloire de Dieu, nous voyons ce grand homme aux prises avec l'orgueil, les caprices, les violences des princes de la terre, jaloux de passer à la postérité avec ses œuvres. A Rome, à Florence, à Bologne, il n'échappe à l'un que pour tomber entre les mains de l'autre, relativement heureux encore quand il n'a qu'un maître à servir et qu'une passion à satisfaire. Il fut un moment sur le point d'aller chercher à Constantinople la liberté qu'il ne trouvait plus en Italie.

Jules II vainqueur de ses peuples, Jules II vainqueur de la mort, puis Laurent et Julien de Médicis, voilà les sujets auxquels Michel-Ange dut pendant tant d'années consacrer toutes ses facultés.

La première pensée du nouveau pontife fut de s'ériger un tombeau digne de lui. Rien ne lui paraissait assez grand, assez extraordinaire, assez ruineux pour perpétuer son nom dans les siècles futurs, et il crut que la Providence, qui avait réuni dans le même temps Jules II et Michel-Ange, s'associait à son dessein. L'image du pape placée entre la terre qui le pleure et le ciel qui se réjouit de l'acquérir, seize statues de prisonniers entourés de vingt autres personnages allégoriques, ce fut là le premier projet; on dirait le rêve d'un pharaon d'Égypte. Il ne nous en est resté que le Moïse et les deux Esclaves du Louvre, et cela nous suffit; quelle expiation cependant pour l'orgueil de Jules II si, du fond de son tombeau de Saint-Pierre-aux-Liens, il pouvait voir toutes ces générations qui viennent rendre hommage au génie de l'artiste personnifié dans son Moïse, impitoyablement oublieuses de la cendre qu'il recouvre!—Mais il faut attendre encore quarante ans la fin de la *tragedia del sepolcro*, ainsi nommée par l'historien de Michel-Ange à cause de toutes les tribulations que cette œuvre sans cesse interrompue et finalement inachevée attira à son auteur.

La première épreuve provint d'un refroidissement du fougueux et fantasque Jules II; Michel-Ange, dont l'orgueil pouvait marcher de pair avec celui du pape, se déroba dès qu'il put soupçonner un déclin de sa faveur. Courriers sur courriers

furent lancés à sa poursuite, mais ses précautions étaient bien prises et il atteignit le territoire de la République avant d'être rejoint. Aux courriers succédèrent alors les brefs de plus en plus comminatoires; au bout de cinq mois, il fallut céder, le pape venait d'entrer par la brèche à Bologne, la République était menacée de la guerre. Michel-Ange vint donc à composition, mais revêtu du caractère d'ambassadeur. La scène de réconciliation entre ces deux impétueux mérite d'être racontée. « Tu devais venir à nous, dit le pape, et tu as attendu que nous vinssions te chercher. » — « Ma faute ne vient pas d'un mauvais naturel, mais d'un mouvement d'indignation : je n'ai pu supporter le traitement qu'on m'a fait dans le palais de Votre Sainteté. » Jules II ne disait rien et paraissait fort irrité. Un évêque se trouva heureusement là pour dire que les artistes, hors de leur spécialité, étaient tous des ignorants. « Tu lui dis des injures que nous ne lui disons pas nous-même, c'est toi qui es l'ignorant. » Sur quoi l'évêque reçut un coup de canne et fut chassé par les gens à coups de poing ; mais l'artiste reçut la bénédiction pastorale. Il fut convenu qu'il exécuterait comme gage de réconciliation la statue colossale de Jules II, trois fois grande comme nature, d'une main tenant l'épée, de l'autre menaçant le peuple, s'il n'était pas sage. Cette œuvre de circonstance fut exécutée dans l'espace de seize mois (1508), mais il advint que dès 1512 le peuple cessa d'être sage, et la main qui avait jeté la statue en bronze ne la sauva pas du sort réservé à toutes les statues prématurées.

Pendant que Michel-Ange travaillait à Bologne, une singulière cabale s'ourdissait contre lui à Rome. Raphaël peignait alors les célèbres chambres du Vatican. Rien ne manquait à sa gloire qu'un émule digne de lui. Bramante, qui ne pardonnait pas à Michel-Ange de lui avoir été préféré pour l'érection du tombeau, songea à ménager une revanche à son amour-propre et un triomphe nouveau à son parent, le peintre d'Urbin. Il parvint à gagner le pape à ses vues, et Michel-Ange rappelé à Rome fut mis en demeure de peindre à fresque la voûte de la chapelle de Sixte IV. Mais Buonarotti n'était que sculpteur ; le marbre seul lui offrait des ressources pour traduire aux yeux les révélations de la science qu'il avait conquise le marteau et le scalpel à la main; parlant de son art de prédilection, il disait : « Mi soleva parere che la scultura fosse la lanterna della pittura, da l'una a l'altra fosse quella differenza che e dal sol a la luna. » Comment à 35 ans débuter sous les yeux du monde entier et de Raphaël, dans un art dont il ignorait même les procédés matériels? Enfin, le travail à exécuter se présentait dans des conditions inconnues jusqu'alors : jamais la fresque n'avait abordé une pareille surface, et les personnages devaient être placés hors de vue. Malgré ces objections, ou à cause même de ces objections, Jules II s'enflamma pour son

projet. C'est le cas de dire : *felix culpa!* Nous devons à cette déraison les peintures de la Sixtine, l'œuvre la plus grandiose qui se voie dans le domaine de l'art.

Le défi fut accepté. Michel-Ange s'enferma dans la chapelle, appliquant les procédés qu'il apprenait, semblable à un général improvisé sous le feu de l'ennemi. Seul, sans aide, dit-on, même pour préparer ses couleurs, il se livrait au travail avec une passion qui n'avait d'égale que celle de Jules II. C'est à peine si l'on ose en croire le témoignage de l'histoire. La voûte comprenant le plafond partagé entre onze compartiments, autant de tableaux, les pendentifs encadrant les douze figures colossales de prophètes et de sibylles, enfin les innombrables figurines qui couvrent les fonds, tout ce vaste ensemble fut terminé en vingt mois et livré aux regards des rivaux et des zélateurs également confondus, le jour de la Toussaint, 1er novembre 1512.

Avant de rendre compte de l'impression dont les simples mortels sont pénétrés dans cet autre monde créé par le pinceau de Michel-Ange, nous attendrons le jour où il découvrira le *Jugement dernier*. De la Toussaint de l'année 1512 à Noël de l'année 1541, c'est presque la durée moyenne de la vie. Il n'y a que celle de Michel-Ange qui présente de semblables ajournements, après lesquels on retrouve son génie toujours créateur, toujours nouveau, toujours accablant pour la faible humanité.

Ces vingt-neuf années furent les plus tourmentées de son existence. L'effort de ce prodigieux travail de vingt mois l'avait singulièrement éprouvé. La tension continue du regard vers la voûte qu'il venait de peindre dérangea sa vue au point qu'il ne put de longtemps recouvrer la vision précise des objets placés sous ses yeux. Le repos n'était pas moins nécessaire à son âme après cette lutte où il avait joué sa gloire ; mais il ne put pas jouir longtemps du triomphe et de la faveur désormais sans partage de Jules II. Justifiant l'impatience fébrile et la violence même avec lesquelles il avait pressé les travaux de Michel-Ange, le pape mourut en 1513, quelques mois à peine après avoir dit la messe sous le regard des prophètes de la Sixtine.

Jules II avait voulu que le grand sculpteur devînt peintre, et on sait quelle place il prit d'emblée parmi les peintres, ou plutôt en dehors de toutes les écoles dans une voie où personne ne l'avait précédé, où personne ne réussit à le suivre. Léon X voulut que le grand peintre devînt architecte. Il l'envoya dans leur commune patrie où ils avaient passé ensemble les premières années de leur jeunesse, à la cour de Laurent, et il le chargea d'élever un péristyle de marbre pour l'église Saint-Laurent. Mais la façade de brique qui déshonore encore ce superbe monument rappelle que la gloire d'avoir ajouté une troisième couronne au front de Michel-

Ange était réservée à un de ses successeurs. Encore un quart de siècle d'attente. A vrai dire, Léon X n'employa Michel-Ange qu'à extraire des pierres ; il le confina pendant presque toute la durée de son pontificat aux carrières de Carrare ou de Serraveja. Quand les marbres furent extraits, le pape mourut. Il eut pour successeur un Flamand encore moins capable d'apprécier les œuvres de Michel-Ange. L'ancien précepteur de Charles-Quint était plein de mauvaises intentions contre les hardies nudités du plafond de sa chapelle, qu'il comparait à une salle de bains. La mort rapide d'Adrien VI sauva peut-être ce chef-d'œuvre.

L'élection de Clément VII (1523), en appelant un Médicis au trône pontifical, fut un signal de délivrance pour l'art, mais pas pour Michel-Ange. Le nouveau pape entendait accaparer pour la glorification de sa famille l'artiste dont la possession semblait faire partie du patrimoine de saint Pierre. Jules II tout au moins était un grand caractère, un souverain qui a laissé une trace vigoureuse dans l'histoire : il avait, dans sa reconnaissance, comblé Michel-Ange de ses bienfaits ; son souvenir était digne de revivre dans le marbre ; mais comment perpétuer la mémoire de Julien de Médicis qui ne méritait que l'oubli, de Laurent, tyran cruel et débauché, père de Catherine de Médicis ? C'était cependant la tâche pénible que le nouveau pape voulait imposer à Michel-Ange, en le chargeant de la construction de la sacristie de Saint-Laurent destinée à contenir leurs tombeaux.

Qu'on se représente le grand artiste placé entre ses devoirs envers la mémoire de Jules II, ses engagements envers le duc d'Urbin son héritier, les récriminations de ce prince poussées jusqu'à l'insulte et aux menaces de mort, et, d'autre part, les ordres du pape disposant de l'excommunication majeure suspendue sur sa tête, s'il dérobait aucun moment de son temps aux tombeaux dynastiques. Avec Clément VII les Médicis étaient à Florence, les Médicis étaient à Rome, il fallut sacrifier le pape mort au pape tout-puissant.

Cependant tout change subitement, Rome est prise et saccagée par les bandes du connétable de Bourbon (1527), Clément VII est prisonnier ; à la faveur de cette confusion, la patrie du Dante et de Savonarole secoue le joug des Médicis et proclame le règne de Dieu et de la liberté. Malheureusement ce cri de ralliement a le privilège de coaliser les souverains de la terre, le pape et l'empereur se réconcilient, et les bandes qui viennent de piller Rome sont lancées par Clément VII contre sa patrie. Elles trouvent Florence entourée de fortifications qu'un habile ingénieur venait d'élever : c'était Michel-Ange.

Pendant onze mois les citoyens de Florence défendirent leur liberté en hommes qui avaient goûté du pouvoir absolu. Michel-Ange, l'un des neuf chargés du commandement, occupait la hauteur de San-Miniato ; dans le plus fort de la lutte,

le patriote se souvint qu'il était artiste. On lui doit la conservation du clocher de San-Miniato. Pour le préserver des boulets de l'ennemi, il le fit garnir d'une armature qui amortit leurs coups. Cependant huit mille républicains avaient déjà succombé, la faim et la maladie étaient à l'œuvre, la trahison fit le reste. La ville fut livrée le 12 août 1530. Il y avait eu capitulation et amnistie. Les têtes n'en tombèrent pas moins sous la hache. Celle de Michel-Ange ne fut épargnée qu'à la condition qu'il achèverait la chapelle sépulcrale de Saint-Laurent.

Veut-on se représenter la souffrance de ce grand homme? Un bâtard des Médicis, le duc Alexandre, associé à une bâtarde de Charles-Quint, l'archiduchesse Marguerite, régnait sur les ruines de la cité libre : une réaction de sang et d'infâmes débauches inaugurait le triomphe de la force. Les noms de tous ceux qui avaient honoré Florence étaient conspués et proscrits, et Michel-Ange était condamné à travailler pour la glorification des contempteurs du droit, de la vertu et de la liberté. Un dépérissement visible alarma ceux mêmes qui exploitaient son génie; mais un immortel sonnet, martelé de la main qui assouplissait le marbre, témoigne encore mieux de ce qui se passait dans cette âme ardente. Le poète Strozzi avait exprimé en vers maniérés son admiration pour une des statues que Michel-Ange venait de terminer. C'était la belle figure de la Nuit endormie, au pied du mausolée de Julien. Après avoir dit que la statue sculptée par un ange était vivante parce qu'elle dormait, Strozzi ajoutait : « Réveille-la, si tu me crois, et elle te parlera. »

La statue répondit tout aussitôt :

> Grato m'è il sonno, e più l'esser di sasso,
> Mentrè ch' il danno, e la vergogna dura,
> Non veder non sentir, m'è gran ventura,
> Però non destar! Deh, parla basso![1]

Dans l'espace d'environ dix-huit mois, Michel-Ange amena la chapelle et les sept statues qui la garnissent au point où nous les voyons aujourd'hui : un vaisseau quadrangulaire surmonté d'une coupole, disposé tout exprès pour ménager un jour convenable aux statues ; les deux mausolées en face l'un de l'autre ; un groupe inachevé de la Vierge et de l'Enfant Jésus dans l'intervalle. L'un des tristes héros que Buonarotti avait charge de représenter est assis, la tête appuyée sur le bras, dans l'attitude d'une méditation profonde. Pas de mouvement, aucune ressemblance, rien que le repos, la pensée; un état de l'âme, c'est le penseur.

[1] Il m'est agréable de dormir et encore plus d'être de pierre : tant que durera le malheur et la honte, ne pas voir, ne pas sentir, c'est pour moi un grand bonheur. Ne me réveille donc pas ! de grâce, parle bas ! »

Quant à l'homme, Laurent, duc d'Urbin, qui repose dans le mausolée, si l'auteur s'en est souvenu en créant ce type sublime, l'ironie est sanglante.

La statue de Julien qui lui fait pendant n'a aucune expression, il n'y faut pas non plus chercher la ressemblance. C'est un guerrier puisqu'il a le casque, la cuirasse et le bâton de commandement. Vasari s'extasie devant la cuirasse et la chaussure, « celeste lo crede e non mortale, » soit ! remarquons-le seulement, car nous ne verrons pas une autre fois Michel-Ange sacrifier le principal à l'accessoire.

Les quatre figures couchées sur les plans inclinés de chaque sarcophage sont l'objet d'une légitime admiration au point de vue de l'art, malgré leur pose contournée. C'est la Nuit et le Jour, l'Aurore et le Crépuscule ; ne cherchons pas un sens à ces allégories : ce sont de belles statues d'un caractère grandiose que l'artiste a placées là, parce qu'il ne pouvait pas laisser ses deux personnages isolés sur leur mausolée. Ne voudrait-on pas qu'il eût entouré ces mécréants de peuples pleurant leur perte, d'esclaves délivrés ou d'ennemis vaincus ?

Clément VII était sans doute de cet avis : laissant les tombeaux inachevés et son bref d'excommunication en souffrance, il rappela Michel-Ange à Rome et lui prescrivit, en dépit des plaintes du duc d'Urbin, d'entreprendre les fresques qui devaient couvrir les deux largeurs de la chapelle Sixtine.

Même ardeur chez Paul III (Farnèse) qui succède l'année suivante, 1534, à Clément VII. En vain le grand artiste oppose son âge, la crainte de ne pouvoir, avant de mourir, achever le tombeau de Jules et remplir ses engagements envers ses héritiers. Paul III n'entendait pas être arrivé à la souveraine puissance pour voir contrarier, par des considérations de ce genre, un désir qu'il nourrissait depuis trente ans : il voulait avoir Michel-Ange tout entier et tout de suite ; nous ne lui en ferons pas un reproche, puisqu'il ne se proposait pas de détourner les facultés du grand artiste au profit des vanités humaines, et que désormais elles devaient être uniquement consacrées à la gloire de Dieu. Toutes ses affaires furent arrangées, une transaction fut signée avec les procureurs du duc d'Urbin, un bref menaçant Michel-Ange d'excommunication le garantit enfin contre toute distraction. Il se mit donc à l'œuvre, et le jour de Noël 1541, après huit années de travail, il put découvrir le Jugement dernier. Il avait alors 67 ans.

Vasari a fidèlement rendu le sentiment de ses contemporains quand il a dit : « Dieu a voulu envoyer aux hommes ce chef-d'œuvre ici-bas, pour leur donner une idée de ce qui arrive, quand les intelligences descendent des hautes régions sur la terre avec l'infusion de la grâce et la divinité du savoir. »

L'impression fut immense, elle dure encore, elle se renouvelle avec chaque

visiteur qui pénètre pour la première fois dans la Sixtine. Qu'on ne s'attende pas à un sentiment d'admiration qui s'insinue doucement ! l'émotion qui vous saisit touche au frisson, lorsque, le seuil franchi, on se trouve tout à coup au milieu de ces figures surhumaines; les encadrements s'effacent, un effet général se produit, les prophètes effrayés et menaçant, les sibylles mystérieuses vous accablent de leurs formes colossales, la scène terrible entrevue dans le fond vous remplit d'effroi ; ces corps humains sans nombre qui couvrent les murs et le plafond prennent vie. Un sceptique peut se croire dans un panorama de l'autre monde, le voyageur qui se livre à ses impressions et qui parcourt l'Italie en méditant les vers du Dante se croit transporté dans son enfer. Si la Bible n'est pas pour lui pure mythologie, qu'il se rende à la Sixtine le soir du Vendredi saint, les chants de la pénitence remplissent majestueusement le vaisseau, les strophes succèdent aux strophes, le *Miserere* s'avance à son dénouement, les voix s'affaiblissent et expirent, les cierges s'éteignent l'un après l'autre, c'est la fin, l'homme est anéanti, le groupe des anges du Jugement va faire entendre ses trompettes terribles, le juge va paraître. — Si vous êtes venu à Rome plein des consolations et des espérances de l'Évangile, plus confiant dans la pitié que dans la justice du Dieu fait homme, allez dans les salles voisines vous remettre devant la Transfiguration ou devant la dispute du Saint-Sacrement, ici c'est le Dieu de la Bible qui règne, le Dieu qui venge et qui punit.

Rien n'a été disposé cependant dans la décoration de la chapelle, pour produire, à l'aide de la magie des couleurs et des profondeurs de l'espace, un effet de mise en scène ou de surprise sur le spectateur, aucun trompe-l'œil, ni au plafond, ni sur les murs ; la figure humaine, sans accessoire, toujours en vue dans tous ses détails, comme dans un tableau, remplit seule la scène. Il faut examiner attentivement chaque personnage pour se rendre compte de sa part d'action dans l'impression générale. Mais comment décrire cette épopée biblique qui nous conduit de la création à la consommation des siècles ? Les décorations de la voûte seules, transportées sur toile, feraient une centaine de tableaux comme la Transfiguration.

La Création occupe le plafond. Le Père éternel débrouille le chaos; du geste il assigne leur place au soleil et à la lune ; il touche l'homme et lui donne la vie. Dans les compartiments suivants, le Créateur s'efface et la créature fixe seule le regard : c'est Eve avant, pendant et après sa faute. Elle ignore, elle connaît sa puissance, elle pleure l'usage qu'elle en a fait.

Représenter Dieu le Père sous la forme humaine, Adam sortant de ses mains dans toute sa force, la femme dans la splendeur primitive de sa grâce, le miracle

des sept jours, en un mot. Quelle audace ! Par la majesté et la noblesse des formes, auxquelles il a su joindre l'éclat et le charme de la couleur quand il a voulu nous séduire sous les traits d'Ève, Michel-Ange a créé des types génésiques dont Raphaël lui-même dut subir l'influence. On sait qu'il existe une copie de sa main de la Tentation d'Ève.

De la majesté dans l'action, nous passons à la majesté dans le repos, en ramenant nos regards sur les pendentifs qui contiennent les figures colossales des prophètes et des sibylles. Celles-ci ont une expression de puissance étrange, elles étonnent et inquiètent ; mais les confidents de Jéhovah sont d'un effet plus certain. Ils nous accablent de leur tristesse. L'avenir ne révèle rien d'heureux à leurs profondes méditations. La gravité de leurs mouvements, l'impassibilité de leurs traits leur donnent un aspect de hauteur et de sévérité. Daniel seul, plus jeune, plus animé, nous rend quelque espoir, il a entrevu la bonne nouvelle, les autres ne nous annoncent que le jugement dernier.

Nous voici devant cette page immense (15 mètres de hauteur sur 13 de largeur) couverte de trois cents figures : Dieu, anges, bienheureux, damnés, démons, personnages mythologiques qui se mêlent dans une admirable unité de conception. Une seule pensée domine : la malédiction de l'espèce réprouvée. Elle est dans le bras, encore plus que dans la tête du Christ qui maudit. Le groupe des sept anges au-dessous du Christ annonce que les temps sont révolus, et leurs trompettes réveillent les morts jusque dans les entrailles de la terre. A droite, des figures humaines soulèvent leurs tombes, effarées, livides, moitié poussière encore, moitié ressuscitées, elles s'élèvent vers Dieu ; autour du Christ se rangent les bienheureux ; au-dessus le concert des anges, à sa gauche les maudits précipités, les démons qui les entraînent, Caron qui les attend et les chasse à coups de rames. Ici c'est l'enfer du Dante, au-dessus sont les visions de Pathmos qui ont inspiré Michel-Ange. Quelle occasion pour donner libre carrière à son génie ! — Devant lui s'ouvre l'espace infini pour y suspendre le corps humain sans voiles, dans toutes les attitudes imaginables, en dehors des lois de la pesanteur et du connu. Rien n'arrête son imagination effrénée, il peut enfin épuiser la science qu'il possède par excellence. Il est difficile de s'arrêter aux détails de cet ensemble. Toutes les figures concourent à l'effet général, depuis les saints qui doutent eux-mêmes, jusqu'à l'horrible expression des traits du maudit qui a conscience de son éternelle damnation. La *terribilita* de la scène obsède l'esprit ; l'impression est tellement puissante sur le spectateur qu'elle tourne au malaise. C'est une critique qui ressort de la sincérité même de notre admiration. Nous devons reconnaître aussi que l'importance exclusive donnée aux formes du corps humain touche au natura-

lisme, mais chez Michel-Ange il est au service d'un idéal de grandeur et de terreur ; malheur à ceux qui voudraient l'imiter et qui n'apprendraient à son école qu'à exagérer les formes. « Mon style, disait-il lui-même, est destiné à faire de grands sots. »

Paul III, dans son enthousiasme pour l'auteur de cette œuvre inimitable, était prêt à lui tout accorder, excepté le repos. Michel-Ange dut immédiatement entreprendre les fresques de la chapelle Pauline qu'il n'acheva qu'en 1450. Le pape lui permit toutefois de terminer enfin le tombeau. Une dernière transaction intervint avec le duc d'Urbin, et le mausolée fut en place au commencement de l'année 1445, dans l'église de Saint-Pierre-aux-Liens. Des statues colossales du projet primitif, une seule fut exécutée, — mais c'est le Moïse. — Le prophète est assis, un de ses bras est appuyé sur la table de la loi, l'autre est ramené en avant sans aucun emploi. Voilà une pose bien simple pour le législateur du Sinaï. Regardez-le cependant, vous serez tenté de baisser le regard. — L'absence de mouvement, la nullité, si l'on veut, de la composition concentre toute l'action dans la tête. Elle vit dans le temps, la pensée éternelle semble y résider, son regard commande avec la conscience de la puissance souveraine. — C'est peut-être l'œuvre par excellence de Michel-Ange, celle où il s'est le plus élevé au-dessus de toutes les conditions accidentelles de l'être humain pour créer le type immuable de la puissance et de l'autorité.

Telle fut, après tant d'années, l'issue de la *Tragœdia del Sepolcro*. N'oublions pas que nous devons aux péripéties de l'ambitieux projet de Jules II et aux réductions successives que lui firent subir les exigences contradictoires de successeurs moins jaloux que lui de sa gloire, les deux Prisonniers du musée du Louvre. L'une de ces figures, à peine ébauchée, semble s'efforcer de sortir de la pierre, mais l'autre, complétement terminée, est une des plus belles statues de Michel-Ange. Des proportions admirables, sans aucune ostentation de science anatomique, une exécution moelleuse qui concilie la force avec la beauté des formes, une tête pleine d'expression en font un modèle digne de l'antiquité. Un pied encore engagé dans la plinthe et dont les contours sont marqués au poinçon semble attendre la dernière main du maître. Peut-être, comme la statue était destinée à être vue de bas en haut, n'a-t-il pas jugé nécessaire d'achever ce pied qui devait échapper aux regards, ainsi que la partie postérieure du corps adossée à un pilastre dans le projet du monument.

La vieillesse était arrivée pour Michel-Ange, — vieillesse pleine de gloire. — Les artistes peintres ou sculpteurs étaient condamnés à l'imiter, sans succès, il est vrai. Les souverains le courtisaient ou traitaient avec lui d'égal à égal.

Mais le temps du repos n'était pas encore arrivé pour cet homme extraordinaire, et à 72 ans, allait s'ouvrir devant lui une carrière pour ainsi dire nouvelle, dans laquelle il a laissé des œuvres dignes du Moïse ou de la Sixtine.

A la mort de San-Gallo, la construction de la grande église métropolitaine du catholicisme périclitait déjà depuis longtemps. Le plan primitif de Bramante avait été successivement modifié, dénaturé, presque répudié. Les travaux poussés sans suite ne servaient qu'à entretenir des rentes viagères à une nuée d'architectes et d'entrepreneurs. Il ne restait plus qu'à adopter le plan bizarre construit en pierre avec une dépense énorme par San-Gallo, pour s'écarter à jamais de la conception première et achever l'avortement de la grande pensée de Jules II, quand il avait lui-même posé la première pierre de l'église du prince des Apôtres, en 1506.

Le danger était extrême, rien qu'un effort de génie et de volonté pouvait trouver et fixer la voie qu'on cherchait inutilement depuis la mort de Bramante. Dans ce péril, Paul III n'hésita pas, il fit appel à Michel-Ange. Le vieil athlète voulut décliner cet honneur, redoutant les difficultés de la lutte à soutenir contre tant de prétentions diverses et tant d'abus qui se considéraient comme des droits à l'exploitation de Saint-Pierre; il représenta son inexpérience dans les grandes constructions, enfin les risques mêmes que courrait une entreprise reposant sur deux existences qui semblaient toucher à leur terme. Le pape eut réponse à tout. Un bref dans lequel le Souverain Pontife prenait, à l'égard de l'artiste, le langage de la vénération, institua Michel-Ange architecte de Saint-Pierre avec un pouvoir absolu sur les hommes et sur les choses. Non-seulement Paul III abdiqua entre ses mains, mais autant que possible il assura l'avenir en engageant ses successeurs. Michel-Ange ne fit qu'une condition : comme il acceptait la tâche pour la gloire de Dieu et celle de l'apôtre Pierre, il refusa toute rétribution. Son premier soin fut de chasser les vendeurs du temple, puis, à l'âge où Sophocle répondit aux détracteurs de son génie par la tragédie d'Œdipe à Colone, il produisit en quelques semaines le plan de Saint-Pierre.

A Bramante, ou plutôt à Brunelleschi, il prit l'idée de la coupole, mais il lança dans les airs le vaisseau qu'ils avaient fait reposer sur la terre; il conçut la pensée d'élever le Panthéon sur les grands arcs du temple de la Paix. La coupole devenant le centre et le point principal de l'édifice, il voulut que la nef n'en fût que le soubassement, et reprenant le plan de Bramante, il la posa sur les deux branches égales d'une croix grecque. La décoration corinthienne du frontispice continuant les lignes de l'attique qui règnait au-dessous du dôme, du dehors on ne devait voir qu'un seul édifice qui se présentait d'em-

blée dans toute sa majesté. Conservant à l'intérieur la même ordonnance pour l'ornementation, il faisait disparaître toutes les colonnes isolées et autres surcharges qui rompaient la simplicité des lignes et dissimulaient la forme essentielle du vaisseau. Aussi, dès l'entrée et de partout, devait-on apercevoir la coupole dans toute sa hauteur et l'édifice dans tout son ensemble et son harmonie. C'est ainsi que, par l'unité du plan et la proportion entre toutes les parties, il poursuivait en architecture l'idéal de grandeur et de beauté qu'il s'était proposé dans les autres arts du dessin.

Mais jusqu'à quel point ses jours, qui paraissaient comptés, ou la faveur du souverain, plus fragile encore, lui permettraient-ils de pousser l'exécution de cette œuvre colossale? Dieu lui accorda encore dix-sept années d'existence, et il permit que les successeurs de Paul III, qui mourut en 1549, héritassent de son respect pour le génie de ce grand homme.

Cette longue série d'années ne s'écoula cependant pas sans épreuves. Michel-Ange était obligé de lutter contre des sollicitations de toute espèce, contre l'appel même que ses plus dévoués amis lui adressaient au nom de la gloire de Florence. « Si je quittais, écrivait-il à Vasari, j'occasionnerais la ruine de ce « grand monument. Ce serait à moi une honte éternelle et une faute impar- « donnable. Lorsque je l'aurai mis au point qu'on n'y pourra plus rien « changer, alors je verrai. »

Sous Jules III, il se trouva un moment aux prises avec une nouvelle intrigue. On avait prétendu que l'église serait obscure; le pape réunit une congrégation pour juger ses plans. « Monseigneur, répondit-il au cardinal Cervino qui dirigeait l'attaque, outre la fenêtre que je viens de faire exécuter, il doit y en avoir trois autres dans la voûte. — Vous ne nous l'avez jamais dit. — Je ne suis pas obligé, et je ne le serai jamais, à dire, ni à vous, monseigneur, ni à tout autre, quels sont mes projets. Votre affaire est d'avoir de l'argent et de le garantir des voleurs; la mienne est de faire l'église. Saint Père, vous voyez quelles sont mes récompenses. Si les contrariétés que j'endure à construire le temple du prince des apôtres ne servent pas au soulagement de mon âme, il faut convenir que je suis un grand fou. »

Ce fut le dernier effort de l'envie. Michel-Ange eut la satisfaction d'avancer assez les travaux pour placer son œuvre hors des atteintes de la médiocrité. Il éleva le tambour de la coupole jusqu'à l'origine de cette double voûte intérieure qui lui a permis de lancer le dôme à une telle hauteur dans les airs. La ligne de la courbe étant désormais assurée, il pouvait mourir et se reposer enfin.

Malgré le respect avec lequel Jacques Della Porta et Fontana exécutèrent les plans qu'il avait minutieusement tracés, quelques additions malheureuses vinrent dans la suite modifier la conception de Michel-Ange. Trois arcades ajoutées à la nef transformèrent la croix grecque en croix latine; le prolongement d'une des branches et la façade placée en avant en firent comme un second édifice annexé, mais il reste la coupole et son admirable couronnement pour porter jusqu'au haut des cieux la gloire de Pierre et le témoignage des grandes facultés de l'homme qui lui a élevé ce monument.

Nous voici arrivé au terme de cette grande existence marquée par tant d'œuvres. Nous n'avons signalé que les principales. De ses rares essais de peinture sur toile nous n'avons rien dit, il dédaignait la peinture à l'huile comme un *art de femme et de paresseux;* la fresque seule trouvait grâce devant son impétueux génie,

> ... La fresque est pressante et veut sans complaisance
> Qu'un peintre s'accommode à son impatience,
> La traite à sa manière et d'un travail soudain
> Saisisse le moment qu'elle donne à sa main.
> La sévère rigueur de ce moment qui passe
> Aux erreurs d'un pinceau ne fait aucune grâce;
> Avec elle il n'est point de retour à tenter,
> Et tout au premier coup se doit exécuter.
> Elle veut un esprit où se rencontre unie
> La pleine connaissance avec le grand génie,
> Secouru d'une main propre à le seconder
> Et maîtresse de l'art jusqu'à le gourmander,
> Une main prompte à suivre un beau feu qui la guide
> Et dont, comme un éclair, la justesse rapide
> Répande dans ses fonds à grands traits non tâtés
> De ses expressions les touchantes beautés.

Qu'on nous permette de changer ce mot *touchantes* par celui de *terribles*, et on sera tenté de croire que Molière avait devant les yeux, quand il écrivait ces vers, le peintre de la Sixtine se relevant la nuit pour poursuivre sa conception sur l'enduit humide, à la faveur de la lumière qu'il avait fixée au moyen d'un casque sur sa tête.

Mais, peintre, il reste fidèle à la pensée qui le domine : « Attentif au principal de l'art, qui est le *corps humain*, dit Vasari, il laissa à d'autres l'agrément des couleurs et les caprices ; dans ses ouvrages on ne trouve ni paysages, ni arbres, ni fabriques. C'est en vain qu'on y chercherait certaines gentillesses de l'art et certains enjolivements auxquels il n'accorda jamais la moindre attention, peut-être par une secrète répugnance d'abaisser son sublime génie à de telles choses. »

Aussi la sculpture est-elle, suivant Michel-Ange, l'art par excellence, parce qu'elle ne se mesure qu'avec le corps humain et que seule elle peut le reproduire avec ses traits, ses gestes et ses membres vivants:

> Molto diletta al gusto intero e sano
> L'opra della prim arte, che n'assembra
> I volte e gli atti, e con sue vive membra
> Di cera, o terra, o pietra un corpo umano[1].

La cire ou la terre ne donnent cependant qu'une ébauche. C'est déjà la vie, mais il faut le marteau et la pierre pour donner la beauté dans un deuxième enfantement:

> Ma nel secondo in dura pietra viva
> S'adempion le promesse del martello;
> Ond' ei rinasce, e fatto illustre e bello
> Segno non è che sua gloria prescriva[2].

La beauté de Dieu qui se réfléchit dans la plus noble de ses créations, l'âme encore vêtue de la chair, *l'anima della carne ancor vestità*, voilà le corps humain comme le comprend Michel-Ange, voilà de sa bouche même la révélation de son esthétique.

Si l'étude des œuvres amène à saisir la pensée qui dirige l'artiste, sa vie ne jette pas moins de jour sur ses œuvres.

Nous l'avons vu sombre, fuyant le commerce des hommes, enfermé dans son atelier solitaire, toujours frémissant sous la main des princes qui le condamnent à immortaliser leurs vanités dynastiques. Son cœur, son âme patriotique sont à Florence; concitoyen de Savonarole et du Dante, il accourt dans sa patrie le jour où elle chasse les Médicis et combat pour sa liberté, puis il s'en retire pour jamais — *quando la vergogna dura*. Ce n'est pas en vain qu'il a déclaré l'exil du grand et vertueux banni préférable à tous les bonheurs de la terre:

> Per l'aspro esilio suo con la virtute,
> Darei del mondo il più felice stato[3].

Au milieu des hommages et des richesses qu'il dédaigne également, il vit

[1] Un goût mâle et pur se complaît dans le premier des arts qui reproduit un corps humain en cire, en plâtre, en pierre, avec ses traits, ses gestes et ses membres vivants. SONNET V.
[2] Par un second enfantement dans le cœur même de la pierre vive, les promesses du marteau se réalisent, la figure renaît, elle resplendit de beauté, elle vivra sans terme dans sa gloire. SONNET LVII.
[3] Pour son cruel exil avec sa vertu je donnerais tous les bonheurs du monde. SONNET XXXI.

à Rome comme un exilé. Fier envers les hommes, il ne se raidit pas moins contre la matière. Sa vie est celle d'un ascète, et si l'on ne voyait ses amis, ses serviteurs, ses parents comblés de ses dons, on ne se douterait pas de la munificence avec laquelle Jules II, Paul III, Jules III ont récompensé ses travaux.

Tout à coup cependant cette âme arrogante s'attendrit. Il avait 63 ans, lorsque pour la première fois il rencontra Vittoria Colonna, en 1537. La renommée de sa beauté, de ses malheurs, de ses fières vertus avait précédé à Rome l'illustre veuve du marquis de Pescaire. Il la vit et il l'aima. C'est Béatrice qui lui apparaît enfin, et qui, par l'impression d'une beauté passagère, ranime en lui la source de toute inspiration. Il devient poète, et l'Italie lui doit des vers dignes des canzone du Dante. Nous en avons déjà cité quelques-uns, et nous ne résisterons pas au plaisir d'en donner quelques autres encore. — Jour par jour, pour ainsi dire, on peut surprendre dans les sonnets et les madrigaux qu'il envoyait à Vittoria Colonna les palpitations de ce noble cœur :

> Nel voler vostro sta la voglia mia,
> I miei pensier nel cuor vostro si fanno,
> Nel vostro spirto son le mie parole [1].

C'est le grand Michel-Ange qui parle ainsi. Qu'on ne soit pas tenté de sourire de cette flamme tardive ; elle est réellement au-dessus de l'humain désir, elle s'allume à un foyer que l'âge défaillant ne peut éteindre. On sait que la veuve du marquis de Pescaire, quand elle connut Michel-Ange, avait mis au pied de la croix les souvenirs de sa beauté et de son bonheur passé, comme la renommée qui la suivait encore dans sa retraite. Elle avait trouvé l'âme du grand artiste désolée, battue *d'une horrible tempête ;* d'une main douce et ferme elle le ramène au repos et à la vérité. Quand une mort subite viendra rompre le commerce de ces deux belles âmes, il en donnera témoignage et confirmera la promesse qu'il lui avait faite :

> Chi t'ama con fede
> Si leva a Dio, e fa dolce la morte [2].

A 73 ans, en 1547, Michel-Ange a le malheur de survivre à l'objet de cette

[1] Votre volonté c'est la mienne, mes pensées se forment dans votre cœur, mes paroles sont l'émanation de votre intelligence. SONNET XII.

[2] Qui t'aime avec foi s'élève à Dieu et fait douce sa mort.
SONNET XLV.

profonde et suprême affection. Sa douleur est affreuse. Un cri de désespoir lui échappe. Il appelle la mort.

> E veggio ben che della vita sono
> Ventura e grazia l'ore brevi e corte;
> Chè l'umane miserie han fin per morte[1].

Il rend grâces à Dieu de la brièveté et de la rapidité des heures, qui amènent avec la mort la fin des misères humaines. Mais ce n'est pas inutilement qu'il a dépensé sa vie à chercher dans son œuvre la plus parfaite l'image de la souveraine beauté; de la lumière réfléchie, il relève enfin son regard vers la source céleste de toute lumière, de toute espérance, de toute consolation.

Les subtilités qui obscurcissaient parfois sa pensée, quand elle ne s'adressait pas directement à Dieu, disparaissent; on croit entendre maintenant le roi prophète qui pleure dans la langue du Dante ses œuvres passées et ses pensées frivoles ou amoureuses; l'art même qui fut son idole et son tyran ne peut plus le consoler.

« Sur une barque fragile, au travers d'une mer tempêtueuse, le cours de ma vie est parvenu à ce port commun où l'homme va rendre un juste compte de toute œuvre bonne ou mauvaise.

« Aussi ai-je reconnu combien elle était chargée d'erreurs cette fantaisie si chère à mon cœur, qui se fit de l'art une idole et un roi; tout ce que l'homme désire ici-bas n'est qu'erreur.

« Les pensées d'amour et de joie frivole, que vont-elles devenir à l'approche de deux morts, l'une certaine, l'autre qui me menace?

« Ni peindre, ni sculpter ne peuvent rendre le calme à l'âme tournée vers le divin Sauveur qui nous ouvre les bras sur la croix pour nous recevoir dans son amour[2]. »

Nous aimons cependant à montrer jusqu'au dernier souffle le grand athlète poussé par le *noble désir*. Nous le surprenons, par le froid et la neige, dans un de ses derniers hivers, se dirigeant à pied vers le Colisée : « Où allez-vous? lui demande le cardinal Farnèse, sautant de sa voiture. — A l'école, lui répond Michel-Ange, pour tâcher d'apprendre quelque chose. »

C'est la parole qu'on aurait dû graver sur le tombeau de cet homme, qui a personnifié le plus persévérant effort de l'esprit humain vers l'idéal de la grandeur et de la majesté dans l'art.

[1] Madrigal L.
[2] Sonnet LVI.

Michel-Ange rendit son âme à Dieu le 17 février 1564. Il avait vécu 88 ans 11 mois et 15 jours.

Il n'a jamais fait de portrait; son génie ne se prêtait pas à cette représentation fidèle de la réalité; il a seulement marqué quelques ressemblances intentionnelles dans ses œuvres, notamment dans son Jugement dernier, où on croit le reconnaître lui-même, sous les traits d'un moine qui montre le chemin du ciel aux âmes du purgatoire. Michel-Ange était maigre, nerveux, il avait les épaules larges, la taille moyenne, les extrémités fines, les cheveux noirs. Le nez écrasé contribuait à donner à ses traits une expression sévère. Le portrait que nous donnons le représente dans sa 47º année, portant déjà toute sa barbe. C'est un tableau du temps, qui a été attribué à tort à Michel-Ange; il paraît plutôt de Bugiardini ou de Jacopo del Conte.

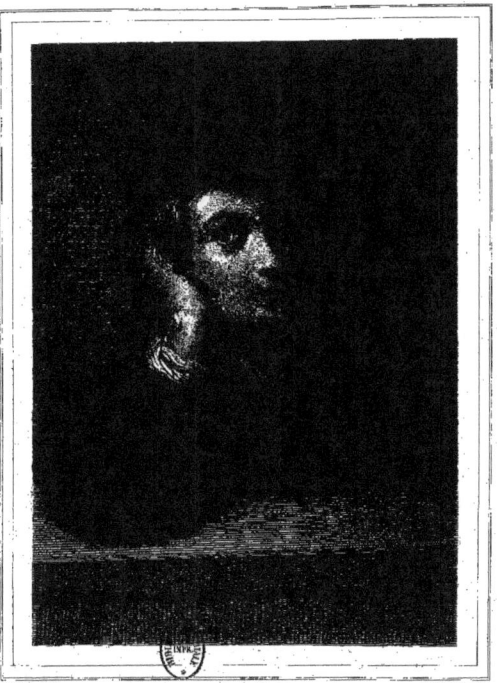

RAPHAËL PINX. PATNIER SCULPT.

RAPHAËL

Imp. Ch. Chardon ainé — Paris

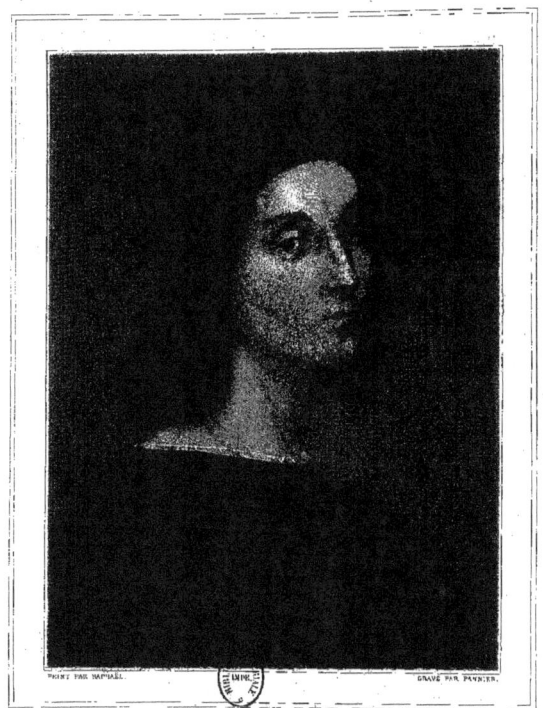

RAPHAEL

RAPHAEL SANZIO

PEINTRE — ARCHITECTE

1483 — 1520

Depuis trois siècles et demi la renommée de Raphaël n'a pas cessé de grandir. La postérité, il est vrai, n'a rien pu ajouter à l'admiration sans bornes des contemporains; elle a confirmé leur jugement, mais devant quels émules! d'autres ont eu du génie, d'autres ont conquis leur rang de maîtres, mais Raphaël, c'est le maître. Quand ses toiles dispersées auront succombé à la loi du temps, la tradition continuera son nom, et comme celui d'Homère, l'humanité le retiendra parmi ses articles de foi.

Le nom de Sanzio, que l'usage a consacré, n'est pas le véritable nom de famille de Raphaël. Son père était Giovanni Santi, peintre en renom dans l'Ombrie. Il habitait la petite ville d'Urbin, pittoresquement située au point culminant de l'Apennin, entre la marche d'Ancône, la Toscane et l'Ombrie. On voit encore dans la *Contrada del monte* la maison où, le 8 avril 1483, Giovanni eut de sa femme Magia, fille de Battista Chiarla, négociant de cette ville, le fils qu'il baptisa du nom de Raphaël. C'est là que l'enfant fut élevé en jouant avec les pinceaux de son père. Quand Giovanni mourut, en 1494, son fils avait si bien profité de ses exemples qu'à l'âge à peine de onze ans, il était déjà en état d'entrer chez un maître. Son oncle Simone Chiarla fut assez bien inspiré pour l'envoyer à Pérouse, à l'école célèbre de Pietro Vanucci de Città della Pieve.

Quel était alors l'état de la peinture en Ombrie, à Urbin, et surtout à Pérouse, où les élèves affluaient? — Des tableaux d'église représentant dans une ordon-

nance symétrique, et traditionnelle depuis Giotto, des personnages rangés sur le même plan, d'un dessin correct, mais avec des formes grêles et allongées, exécutés dans un ton uniformément clair, sans opposition d'ombre et de lumière, c'était là le champ limité dans lequel s'exerçait le talent de Giovanni Santi et des disciples du Pérugin. Pas de perspective, pas de fonds aériens, pas de draperies étudiées en dehors de la raideur byzantine, pas de mouvement dans les poses, pas de caractère dans les visages, enfin tout juste assez de corps et de vie pour traduire dans la matière l'expression du ravissement mystique. L'art était subordonné à la piété. Il s'agissait de produire des œuvres de dévotion, devant lesquelles les fidèles pussent venir s'agenouiller et prier sans distraction. Leurs auteurs avaient cependant la première de toutes les qualités, la pensée, l'aspiration sans laquelle la reproduction de la nature n'est qu'un métier.

L'école de Pérouse fut favorable au développement des dispositions naturelles de Raphaël; il y prit avant tout la fermeté du dessin et la netteté des contours. Ses progrès furent rapides; il n'avait pas 17 ans, que ses œuvres se confondaient avec celles du maître. La critique se livre à des dissertations savantes pour discerner son pinceau dans un tableau de l'Assomption à Pérouse, dans les fresques du dôme de Sienne, à l'exécution desquelles il fut associé en 1503 par le Pinturicchio. Mais voici un premier tableau qui porte cette immortelle inscription : *Raphaël Urbinas ;* c'est le sposalizio ou le mariage de la Vierge, exécuté en 1504 pour l'église des Franciscains de Città di Castello et qu'on voit aujourd'hui à Milan. L'ordonnance reproduit dans son ensemble celle du tableau célèbre du Pérugin placé dans l'église de Pérouse. Les personnages sont régulièrement groupés, les hommes d'un côté, les femmes de l'autre ; mais où cet élève émancipé a-t-il pris l'expression naturelle des têtes, la grâce juvénile de leurs traits, le mouvement dans la symétrie conventionnelle, l'harmonieuse perspective du temple qui fait le fond du tableau ? — Autant de nouveautés. C'est l'originalité du peintre d'Urbin qui se fait jour.

Le sposalizio peut être considéré comme le point de départ de la première manière de Raphaël, à laquelle appartiendra encore la Belle Jardinière exécutée en 1507 ; une seconde lui succédera, dont la Vierge au Poisson de 1514 marque le point culminant ; enfin la Sainte Famille de 1518 et la Transfiguration portent témoignage d'une troisième manière. Nous admettons volontiers ces classifications qui facilitent l'exposition de notre sujet; mais nous n'entreprendrons pas de fixer leurs limites respectives dans l'œuvre immense de Raphaël, qui est toujours lui-même avant tout, et qui ne semble transformer son talent que pour l'approprier à de nouveaux sujets. Sans coïncidence chronologique,

elles correspondent à trois périodes que nous distinguons dans la vie du maître : son séjour à Pérouse de 1495 à 1504, à Florence et à Urbin de 1504 à 1508, à Rome de 1508 à sa mort. Ces trois périodes marquent trois influences qui ont concouru à donner l'essor à son génie.

Arrivé à la période de la vie de Raphaël qui se partage entre Florence et Urbin, nous allons indiquer les causes de l'impression profonde que les séjours qu'il fit dans sa patrie, de 1504 à 1508, ont laissée dans son âme. Une exécrable tyrannie venait d'être renversée, le prince légitime Guidubaldo régnait, il était entouré des vaillantes épées qui avaient chassé César Borgia et recouvré l'indépendance du duché. La duchesse Elisabeth Gonzague exerçait sur ces âmes ardentes, qui cherchaient dans la culture des lettres et des arts l'oubli des puissantes émotions de la guerre, un ascendant irrésistible; la beauté, la vertu, le caractère, le rang suprême enfin concouraient à son prestige. A côté d'elle deux veuves illustres, Joanna della Rovere et Emilia Pia, sœur et belle-sœur du duc, dont un voile de tristesse couvrait les charmes, sans diminuer leur attrait, contribuaient à l'éclat de la Cour d'Urbin.

Les plus beaux esprits d'Italie y étaient accourus. Parmi les plus justement célèbres, on remarque Balthasar Castiglione, dont nous avons au Louvre le portrait si vivant peint par Raphaël en 1516; c'était un diplomate, versé dans les intrigues de tous les princes Italiens qu'il servit successivement, suppléant, par les expédients que son esprit fécond lui suggérait, au caractère qui fait trop souvent défaut à ces personnages habiles et séduisants. Dans son *Livre du Courtisan*, il a tracé une précieuse peinture de la Cour d'Urbin, à l'époque où Raphaël en partageait les nobles distractions. Il nous montre la société réunie un soir dans les appartements de la duchesse. Le spirituel Bembo, qui fut depuis cardinal, est invité à développer ses idées sur l'amour et la beauté. Au milieu d'un auditoire charmé, qui le suit sans peine dans ses déductions métaphysiques, il s'élance sur les traces de Platon: de la beauté particulière, il passe à la beauté générale ; il s'élève de l'observation des faits à la loi qui les régit, il remonte par l'abstraction jusqu'au point où le vrai, le beau et l'amour se rencontrent en Dieu. Comme il était arrivé à la contemplation et à l'extase, il restait debout et sans mouvement, les yeux au ciel. « Prenez garde, seigneur Pietro, lui dit la signora Emilia, qu'avec ces pensées votre âme ne se sépare de votre corps. » Cette répartie est piquante, surtout adressée au philosophe que les dissertations sur la beauté divine ne devaient pas préserver d'un culte plus terrestre ; elle montre

les entraînements des imaginations qui s'échauffent et s'exaltent au milieu d'un cercle trop restreint et trop impressionnable ; mais elle était sincère dans la bouche de la belle Emilia, qui n'y mettait pas l'ironie que nous y trouvons. On voit à quel point les théories platoniciennes étaient familières à cette société qui se réunissait pour philosopher sur le beau et son essence, comme les convives du banquet de Socrate.

Il ne faut pas chercher ailleurs l'initiation du peintre de l'école d'Athènes et de la dispute du Saint-Sacrement à la théorie platonicienne ; c'est encore de son séjour à la Cour du duc Guidubaldo que date son amitié avec les trois hommes éminents, à des titres divers, qu'il y rencontra : Balthazar Castiglione, que nous venons de faire connaître, Pierre Bembo, et ce même Bibiena qui, étant cardinal, voulut lui donner sa fille. Nul doute aussi que le peintre d'Urbin prit, dans l'intimité de cette société aristocratique et guerrière, cette aisance élégante, cette politesse bienveillante, ces goûts relevés qui, lorsqu'il eut atteint l'apogée de la gloire et de a fortune, permirent de croire qu'il était né dans la position que son travail et son génie lui avaient conquise.

A Florence, où il se rendit pour la première fois, en octobre 1504, avec une lettre de la sœur du duc pour le gonfalonier Soderini, d'autres influences l'attendaient. Il s'y trouva en présence des hommes et des œuvres qui pouvaient le plus puissamment lui révéler, par le contraste, ce qui manquait à l'école Ombrienne : la vie, le mouvement, la composition. Il fallait faire prendre terre à l'art, et combiner, pour ainsi dire, avec les réminiscences platoniciennes d'une première vie, l'étude de la nature, pour créer ces types qui concilient, dans leur dernière expression, la beauté de l'âme et celle du corps. Telle est la voie nouvelle dans laquelle Raphaël entra à la suite de Masaccio, dont les fresques lui présentèrent des personnages pleins d'individualité, se groupant librement sous d'habiles contrastes d'ombre et de lumière. Il trouva le même enseignement dans les peintures de Léonard ; mais ce qu'il apprit avant tout de ces deux maîtres, ce fut à oser. Il osa être novateur à son tour et se livrer à lui-même, en s'affranchissant de la tradition et du convenu.

A Florence, Raphaël trouva, comme à Rome plus tard, non-seulement des exemples, mais des émules. Dans l'atelier du sculpteur en bois Baccio d'Agnolo, où il venait fréquemment, il rencontrait Andrea Sansovino, Filippino Lippi, Cronaca, Antonio de San-Gallo, Granacci, quelquefois même il put y voir Michel-Ange. Non moins précieuse lui fut la rencontre de Fra Bartolomeo qui venait, par ordre de ses supérieurs, de reprendre ses pinceaux abandonnés à la mort de Savonarole. Une étroite sympathie ne fut pas le seul résultat du commerce qui s'établit entre

le peintre d'Urbin et le moine. Raphaël enseigna à Bartolomeo les lois de la perspective. Le Frate apprit à Raphaël à traiter plus largement les draperies et lui livra le secret de son riche et harmonieux coloris.

C'est pendant ce dernier voyage de Raphaël à Florence que Michel-Ange produisit le fameux carton de la guerre de Pise. Le génie du peintre d'Urbin semble avoir à cette vue éprouvé une violente secousse. Sous l'impression des puissantes nudités du carton, il exécute immédiatement le tableau de la Mise au Tombeau qu'on voit aujourd'hui au palais Borghèse à Rome. Composition pleine d'action, personnages librement groupés, savante anatomie, draperies qui ressentent le mouvement des corps, ces heureuses innovations nous annoncent la seconde manière du maître; mais qu'on examine les têtes, en y retrouvant l'expression pathétique de toutes les nuances de la douleur, on peut s'assurer qu'il est une originalité souveraine à laquelle, dans le développement de sa manière, le peintre des émotions de l'âme ne renoncera jamais.

Avant la Mise au Tombeau, qui est de 1507, nous aurions dû citer le Petit Saint-Georges et le Petit Saint-Michel du Louvre, peints sans doute dès 1504 ; la Vierge du grand-duc, qui par son caractère sublime se rattache autant à la dernière qu'à la première manière de Raphaël ; la délicieuse scène de la Madone au Chardonneret, la Vierge à la Prairie, qu'il offrit en 1505 à son ami Taddeo Taddei, pour reconnaître la généreuse hospitalité qu'il avait reçue de ce représentant de l'aristocratie bourgeoise de Florence.

Le portrait de Raphaël lui-même, que nous donnons dans ce recueil et qui figure dans la galerie de Florence, est de cette même époque. C'est bien ainsi que nous aimons à nous représenter Raphaël à 23 ans, dans l'extrême simplicité de ce costume, avec cette grâce naïve répandue sur ses traits, et ce regard plein de langueur. On conçoit que cette suave et douce nature ait pu trouver dans son cœur le sentiment dont elle a varié à l'infini l'expression dans le thème de la maternité divine.

L'Enfant-Dieu,—la Mère Vierge,—la Mère partagée entre la vénération et la tendresse, troublée dans sa joie humaine par le pressentiment de la mission divine et du sacrifice, voilà les données du problème avec lequel il se joue, prodiguant tour à tour la grâce, la beauté, et la majesté. Nous avons le bonheur de posséder au Louvre une des plus touchantes Madones sorties de son pinceau. La Vierge, l'Enfant Jésus, le petit Saint Jean sont groupés au milieu des fleurs d'une prairie ; ils se détachent sur un paysage profond et lumineux. L'Enfant divin, les deux pieds sur le pied nu de la Vierge, presse ses genoux et l'embrasse du regard, il tient encore à la mère. Pourquoi trouve-t-on dans cette scène charmante autre

chose que la simple image de la maternité? Est-ce uniquement parce que la mère ne sourit pas à son enfant? Est-ce parce que le petit Saint Jean agenouillé contraste par un mouvement délicieux de grâce avec le calme de la pose du groupe principal? Mieux vaut ne pas chercher d'explication, d'autant plus que le principal caractère de l'idéal est d'être inexplicable. La Belle Jardinière fut peinte en 1508, pour un gentilhomme de Sienne, qui la céda à François Ier. Le manteau bleu de la Madone n'était pas encore achevé, quand Raphaël fut mandé à Rome; dans son empressement à répondre à l'appel du pape, il partit, laissant le soin de terminer cette draperie à son ami Ridolfo Ghirlandajo.

Le pape céda-t-il à l'influence du duc d'Urbin, ou à celle de Bramante qui était un peu parent du jeune peintre, lorsqu'il le fit venir à Rome? Quoi qu'il en soit, laissons à Jules II ce singulier honneur d'avoir tout à la fois distingué Michel-Ange et Raphaël, et d'avoir ouvert à ces deux génies si divers la carrière où chacun d'eux devait atteindre son entier développement.

Nous nous sommes efforcé de découvrir dans les premières œuvres de Raphaël la trace des impressions qu'il avait recueillies à Pérouse, à Urbin, à Florence. Il faudrait maintenant montrer cette vive imagination transportée tout à coup à Rome, au Vatican, au centre de la catholicité, au siège de la puissance morale, qui était aussi le foyer d'où la lumière rayonnait sur le monde au commencement du XVIe siècle. Qu'on se représente Raphaël foulant pour la première fois la terre des martyrs et la poussière de la ville éternelle, qui semblait alors renaître de ses ruines avec les prodiges de la statuaire antique, ou plutôt qu'on en croie seulement les impressions que la double majesté de la Rome de l'Église et de la Rome du Sénat cause dans l'âme du plus humble voyageur. On ne sera pas surpris que de semblables émotions aient révélé à Raphaël un nouvel ordre de choses, qui exigeait l'alliance de la puissance et de la grandeur avec les touchantes qualités de ses peintures ombriennes.

Jules II, reniant fièrement un passé de déshonneur, avait refusé d'habiter les appartements souillés par le souvenir d'Alexandre Borgia, et il avait décidé qu'il s'établirait dans les chambres du second étage du Vatican. C'est la première de ces *stanze*, celle dite de la *Segnatura*, dont il confia d'abord la décoration à Raphaël. Commencée en 1508, elle fut terminée en 1511, dans l'année même où son terrible émule venait de découvrir la première moitié de la voûte de la Sixtine.

Ces quatre murs résument, sous quelques regards, toute l'histoire de l'esprit humain. L'application des facultés de l'âme à la connaissance de Dieu, à celle de l'homme et de la nature, au gouvernement du monde, et à la prédication de ses beautés, tel est le sens des quatre grandes fresques qui se développent sous

les médaillons de la voûte où la Théologie, la Philosophie, la Jurisprudence et la Poésie sont représentées. La première dans l'ordre est la dispute du Saint-Sacrement avec l'Éternel au sommet, les bienheureux, les Pères de l'Église et l'humanité symétriquement rangés au-dessous de lui au ciel et sur la terre, suivant la hiérarchie. Jamais on n'avait tenté de concilier, dans une œuvre de pareille proportion, les exigences de la piété et les conditions de l'art. La présence de Dieu ne comporte pas, en effet, d'action dans les personnages; la contemplation les condamne à l'immobilité et à la monotonie; la séparation du ciel et de la terre exclut l'unité; et cependant toutes ces difficultés ont été surmontées. L'unité descend du Père, placé au haut du ciel, par le Fils et le Saint-Esprit qui, sous la forme de la colombe divine, est insufflé dans l'hostie exposée sur l'autel. Les bienheureux et les saints reposant sur les nuées voient directement Dieu, les Pères et l'Église militante tournent leurs regards vers sa substance mortelle. Une pensée commune règne dans tout l'ensemble, mais ses manifestations se diversifient depuis la béatitude de la vision directe jusqu'à l'aspiration, la recherche et l'inquiétude qui sont le partage de l'humanité. Oui, dans cette vaste conception, l'école ombrienne a dit son dernier mot. Jamais l'inspiration mystique n'a proposé aux regards des fidèles une plus puissante préparation aux mystères inénarrables du ciel; mais on est tenté de croire que l'art a également dit le sien en combinant les lignes de ce tableau, en groupant ces personnages, et en donnant à leurs traits l'expression qui désigne clairement chacun d'eux. On veut que la dispute du Saint-Sacrement appartienne à la première manière de Raphaël à cause de la symétrie de l'ordonnance, des fonds d'or sur lesquels certaines têtes se détachent, du calme et de la béatitude qui règnent exclusivement dans la région céleste, soit! mais qu'on nous accorde qu'un pareil sujet ne comportait pas une autre manière; il suffit d'ailleurs de se retourner vers l'école d'Athènes ou de lever les yeux vers la fresque du Parnasse pour se convaincre que Raphaël, maître de son art, savait dès lors approprier son exécution à la pensée qu'il voulait rendre.

Certes, dans la fresque de l'école d'Athènes, il y a plus de mouvement, plus de variété, plus d'espace; la symétrie traditionnelle se dissimule, les fonds d'or et les roideurs archaïques disparaissent, la scène s'anime et se détache sur l'élégante architecture d'un temple corinthien; mais tout autres aussi sont les exigences du sujet. Au lieu de se montrer, Dieu se cache; au lieu d'harmonie et de contemplation, c'est réellement ici que la scène représente dispute et controverse. Tous les essais, tous les égarements, tous les progrès de l'esprit humain se déroulent sur les marches de ce vestibule, personnifiés de la manière la plus évidente dans leurs différents promoteurs. Il est nécessaire que le spectateur lui-même ait étudié l'his-

toire de la philosophie pour comprendre et apprécier les mérites particuliers de caractère et d'expression qui se combinent dans chaque groupe avec l'art de la composition. A l'extrême droite de Pythagore, la spéculation s'élève, après avoir été épurée par la dialectique de Socrate, jusqu'à la limite suprême de l'entendement humain; Platon, placé au haut des degrés et au centre du tableau, indique de la main le séjour de l'âme et de Dieu dont il a démontré l'existence et la nécessité. —En face de lui, son disciple Aristote, la main droite étendue sur le livre qu'il tient de la gauche, oppose à la philosophie des idées celle qui prend sa source dans l'analyse et l'observation; derrière lui toutes les écoles qui, faute de lever leurs regards au ciel, n'ont abouti qu'au matérialisme ou au doute. Il faut remarquer dans cette partie gauche du tableau les représentants de la science expérimentale, depuis le géographe Ptolémée jusqu'au groupe des géomètres qui tracent des triangles sur la terre en face de Pythagore. Raphaël a su concilier toutes ces diversités dans une harmonieuse symétrie, lier ensemble par d'insaisissables transitions ces chapitres distincts, ménager, par l'agencement général et la distribution de la lumière, l'impression d'unité qu'il fait naître dans la pensée du spectateur. — On est confondu de la science dont chaque figure de cette œuvre extraordinaire porte témoignage. L'étonnement est d'autant plus permis que les types, les costumes, les mœurs de la Grèce antique, avec lesquels les découvertes postérieures nous ont familiarisés, étaient alors complétement oblitérés. Raphaël les a retrouvés par l'étude et une sorte d'intuition.

Les deux autres côtés de la chambre de la Signature sont coupés par des fenêtres à angle droit. Le peintre y a disposé avec beaucoup d'art les motifs de ses fresques de la jurisprudence et de la poésie. Celle qui représente l'Hélicon se signale par une exécution plus hardie dans la distribution de la lumière et le mouvement des draperies; il est seulement regrettable qu'une fantaisie de Jules II ait fait placer au sommet du Parnasse un Apollon qui joue du violon.

Quelques-unes des têtes de ces grandes compositions sont des portraits, et nous éclairent sur les sentiments du peintre qui les y a introduits. Dans la dispute du Saint-Sacrement, au milieu des Pères de l'Eglise, on remarque le Dante et Savonarole lui-même, le moine brûlé comme hérétique, dix ans auparavant, à l'instigation du pape, aujourd'hui placé par Raphaël au sein de l'Eglise triomphante, sous le regard de Jules II et dans le palais même de la papauté. Fra Bartolomeo dut se réjouir. Notons encore, dans le Parnasse, le profil étrusque du Dante empreint de grandeur et de tristesse; dans l'école d'Athènes, le portrait du jeune duc d'Urbin, et enfin la tête du

peintre lui-même à côté de celle du Pérugin. Ce n'est pas le seul hommage que Raphaël ait rendu à son maître dans cette salle de la Signature. Jules II, transporté d'enthousiasme à la vue de la dispute du Saint-Sacrement, voulait faire disparaître les peintures qui garnissaient la voûte de la chambre; Raphaël exigea le maintien des figures qui avaient été exécutées par le Pérugin.

Passons immédiatement à la chambre suivante, celle d'Héliodore, bien qu'elle n'ait été terminée qu'en 1513, sous Léon X ; la différence dans la manière du peintre s'accusera par le contraste même des sujets. En effet la contemplation mystique fait place, la porte franchie, à l'action; ce n'est plus la communion des Saints et le ciel ouvert, mais la lutte et la victoire de l'Eglise sur la terre, qui se présentent à nos yeux.

La plus remarquable des quatre fresques est celle qui a donné son nom à la chambre. Héliodore, préfet du roi Seleucus, est chassé du temple de Jérusalem où il s'était introduit pour enlever le denier de la veuve et de l'orphelin. Le grand-prêtre Onias est à genoux au fond du tableau, demandant à Dieu le miracle déjà accompli sur le devant de la scène, tant la justice divine est foudroyante! Les deux envoyés de Dieu sont arrivés, sans qu'on sache comment: l'un d'eux, à cheval, ne touche pas la terre, il frappe déjà le second coup sur le spoliateur renversé. Le vide entre l'autel et le premier plan indique la précipitation de la fuite des coupables; les fidèles sont consternés eux-mêmes. Il n'y a d'impassible que Jules II, qui voulut se faire apporter sur sa *Sedia gestatoria* jusque dans le tableau même dont il occupe le premier plan à droite ; il tenait à ne pas être oublié de la postérité. Combien cette page diffère des fresques de la salle voisine! Dans la chambre de la Signature, c'était l'élévation de la pensée, la noblesse du dessin; ici c'est la vie dans toute sa puissance, la manifestation des plus violents mouvements de l'âme, le savant agencement d'une action dramatique, une exécution hardie, un coloris plein de vigueur et de variété, qui commandent d'abord notre admiration. Nous avons exalté les œuvres de la première manière de Raphaël, nous pouvons, sans nous déjuger, exalter celles de la seconde. L'art est infini, son domaine est inépuisable.

Dans la fresque opposée, le maître s'est encore complu à saisir la succession d'actions instantanées. — L'armée d'Attila débouche, elle marche en avant ; mais tout à coup elle reflue en arrière sous le geste précipité de son chef, et sous le souffle de l'ouragan qui soulève l'atmosphère et retourne les enseignes.— La calme douceur du Pontife qui vient à sa rencontre et l'indifférence de sa suite ne suffiraient pas pour expliquer la secousse de l'armée des Huns,

si les apôtres Pierre et Paul n'apparaissaient dans le ciel. La précision des gestes, la vérité des mouvements dans les corps et dans les draperies triomphent de la difficulté de cette ordonnance compliquée, qui reste claire et saisissante.

On remarquera que dans ce tableau c'est le pape Léon X qui figure sous les traits de saint Léon. Ce sont encore des allusions à la vie et aux circonstances du pontificat de Léon X qui motivent les fresques des deux autres côtés de la chambre, la messe de Bolsena et la délivrance de saint Pierre. Chaque pape sacrifiait son prédécesseur avec un égoïsme naïf à sa propre passion, mais cette passion était celle de la gloire.

La combinaison des trois lumières, émanant de l'ange qui éveille le saint, de la lune qui éclaire les gardiens, et de la torche que tient l'un d'eux, produit les effets les plus pittoresques dans la délivrance de saint Pierre. Possédant désormais les procédés techniques de la palette, Raphaël se joue avec les difficultés du coloris. Va-t-il se laisser entraîner dans cette voie où l'abandon fait place à l'effort, et la séduisante manifestation de la vie à celle de l'âme ? Qu'on se rassure ! Raphaël reste avant tout maître de lui-même, nous ne le verrons jamais sacrifier le principal de l'art à une de ses parties.

Il avait couru un bien autre danger depuis le jour où Michel-Ange avait découvert la voûte de la Sixtine. Il est incontestable, et Raphaël le répétait souvent lui-même, que ce grand artiste avait révélé un côté de l'art qui ne se rencontre pas chez les anciens maîtres : la grandeur, la majesté exprimées par la hardiesse et la puissance du dessin. Raphaël avait partagé l'entraînement général, il y céda au premier moment en exécutant, sur un pilastre de l'église de Saint-Augustin, une figure d'Isaïe, dans la manière de Michel-Ange; mais les sibylles de l'église Sainte-Marie de la Paix témoignent, non moins que les peintures de la chambre d'Héliodore, qu'il s'affranchit tout aussitôt d'une imitation dangereuse, et que, se recouvrant lui-même, il sut concilier le grandiose et l'héroïque avec les qualités d'expression et le charme inséparables de ses créations.

L'ancien banquier de César Borgia, devenu l'administrateur des finances de Jules II, Agostino Chigi, avait commandé à Raphaël, en même temps que les sibylles de l'église de Sainte-Marie de la Paix, une fresque de Galatée dont on voit encore les restes dans sa villa connue, depuis, sous le nom de Farnesine. Raphaël nous apprend lui-même, dans une lettre à son ami Castiglione, que, pour représenter la nymphe de la mer emportée sur les eaux par l'amour, il ne prit modèle, ni dans la nature, ni dans l'antiquité

avec laquelle il entrait en lutte : « Quant à la Galatée, je me tiendrais pour un grand maître, si j'y avais mis seulement une partie des beautés que vous croyez y découvrir; mais j'attribue vos louanges à votre indulgente amitié. Je dois dire que, pour peindre une belle, il en faudrait voir plusieurs, et encore serait-ce à la condition que vous m'aideriez à choisir; mais comme les bons juges et les belles femmes sont rares, *je me sers d'une certaine idée qui se présente à mon esprit. Si cette idée a quelque excellence d'art, je l'ignore, bien que je me sois donné beaucoup de peine pour l'acquérir.* » Nous recueillons dans cette citation le témoignage de la modestie de Raphaël et la révélation de l'effort par lequel il se détachait des accidents de la réalité pour s'élever au type idéal.

A cette même période appartiennent encore la Madone de Foligno, qui accuse dans ses traits sublimes une réminiscence du type romain, et le portrait de Jules II, poussé à une telle vigueur de coloris qu'on serait tenté de l'attribuer à l'un des maîtres de l'école de Venise. Vasari, parlant de ce portrait qui est aujourd'hui à Florence, et voulant exprimer la puissance avec laquelle Raphaël a rendu l'expression de cette tête redoutée, dit qu'elle ressemblait à faire peur.

L'avénement de Jean de Médicis, élu pape le 11 mars 1513 sous le nom de Léon X, marque une date mémorable dans l'histoire de l'art. Ce prince, par ses prodigalités, par la faveur dont il a sous toutes les formes couvert les artistes, les poëtes, les érudits, les rénovateurs de l'antiquité, par la passion dont il était lui-même animé pour les produits de leur imagination ou de leurs savantes recherches, s'est créé une immense clientèle qui protége encore son nom. Ce n'est pas ici le lieu de juger le pape qui rendit à Rome les splendeurs du siècle d'Auguste, tandis que l'esprit chrétien soulevé contre son guide naturel était réduit, comme la vérité, selon Pascal, à errer parmi les hommes. Toujours est-il que ce pontife, qui, du sein du consistoire où il fut nommé, désigna pour ses secrétaires le savant Bembo et le poëte latin Sadolet, contribua puissamment à faire renaître à Rome, avec les beautés de l'art antique, les dangereuses tendances du paganisme. Raphaël se trouva heureusement sous la main de Léon X pour maîtriser et diriger ce mouvement dans la voie féconde où l'art reste soumis à la pensée et à la vérité; mais après lui personne ne fut plus en état de réagir contre le sensualisme, que le goût de l'antiquité ne favorisa pas moins que le luxe et les somptueuses distractions de la cour de Léon X. Au milieu de l'entraînement général, le jeune orphelin d'Urbin, arrivé il y a cinq ans à Rome, sous la protection de Bramante, reste le seul point fixe. Maître de lui-même, avec la vision distincte du but auquel il aspire, il acquiert avant l'âge le prestige de l'autorité. A 25 ans, il est chef d'école; tous

les artistes qui affluent dans la métropole, où les appelle la munificence pontificale, se rangent instinctivement derrière ce jeune homme. Les commandes pour les entreprises les plus diverses dans le vaste domaine de l'art n'affluent pas moins dans son atelier. A peine vient-il d'achever la chambre d'Héliodore, qu'il succède à Bramante, en 1514, et entreprend la construction de la cour de Saint-Damase au Vatican. L'année suivante, il accepte une autre et plus lourde tâche : il est nommé architecte de Saint-Pierre et il dresse un plan nouveau pour l'achèvement de l'église; mais son amour pour les travaux architectoniques et les restitutions de l'antiquité l'entraîne encore au delà; en 1516, il prend la charge de surintendant des antiquités de Rome, il dirige les fouilles ordonnées par le pape, et il dresse un savant projet qui restaure la ville d'Auguste. Il faut concilier ces travaux immenses avec la décoration des loges, les fresques de la troisième chambre du Vatican, les immortels cartons des tapisseries, les fresques de la Farnesine, les dessins pour les gravures de Marc-Antoine, et enfin cette série de toiles qui ne peuvent rivaliser qu'avec les siennes, depuis la Vierge au poisson et la sainte Cécile jusqu'à la Transfiguration. La prodigieuse facilité de Raphaël n'aurait pas suffi à une pareille tâche, s'il n'avait été, comme nous l'avons dit, chef d'école; mais réellement chef, c'est-à-dire sachant communiquer sa pensée à ses élèves et la maintenir jusqu'au terme dans le détail même de l'exécution. Accablé de demandes auxquelles il ne pouvait ni ne voulait résister, entouré d'artistes capables d'être maîtres partout ailleurs, mais plus fiers encore d'être élèves sous sa direction, Raphaël sut tirer parti, par une habile division du travail, d'un pareil concours de dévouements. Ce n'est pas un des moindres témoignages de sa puissance que d'avoir réussi à s'approprier de pareilles mains, au point que la critique reste réduite aux conjectures devant l'œuvre commune, trop heureuse quand elle peut s'appuyer sur un indice historique, pour distinguer la part de la collaboration. Ces talents divers n'auraient pu s'absorber ainsi dans une pensée maîtresse, si Raphaël n'eut été avant tout dessinateur; les inappréciables dessins qui enrichissent les collections de l'Europe témoignent que sa conception se traduisait toujours en contours fermement arrêtés avant d'être livrée au pinceau; s'imposant cette règle à lui-même dans les peintures qu'il a exécutées sans le concours de ses élèves, il l'observait d'autant plus lorsqu'il abandonnait à d'autres mains l'achèvement de l'œuvre qui devait rester sienne.

Nous devons renoncer à énumérer tous les monuments de cette période de fécondité fiévreuse; il faut passer sans s'arrêter devant la *Vierge au poisson* de Madrid, ou la sainte Cécile de Bologne. On ne peut négliger cependant un précieux souvenir qui s'attache à ce tableau, exécuté pour l'église de San-Giovanni

in Monte, près Bologne; il fut envoyé en 1515 à Francia par Raphaël, qui pria son ami de réparer les détériorations du voyage et même de corriger les imperfections qu'il relèverait. La liaison des deux artistes remontait à 1508; depuis ce temps, Francia n'avait vu aucune des peintures qui marquent le séjour de Raphaël à Rome. Quel fut son saisissement, lorsqu'il vit apparaître cette œuvre puissante d'exécution et de couleur, les figures des saints grandioses et inspirés, la sainte écoutant en extase le concert céleste, et laissant échapper de ses mains les instruments de l'harmonie terrestre. Lui aussi, il laissa échapper ses pinceaux comme devant une révélation de l'art divin, et il ne consentit plus à les reprendre. — Cet hommage était à la fois digne de celui qui le recevait et du grand peintre qui reconnaissait son maître.

Les nombreux et élégants travaux d'architecture dont Raphaël dressa les plans à Florence, pendant le voyage qu'il fit dans cette ville à la suite de Léon X, ne l'empêchèrent pas d'exécuter, dans cette même année 1515, les cartons des Loges. On désigne sous ce nom les treize voûtes en coupoles à jour de la galerie du deuxième étage du Vatican; chacune contient quatre fresques dont l'ensemble forme ce qu'on a appelé la Bible de Raphaël. L'histoire sainte s'y développe dans sa majestueuse simplicité, de la création à la rédemption. Il faut surtout remarquer la première de ces fresques, dans laquelle Raphaël, entrant à son tour en lutte avec la Genèse, a représenté le Créateur jetant le monde dans l'espace, l'être et l'acte qui défient notre entendement; mais l'imagination étend son domaine au-delà de la pensée. Ce n'est pas un des moindres mérites de Raphaël d'avoir trouvé cette majestueuse conception, en s'affranchissant du souvenir du Jehovah de Michel-Ange. Ce premier sujet est entièrement de la main du maître, la suite a été exécutée, d'après ses esquisses rehaussées de blanc, en grande partie par Jules Romain ou sous sa direction.

L'ornementation de cette galerie a une importance toute nouvelle dans l'art décoratif. La nature, la mythologie, les sciences, les arts symbolisés dans une suite de motifs, viennent comme se jouer autour de l'histoire de l'humanité, se rattachant à l'ordonnance générale par l'effet gracieux de leur ensemble, et à chaque sujet par la concordance de leur objet. Raphaël utilisa pour l'exécution de ces *grotesques* ou *arabesques*, suivant le nom moderne donné à ce genre de décoration, les dispositions toutes spéciales de Jean d'Udine, versé dans l'étude de la nature et qui venait de retrouver les procédés du stuc antique. Aux fresques de Raphaël, aux grotesques de Jean d'Udine, ajoutons, pour donner une idée de cet ensemble décoratif, les portes de Gian Barile et les dalles de terre cuite de Della Robbia, qui forment le parquet.

Le sujet nous oblige à rapprocher des Loges les tapisseries de la Sixtine qui continuent, par les Actes des apôtres, le cycle biblique. Les dix cartons coloriés en détrempe, tout entiers de la main de Raphaël, furent, vers cette époque, envoyés à Arras où les habiles ouvriers des Flandres reproduisirent avec des fils de laine, de soie et d'or, les compositions du maître sous la direction de deux de ses élèves, Bernard Van Orley et Michel Coxis. Les tapisseries, qui gardèrent le nom d'Arrazi, furent expédiées à Rome en 1519, et Raphaël put encore jouir de la vue de cette œuvre extraordinaire et de l'enthousiasme qu'excita leur exposition dans la Sixtine. Ces compositions réunissent au plus haut degré toutes les qualités du genre historique : vérité dans l'action, expression et caractère des figures, clarté et unité dans l'ordonnance; ajoutons-y une sobriété de détails, une concision magistrale d'exécution que commandait la nature même du travail de la tapisserie, tous ces mérites combinés donnent aux Arrazi un caractère général de grandeur; on sent que Raphaël, lorsqu'il traçait à grands traits cette histoire des Actes des apôtres, n'avait pas oublié qu'elle allait comparaître devant les prophètes de Michel-Ange. Les cartons, coupés en bandes, furent oubliés à Arras, jusqu'au jour où Charles Ier s'avisa d'en racheter les morceaux. On les rapprocha et on restitua sept des sujets, composant l'œuvre primitive. Ce sont les cartons qu'on admire encore aujourd'hui, dans tout leur éclat, au château de Hampton-Court.

L'année 1515 fut féconde en événements dont nous retrouvons l'influence dans les travaux exécutés à Rome pour le pape Léon X. La victoire de Marignan ayant fait passer le pape à de meilleurs sentiments pour le fils aîné de l'Église, la chambre de Charlemagne, qui devait être suivie elle-même de la chambre de Constantin, succéda à celle d'Héliodore et d'Attila. Les sujets désignés par le pape durent rappeler, par des allusions cachées et par des portraits malheureusement pas assez dissimulés, les conférences de Bologne et le concordat, gage de la réconciliation de Léon X et de François Ier.

La fresque principale représente l'incendie du bourg suburbain, éteint miraculeusement par la bénédiction du pape Léon IV. Les flammes, poussées par une affreuse tempête, menacent la ville et la vieille basilique de Saint-Pierre; les habitants fuient, se précipitent ou accourent en proie à une indicible terreur; les uns, arrachés au sommeil, se sauvent à moitié nus; les autres apportent de l'eau; un vent terrible agite toute la scène; au fond, la foule prosternée et qui attend son secours de la main qui bénit et signe les concordats. Voilà un cadre préparé exprès pour Michel-Ange. Raphaël le savait bien, et cette préoccupation l'amena à faire étalage de sa science anatomique. On serait tenté d'attribuer

au peintre de la Sixtine ce jeune homme nu qui se laisse glisser du haut d'un mur; les deux belles femmes qui apportent de l'eau sur leur tête et dont les draperies, agitées par le vent, accusent les formes puissantes, ainsi que l'homme robuste qui emporte son père sur ses épaules; mais Raphaël a fait contraster la force avec la grâce, il a opposé les mères suppliantes, les enfants éperdus qu'elles serrent dans leurs bras, à la musculature des figures du premier plan; Michel-Ange n'eût pas consenti à transiger avec l'héroïque et le grandiose.

Les élèves de Raphaël ont presqu'entièrement exécuté les deux autres fresques de cette salle, la victoire d'Ostie et le couronnement de Charlemagne; elles ont beaucoup souffert du temps et encore plus des restaurations. — Quel est l'arrogant et l'ignorant qui a ainsi barbouillé ces têtes? — Cette exclamation, arrachée au Titien comme il visitait les chambres sous la conduite de Sébastien del Piombo, tombait sur le coupable lui-même.

Rien ne manquait alors à Raphaël de ce que le royaume du monde peut offrir à ses privilégiés, une fortune princière, la faveur du souverain, la gloire. Il avait de plus la satisfaction d'être entouré des protecteurs qui avaient encouragé ses débuts et qui, malgré la haute position qu'ils occupaient aujourd'hui dans l'État, auraient pu être ses protégés à leur tour, si une étroite amitié n'avait pas réglé leurs relations. Castiglione, Bembo, Bibiena maintenant cardinal, l'avaient rejoint à Rome. Il pouvait se croire encore au milieu de ce cercle charmant de la cour d'Urbin; celle même qui en était l'âme put y reparaître vers l'année 1516. La duchesse Élisabeth vint à Rome, mais, hélas! en suppliante. La couronne de son fils était menacée par ce même Laurent qu'elle avait bercé dans ses bras, quand le duc Guidubaldo avait généreusement offert un asile aux Médicis fugitifs. Malheureusement le pape était un Médicis, et la bâtardise qui rattachait l'usurpateur à sa famille lui donnait des titres contre lesquels le droit, l'intérêt des peuples, les larmes des plus nobles victimes et les supplications de leurs amis ne pouvaient rien. La confiscation fut prononcée, le duché livré au tyran débauché, la duchesse Élisabeth éconduite. Hélas! pourquoi Raphaël, comme son élève l'Ombrien Timoteo Viti, ne suivit-il pas sa bienfaitrice dans l'exil? Ce sont là les tristesses des choses humaines.

Raphaël ne quitta pas le théâtre de sa gloire; il fut même chargé de ménager la faveur de François I*er* au spoliateur de son prince. Il peignit les deux toiles que Laurent de Médicis offrit au roi de France à Fontainebleau, en 1518 : *la Sainte Famille* et le *Saint Michel du Louvre*. Mais auparavant il avait exécuté pour le couvent de Santa Maria dello Spasimo, à Palerme, un portement de croix qui, de même que les toiles que nous venons de nommer, appartient à la dernière

manière, ou plutôt à la période héroïque de l'œuvre du maître. Ce tableau a une histoire qui mériterait d'être une légende. Un jour de l'année 1517, les Génois virent entrer dans leur port, poussée par un vent bienfaisant, une grande caisse; on l'ouvrit et on y trouva le *Spasimo*, miraculeusement sauvé des eaux. Du navire qui le portait en Sicile, c'était tout ce qui restait. Les moines réclamèrent, le pape menaça, il fallut rendre le chef-d'œuvre. Plus tard Philippe IV trouva de meilleurs arguments pour triompher de l'attachement des moines pour ce tableau. Le Spasimo, placé aujourd'hui au musée de Madrid, lui permet de disputer le premier rang à toutes les galeries du monde. — Le Seigneur est tombé sur ses genoux sous le poids de la croix; il est prosterné, accablé; toutes les expressions de la douleur humaine l'entourent, le cri de la nature s'est fait entendre, la mère même doute et s'abandonne; l'appareil de la force et de l'orgueil chez les bourreaux complète cette scène d'humiliation. Tout concourt pour présenter la victime dans le dernier état d'abaissement et lui concilier la pitié du spectateur; mais telle n'est pas l'impression que laisse la contemplation du Spasimo. Ce misérable est le Dieu qui juge et qui console, ce n'est pas sur lui qu'il faut pleurer, comme il le dit en ce moment même, mais sur les filles de Jérusalem et leurs enfants. Comment l'expression d'une seule figure peut-elle retourner toute une scène et faire sortir du spectacle de la dernière humiliation l'image de la suprême grandeur? C'est le secret de Raphaël et encore plus de l'esprit qui souffle où il veut.

On est frappé en examinant de près ce tableau, comme ceux qu'il nous reste encore à mentionner, du changement qui s'opère dans les procédés du maître. Le trait qui arrête le contour extérieur des figures, et dont on retrouve la trace dans ses premières œuvres, s'efface et se fond sous des teintes mieux dégradées; mais on remarque aussi le ton rouge-brique généralement répandu dans ces dernières toiles; quelques parties ont même poussé au noir, au détriment de l'effet général. C'est la trace de la main de Jules Romain, qui reparaît sous l'action du temps, avec le noir de fumée qu'il employait dans ses ombres.

Il est toutefois bien dangereux de disserter sur l'influence de la collaboration dans les œuvres de Raphaël et sur leur degré d'originalité. Rappelons à ce sujet une anecdote racontée par Vasari. — On sait que ce maître peignit d'après nature le portrait de Léon X et des deux cardinaux. Ce tableau est l'objet d'une admiration méritée; elle a même accrédité une méprise légendaire, qui fait jouer à un cardinal le rôle des oiseaux dans la fable du tableau d'Apelles. Vasari nous apprend cependant que Jules Romain eut une grande part dans l'exécution de

cette œuvre magistrale et personnelle du maître. Clément VII ayant fait présent de l'original au duc de Mantoue, Octavien de Médicis, qui désirait avec raison le garder à Florence, en envoya à Mantoue une copie exécutée par André del Sarte. Quelques années plus tard, Jules Romain, en présence de la toile, crut y reconnaître l'œuvre à laquelle il avait collaboré, et il fallut pour le désabuser que Vasari lui montrât la signature du peintre florentin inscrite sous le cadre.

Il ne faut donc pas toujours en croire les puristes. Nous nous inscrivons notamment contre leurs appréciations sur notre Saint Michel du Louvre. Il n'est que trop évident qu'il a beaucoup et cruellement souffert du temps et des restaurations; mais qui peut méconnaître la main de Raphaël dans la noblesse de cette figure? L'ange est beau et calme, comme l'Apollon antique qui vient de lancer son trait. Il touche à peine du pied le dragon, et le monstre n'est déjà plus. C'est bien aussi une idée de Raphaël, qui avait horreur du laid, de dissimuler le génie du mal par un habile raccourci, tout en lui laissant son importance relative dans la composition.

La représentation de la Vierge est encore dans ses dernières années l'objet de la prédilection du maître. La grande Sainte Famille de François Ier et la Madone de saint Sixte, exécutée pour les bénédictins de Florence, terminent et couronnent son œuvre. Cette dernière fait aujourd'hui la gloire du musée de Dresde. Un rideau relevé des deux côtés laisse apparaître la Vierge portée sur les nues, plus légère qu'elles. Elle présente à l'adoration des fidèles, que le pape saint Sixte lui désigne de la main, l'enfant majestueux dont le regard embrasse les destinées de l'humanité. Deux chérubins détachés de la multitude lumineuse qui forme dans le fond du tableau le cortége céleste sont venus tomber devant ses pieds; leurs regards tournés vers le ciel nous invitent à la contemplation; sainte Barbe, agenouillée à sa gauche, n'ose relever les siens; ces figures pleines de grâce et de charme semblent placées dans le tableau comme une sorte d'échelle pour marquer la proportion entre le beau et le sublime. Tout ressentiment terrestre a disparu en effet de la figure de la Vierge, elle apparaît rayonnante, le sacrifice est accompli, elle est dans la gloire. Qu'on se souvienne de la fille de Bethléem, qui pressentait et redoutait le sacrifice : voici sa transfiguration. Qu'on se souvienne aussi de l'ordonnance symétrique du peintre ombrien, de l'exécution correcte et timide, de la sobriété mystique dans les formes et dans la couleur, qui caractérise les Vierges de sa première manière. Cette toile est bien encore de Raphaël, mais pour lui aussi la transfiguration s'est accomplie.

Il semble qu'il ne lui fût plus possible de comprendre le mystère chrétien que dans la gloire du triomphe. La Transfiguration de J.-C. est son dernier ouvrage.

On y voit le Seigneur ressuscité et porté sur l'aile de Dieu, Élie et Moïse descendus du ciel pour lui faire cortége et le contempler, les trois disciples éblouis et prosternés sur le sommet du Thabor; aux pieds de la montagne, les apôtres qui révèlent à l'humanité souffrante la rédemption dont la résurrection est le gage. Ce fut le dernier effort de son génie, la mort le surprit avant même qu'il n'eût terminé la Transfiguration, et arrêta sa main sur la toile inachevée. Le ciel, dit Vasari, n'a pas permis que l'art allât au-delà.

Nous avons dit déjà que Raphaël était parvenu au faîte des grandeurs humaines. Un cardinal le pressait depuis plusieurs années d'épouser sa fille, le pape lui réservait un chapeau de cardinal. Rome ne pouvait pas plus pour l'honneur d'un mortel. Est-ce l'attente du chapeau qui fit ajourner le mariage projeté, est-ce l'amour de Raphaël pour cette Marghareta que nous entrevoyons dans les écrits de Vasari? C'était une fille du peuple dont la beauté porte le caractère de puissance du type romain. Raphaël la représente dans le portrait gratifié du nom de Fornarina, qu'on voit à Florence. Tout ce qu'on sait d'elle, c'est qu'il l'aima et qu'à sa mort il assura son existence. Toujours est-il que Raphaël tenait à Rome un état considérable, *non da pittore, ma da principe*. Il habitait, à la ville, la maison qu'il s'était construite près du Vatican; il avait une autre habitation à la campagne; son génie, son opulence, son crédit, sa générosité, ne suffisent pas pour expliquer le culte dont il était l'objet de la part de tous ceux qui l'approchaient. La beauté, la suavité répandues dans sa personne et ses manières concouraient, avec les qualités morales que révèle cet extérieur séduisant, pour l'entourer d'un prestige que nous subissons encore. Autour de lui se pressaient une foule de peintres qui abdiquaient, dans une déférence et une admiration communes, leur personnalité et leurs rivalités d'artistes. Ils étaient heureux, quand Raphaël se rendait chez le pape, de lui faire une escorte d'honneur. Vasari nous représente le maître se dirigeant vers le Vatican, suivi de ses cinquante élèves (*tutti valenti e buoni*). Jules Romain et Gian Francesco Penni, qui furent, avec le cardinal Bibiena, ses principaux héritiers, marchent à ses côtés; la foule des suivants se compose de Perinno del Vaga, de Giovanni da Udine, Polidoro da Caravaggio, Bagna Cavallo, Vincenzo da S. Giminiano, Garofolo, Gaudenzio Ferrari, Marc Antoine Raimondi, etc.

Nous aimons à faire rencontrer cette brillante pléiade dans une rue de Rome avec l'austère Michel-Ange marchant seul, vivant seul, travaillant seul. Trop fier pour avoir jamais pensé à suivre ou à imiter personne, il méprise trop les hommes pour songer à s'en faire suivre. C'est l'homme d'une seule pensée, elle l'obsède, il nous en accable; n'ayant demandé à l'art que l'expres-

sion de la grandeur et de la puissance, il n'a pas cessé de s'élever dans cette voie escarpée, et il semble avoir atteint les hauteurs d'où Jehovah ne se révèle plus aux hommes que par l'éclair et la foudre. En face de lui l'artiste dont l'esprit et le cœur sont ouverts à toutes les affections, à toutes les impressions. Se communiquant aussi facilement aux autres qu'il est prompt à s'assimiler les secrets de ses devanciers, il trouve dans l'équilibre de ses facultés morales ce tempérament qui le sauve des extrêmes et lui permet de combiner la beauté avec l'expression, l'abondance avec la simplicité, la grâce avec la grandeur, le vrai et le naturel avec le sublime et l'idéal. Maître dans chaque partie de l'art, il l'embrasse tout entier. Toutes les grâces de Dieu semblent avoir concouru pour créer un type que la Providence a montré un moment aux hommes, sans lui permettre de s'attarder parmi eux.

Cette brillante carrière est arrivée à son terme. Raphaël allait atteindre sa trente-septième année, quand il fut pris d'une de ces fièvres de mars si redoutables à Rome. Son tempérament, naturellement délicat, était mal préparé à une semblable épreuve par les travaux où son génie se multipliait. Les progrès du mal sont rapides, irrésistibles. Toute la ville accourt, le pape apporte comme les autres le témoignage de son impuissante anxiété à la demeure du grand artiste. Raphaël prévoit son sort, il distribue ses biens à ses amis, à ses élèves, à ses parents. Il confirme par ses dernières dispositions la sincérité du sentiment religieux qui a inspiré ses plus belles œuvres. L'écroulement d'un des planchers du Vatican dans la matinée du vendredi saint 7 avril 1520, les lamentations qui s'élèvent dans toutes les églises de la métropole chrétienne en ce jour de deuil, semblent des présages de la calamité publique. Rien ne peut rendre l'impression de la ville quand la fatale nouvelle se fut répandue. Représentons-nous la foule des élèves, des amis, des admirateurs admise une dernière fois dans l'atelier du maître. Son corps inanimé est étendu sur un lit de parade ; la Transfiguration inachevée est au-dessus de sa tête. — C'est encore notre propre sentiment que Castiglione exprime dans ce passage d'une lettre à sa mère : « Je suis à Rome, mais il me semble ne plus y être depuis que mon pauvre cher Raphaël est mort. »

Nous avons parlé en son temps du portrait de Raphaël de la galerie des Offices, reproduit dans ce recueil. On a voulu aussi le reconnaître dans la ravissante tête d'adolescent du Musée du Louvre, dont nous donnons également la gravure. Il existe certainement une grande analogie dans la pose et les traits de ces deux têtes; mais les qualités d'exécution, si remarquables dans le tableau du Louvre, le rattachent à une époque postérieure à l'adolescence du maître.

JULES ROMAIN
(GIULIO PIPPI, DIT)

PEINTRE—ARCHITECTE—INGÉNIEUR

149 .—1546

Nous avons déjà fait connaissance avec le pinceau de Jules Romain dans les dernières et les plus belles toiles de Raphaël. Ces carnations d'un rouge brique, ces demi-teintes sans transparence, qui s'accusent de plus en plus à mesure que le temps efface les fines touches du maître, lui appartiennent; les défauts du praticien font pressentir le coloris dur, sombre, aux tons heurtés que nous retrouverons dans les œuvres du peintre ; mais la puissante originalité du disciple attend pour se faire jour l'heure de l'émancipation.

Jules Romain, fils de Pietro di Pippo, naquit à Rome en 1492, ou seulement en 1499, d'après les livres mortuaires de Mantoue. Sa présence parmi les élèves de Raphaël n'est signalée qu'en 1515, mais dès lors il est le disciple de prédilection, l'ami du maître, qui l'associe à la direction de l'école et lui laisse en mourant une partie de sa fortune. Partageant tous ses objets d'art entre Jules et le Penni, Raphaël les désigna l'un et l'autre dans son testament pour terminer les travaux auxquels il n'avait pu mettre la dernière main.

Une Assomption que le maître s'était engagé à peindre pour les religieuses de Monte-Luce et les quatre fresques de la salle de Constantin furent les fruits de cette collaboration. Sans aucun doute, Jules eut la principale part dans l'exécution des fresques de la Vision et de la Bataille de Constantin contre Maxence. Le dessin du maître pour cette bataille, que nous possédons au Louvre, permet de constater les changements apportés au projet primitif. En sup-

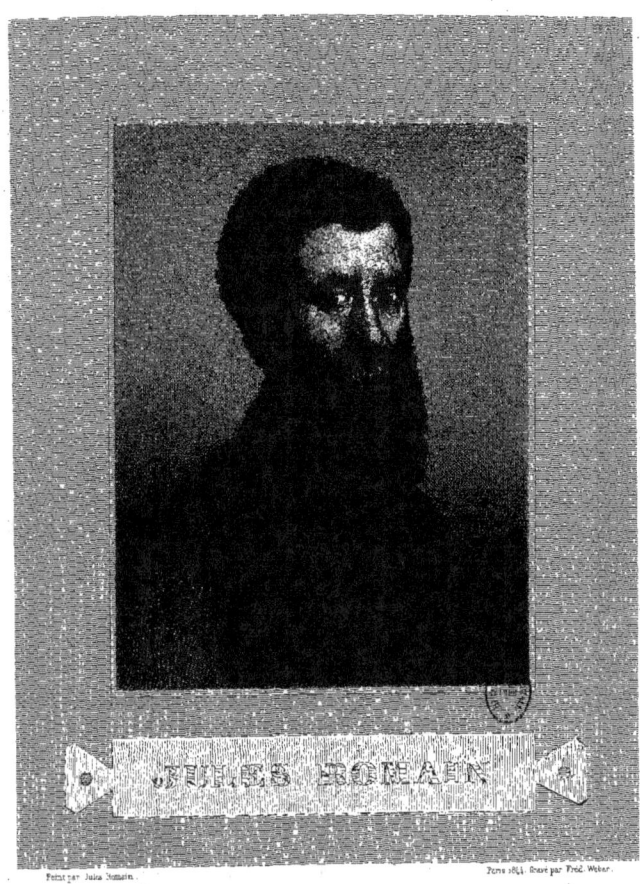

Peint par Jules Romain. Paris 1864. Gravé par Fréd. Weber.

Imp. Ch. Chardon ainé Paris

primant le fond dans lequel Raphaël avait représenté les deux armées, Jules a concentré et resserré toute l'action sur le premier plan, dans une sorte de bas-relief où les corps se mêlent dans une horrible confusion, autour de Constantin qui s'avance avec le calme héroïque de la fatalité. L'énergie des contours, la dureté du coloris, le noir des ombres, la violence générale de l'exécution, qui sont le fait de Jules Romain, n'ont pas nui, d'après le Poussin, à la représentation d'une action où l'idée dominante est celle de la force.

La richesse et la vérité des costumes et des armes accusent les connaissances archéologiques du peintre; malheureusement des figures parasites ou grotesques, introduites même dans les fresques dont Raphaël avait arrêté le dessin, témoignent des déviations du goût de Jules Romain. Dans la fresque de la Vision, c'est un nain ridicule qui vient égayer la scène; dans les tableaux religieux qu'il peignit à cette époque, c'est un lion ou un chat qui, par leur parfaite exécution, disputent à la Vierge l'attention du spectateur. Mais il a hâte de renoncer à l'imitation du maître, et à d'inutiles efforts dans une voie qui n'est pas la sienne, pour donner libre carrière à sa verve dans la représentation grandiose de la vie de l'Olympe. La villa de la Vigne Madame, qu'il construisit sur le penchant du Monte Mario, les fresques mythologiques dont il couvrit ses murs, nous révèlent les grandes facultés de Jules Romain, à la fois comme architecte, peintre et décorateur.

Il avait succédé à Raphaël dans le principat de l'école romaine et il était en possession déjà d'une haute réputation quand les gravures de Marc-Antoine divulguèrent les dessins licencieux qu'il avait exécutés pour les sonnets de l'Arétin. Les offres du marquis Frédéric de Gonzague vinrent juste à temps pour le sauver des prisons du Saint-Office. A Mantoue, où il se rendit en 1524, nonseulement toute liberté, mais tout pouvoir lui furent donnés pour bâtir, décorer, peindre sans autre règle que sa fantaisie.

Le célèbre palais du Té, aux portes de la ville, est son premier ouvrage sur cette terre promise. Les masses imposantes de la construction témoignent qu'en architecture comme en peinture, il se proposait plus la puissance et la force que la grâce et le charme. Nulle part on ne peut mieux apprécier les grandes parties du génie de Jules Romain que dans la salle des Géants. C'est un immense panorama où toutes les ressources du trompe-l'œil ont été épuisées pour introduire le spectateur au milieu d'une scène de chaos et de tremblement de terre. Jupiter lance la foudre du haut de la voûte; au-dessous tout s'écroule, tout est broyé, les Dieux eux-mêmes s'enfuient terrifiés; les Titans sont écrasés sous les rochers qu'ils avaient entassés. Le jour ne pénètre dans la salle qu'entre

les anfractuosités des roches précipitées; la scène se prolonge jusque dans l'âtre de la cheminée et sur les pierres du parquet. L'effet est saisissant et nouveau, l'adresse, la vigueur, la bravoure de l'exécution sont incontestables; mais qu'aurait dit Raphaël s'il avait vu son élève favori quitter le grand art pour la décoration?

Dans son enthousiasme, le marquis livra son État lui-même à Jules Romain. En quelques années la ville fut rebâtie et fortifiée; le Pô et le Mincio furent endigués, le Palais Vieux fut restauré, celui de Marmiruolo le disputa en splendeur au palais du Té; la basilique de Mantoue fut construite. Jules Romain, architecte, peintre, ingénieur, surintendant des bâtiments et des eaux, suffisait à tout. Il sut même organiser, en 1530, des fêtes tellement splendides pour le passage de Charles-Quint à Mantoue, que, dans sa reconnaissance, l'empereur érigea le marquisat en duché! Heureux les souverains qui trouvent un Jules Romain pour ministre de leur magnificence! tant d'autres ont ruiné leurs peuples, sans que leurs prodigalités aient laissé d'autres traces dans l'histoire que la misère du temps.

Jules Romain était, comme son maître, entouré d'une nombreuse école qui le secondait dans ses travaux. Il préside à la renaissance de l'école de Mantoue avec Benedetto Pagni, Jean-Baptiste Mantouan, Niccolo dell'Abate, Gatti dit le Sajaro, Rinaldo de Mantoue, Battista Bertani, le Primatice enfin, qui vint lui-même en France fonder notre école de Fontainebleau. Comblé d'honneurs et de richesses, Jules Romain, après s'être définitivement fixé à Mantoue, s'y était marié. A la mort du duc Frédéric, en 1540, il trouva la même faveur auprès du cardinal de Gonzague, qui s'est plu à dire : « Jules Romain est plus que moi le seigneur de Mantoue. » Il fut enlevé, avant l'âge, le 1er novembre 1546.

Il faut nécessairement aller à Mantoue pour apprécier l'œuvre de Jules Romain comme architecte et décorateur, mais nous retrouvons les qualités les plus saillantes du peintre dans ses dessins, ses cartons, ses gouaches, répandus dans toutes les collections de l'Europe. Comme son maître, Jules est d'abord dessinateur. Sa main savante fixe en contours hardiment tracés les conceptions de sa verve impétueuse. Les héros d'Homère et les nourrissons de la louve romaine conviennent à son esprit tourné au grand et au puissant, mais il lui manque ces qualités de caractère et de goût, ce sentiment intime de l'artiste spiritualiste qui eussent été nécessaires pour l'arrêter dans la voie où l'art, engagé à la poursuite du grandiose, s'écarte de la nature et ne fait plus admirer que les prodiges de l'exécution.

Quelle différence entre l'anthropomorphisme de Jules Romain et celui de

Raphaël ! L'un fait descendre la divinité sur la terre pour lui prêter l'expression des passions les plus humaines; l'autre ne cache Dieu sous les formes mortelles que pour animer la créature du souffle divin. Placé au premier rang, après les deux maîtres qui font la gloire de Rome, Jules Romain semble, dans ses grandes parties comme dans ses écarts, procéder plutôt de Michel-Ange que de Raphaël.

Les quatre grands cartons, rehaussés de couleurs, que nous possédons au Louvre, montrent dans tout leur éclat le talent de l'artiste qui a décoré la villa Madame à Rome et le palais du Té à Mantoue. Ils sont très-supérieurs aux peintures à l'huile du même musée. Son portrait, gravé dans cette collection, présente cette apparence de rudesse qui appartient plus à la manière qu'au caractère même du peintre, qui était d'humeur facile et de mœurs aimables.

ANDRÉ DEL SARTE

PEINTRE

1488—1530

Parmi les quatre cents portraits autographes de la Salle des peintres de la galerie des Offices à Florence, il en est un surtout qui attire et attache les regards. C'est une peinture avant tout vraie et sincère; l'auteur n'a pas cherché à ennoblir ses traits; une expression de douceur et de bonté, couverte d'un voile de tristesse, en fait la distinction. André del Sarte s'est ainsi représenté dans les derniers jours de sa vie. Son caractère, les malheurs qui ont empoisonné son existence, la nature de son génie sont écrits sur cette toile.

Il n'eut pas le bonheur de naître dans une condition sociale qui pût favoriser le développement de ses grandes facultés. De son père, il ne retint que le surnom, *del Sarto*, fils de tailleur. L'éducation qu'il reçut ne put suppléer aux traditions de race, ou aux exemples de famille. La nécessité de travailler pour vivre commence pour lui dès l'enfance. Né en 1488, il entre à onze ans en apprentissage chez un orfèvre. De l'atelier de l'orfèvre, il passe successivement dans ceux de deux peintres obscurs, Gian Barile et Pietro di Cosimo : de pareils maîtres n'avaient rien à lui apprendre. André del Sarte ne fut élève que de lui-même, des fresques de Masaccio et de Ghirlandajo, et surtout des cartons de Léonard et de Michel-Ange. Tous les moments que son apprentissage, ou plutôt son métier lui laissait, il les passait dans la salle du pape à copier les figures pleines de vie, de mouvement et d'expression de ces deux maîtres; s'étant lié avec un de ses compagnons d'étude, Franciabigio, plus avancé en âge, il s'associa avec lui pour ouvrir une bou-

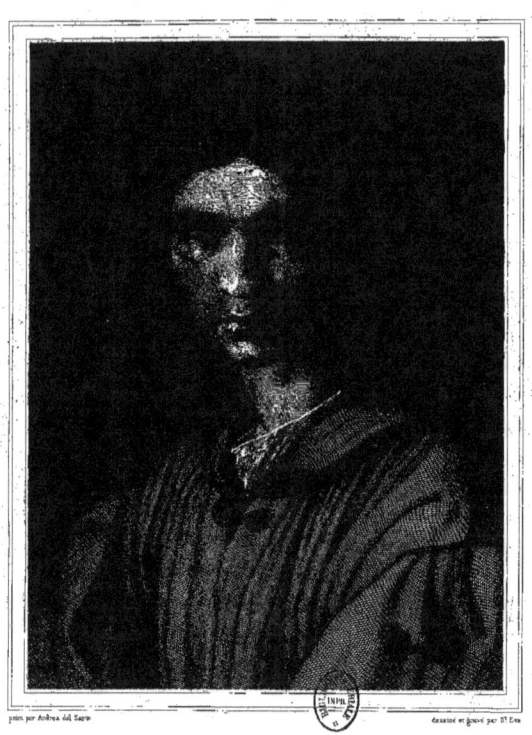

pinx. par Andrea del Sarto — dessiné et gravé par St Eve

ANDREA DEL SARTO.

B. Charden aîné — Paris

tique de peinture sur la place del Grano. Les deux amis, travaillant au rabais, obtinrent quelques travaux. De nos jours, les jeunes artistes condamnés à gagner leur pain auraient dû, pour solliciter la commande, s'exercer dans la représentation des faux atours à la mode, ou des nudités grivoises ; mais au xvi° siècle l'art avait une autre clientèle. L'imitation grossière de la nature n'aurait enrichi personne ; il fallait, pour se faire un nom et arriver à la fortune, élever son cœur, suivant la parole sacrée : *Sursum corda!* C'est l'Église qui, par elle-même ou ses protecteurs, distribuait la gloire, donnait le travail et imposait les sujets.

Le sacristain du couvent des frères Servites n'ignorait pas que, hors de l'Église, il n'y avait pas de réputation possible pour un peintre. Il savait surtout le prix d'une place bien en vue des fidèles, et il sut tirer parti des avantages de celle qu'il offrait au jeune artiste. Il est curieux de relever dans les comptes du couvent de la Nunziata pour quelle somme infime André del Sarte a peint sur ses murs les cinq fresques de l'histoire de saint Philippe (1509-1510), l'*Adoration* des Mages et la Nativité de la Vierge (1511). Le naturel, le sentiment inné de la grâce, l'harmonie dans la composition et le coloris, la correction dans le dessin, la sobriété dans l'exécution, toutes les qualités essentielles du maître se montrent dans ses premières œuvres.

Il n'avait pas achevé les peintures de la Nunziata que déjà sa réputation était établie ; mais vers le même temps il fit connaissance de Lucrezia del Fede, femme d'un chapelier du voisinage, qui, éprise elle-même de sa beauté, se plaisait à ajouter l'hommage du peintre auquel elle servait de modèle à de plus vulgaires hommages. Il eut le malheur de l'aimer, et le malheur plus grand encore de l'épouser en 1513. Si la femme aimée de l'artiste est elle-même animée du noble désir, si elle le soutient dans la lutte contre les réalités de la vie, si elle l'excite au sacrifice et marche devant lui dans la voie étroite, c'est l'ange envoyé de Dieu; mais, hélas! le ménage a ses légitimes nécessités ; qu'est-ce donc, si la femme n'apporte avec elle que les plus grossiers instincts et les sentiments les plus vils ? Lucrezia était une coquette de bas étage, d'une beauté puissante, mais vulgaire ; elle ne comprenait ni l'art, ni l'artiste, et n'apportait à son foyer ni l'amour ni la vertu. Dans toutes les vierges d'André del Sarte, nous sommes condamnés à retrouver désormais les traits de cette femme, car Lucrezia ne se contente pas d'empoisonner l'existence de l'artiste par les soucis d'une vulgaire jalousie, par les avanies d'une honteuse soumission, et par les fautes qu'elle lui fait commettre, elle le poursuit encore dans ses œuvres, où une fatale réminiscence le ramène sans cesse à la réalité et l'arrête dans la recherche de l'idéal.

Les grisailles du cloître de la confrérie du *Scalzo*, le tableau du *Christ mort*, de la galerie du Belvédère, la *Sainte Famille* du Louvre, la *Dispute de la Trinité* du

palais Pitti marquent la progression du talent d'André del Sarte de 1514 à 1518. Cette dernière composition à six personnages passe pour le chef-d'œuvre du peintre. Saint Augustin, dont le soleil d'Afrique a hâlé la figure, affirme avec véhémence : toute l'action est concentrée dans le geste de son bras ; saint François, la main sur son cœur, témoigne de sa conviction ; le jeune saint Laurent croit et laisse tomber son livre ; saint Pierre martyr, l'Inquisiteur, retient le sien et prend acte ; le Père éternel fend la nue et montre la victime. L'école de Florence n'a jamais trouvé dans son naturalisme des types plus élevés, jamais son coloris n'a été plus harmonieux et plus puissant. L'analogie des sujets nous oblige à reporter nos souvenirs à la fresque de la chambre de la Signature. Quel contraste entre cette conception qui nous introduit dans le ciel ouvert et nous élève à Dieu, et cette scène habilement ménagée entre des personnages grandis par l'expression des sentiments qu'ils expriment, mais qui nous laisse sur la terre ! Il n'y en a pas moins entre les deux artistes, l'un vivant comme un prince, l'égal des plus puissants, exerçant autour de lui le prestige du génie, l'autre, c'est le pauvre André del Sarte. Comme pour nous rappeler son origine, il se lève hâtivement et va chercher au marché les provisions du ménage ; lui aussi pourrait être chef d'une école qui le seconderait dans ses travaux ; parmi ses élèves nous distinguons le Pontormo, le célèbre biographe George Vasari, Francesco Salviati, Francesco di Sandro, Jacopo del Conte, Jacone, André Sguazella, Domenico Conti et Puligo ; mais la mégère qui envoie cet homme de génie au marché ne lui permet pas de retenir ses disciples autour de lui, son humeur acariâtre leur fait déserter l'atelier.

Justement dévoré de jalousie, le malheureux André s'attachait d'autant plus à son triste foyer ; il céda cependant en 1518 aux instances de François Ier. Elles étaient accompagnées d'offres si magnifiques qu'on le laissa partir. A la cour du roi de France, nous voyons l'humble peintre florentin, qui chez lui est habitué à se contenter de si peu, splendidement vêtu, entouré des égards du prince, comblé d'honneurs et de présents, sollicité à prix d'or pour une multitude de commandes auxquelles, malgré sa facilité et l'assistance de son élève Sguazella, il ne peut suffire. Le Louvre garde un précieux souvenir du trop court séjour d'André en France, c'est la magnifique figure de la Charité. Tant de noblesse et de distinction brille dans ses traits, qu'on croirait le peintre inspiré par le souvenir de quelque noble dame. Va-t-il donc échapper au joug qui ravale son génie ? Mais non. Une lettre impérieuse de Lucrezia le rappelle. Il part, laissant ses œuvres inachevées, emportant comme garantie de son retour des sommes considérables que le roi confie au peintre pour lui acheter

des objets d'art en Italie. A peine arrivé à Florence, il livre à sa femme l'argent du roi, et l'honneur de l'artiste. Tout est dissipé en plaisirs.

Les principales œuvres d'André, après son retour, en 1519, sont au cloître du Scalzo : *le Festin d'Hérode* (1522); *la Décollation de Saint-Jean* et *l'Annonciation à Zaccharie* (1523). Au monastère de Luco in Mugello, le tableau de *la Déposition de croix*, qu'il peignit, en 1524, pendant que la peste sévissait à Florence; *la Cène* sur le mur du réfectoire du couvent de San-Salvi; enfin, la célèbre Madone del Sacco, au grand cloître de la Nunziata (1525).

On voit qu'on ne peut connaître André del Sarte qu'à Florence, sur les murs des cloîtres et des confréries pour lesquels il a travaillé toute sa vie, moyennant de si modiques salaires. Jamais il ne vit Rome. Aurait-il puisé dans le grand spectacle de la métropole chrétienne « cette vive ardeur et cette fierté qui eussent été nécessaires, suivant Vasari, pour corriger la timidité de son esprit et sa modestie native? Il lui manquait la grandeur imposante, les allures larges et magnifiques. Néanmoins, ses figures, malgré leur simplicité, sont bien entendues et *sans erreur*. Ses têtes de femmes sont naturelles et gracieuses; ses têtes de jeunes gens et de vieillards sont admirables de vivacité et d'accent. Ses costumes sont d'une beauté merveilleuse et ses nus supérieurement exprimés. Enfin, la simplicité de son dessin n'ôte rien à l'exquise perfection de ses peintures. » Le jugement de son élève et de son biographe a été consacré; c'est le peintre *sans erreur*. Cette qualification négative ne suffit pas cependant pour rendre le charme inexprimable répandu dans les compositions où, par un suprême effort, l'art s'efface lui-même, et la nature se présente avec des expressions à la fois si vraies et si touchantes.

Le peintre était poursuivi par la pensée que le roi-gentilhomme le tenait pour un homme sans honneur. Dans l'espérance de se réhabiliter, il exécuta pour François Ier le tableau du sacrifice d'Abraham, qu'on voit aujourd'hui au musée de Dresde. La toile était encore dans son atelier quand la peste éclata de nouveau à Florence, en 1530. Il était réservé à la femme indigne d'André de lui porter encore un dernier coup. Quand il mourut, ses yeux cherchaient inutilement celle à qui il avait tout sacrifié, même son honneur, et qu'il venait encore d'instituer son héritière. Elle l'avait abandonné pour fuir la contagion.

Le premier acte de Lucrezia, en prenant possession des biens qu'il lui avait légués, fut de vendre le tableau destiné au roi de France. C'est la piété de son élève Domenico Conti qui lui éleva le mausolée de marbre de l'église des Servites. Ainsi finit la triste existence de ce grand peintre, cœur tendre, caractère faible, incontestablement le premier parmi les florentins.

LE TINTORET

(JACOPO ROBUSTI, dit)

1512 — 1594

On a comparé Venise à une flotte chargée des dépouilles de l'Orient qui serait venue s'échouer aux côtes d'Italie. Du sein des flots, les minarets, les ogives, les coupoles, les galeries aériennes de Byzance, se sont élancés dans les airs; à la faveur d'un gouvernement implacable ennemi du changement et de la pensée, le commerce, les arts et le plaisir ont régné pendant des siècles au milieu de ces palais de marbre aux pieds de bois. Aujourd'hui, les hommes et les institutions qui ont fait la grandeur de Venise ne sont plus qu'un souvenir; les magnifiques demeures de ces marchands couronnés, rongées par le flot dont aucune main ne répare plus le ravage quotidien, achèvent de s'effondrer; mais ces ruines ont retenu le souffle voluptueux qui a enivré les artistes vénitiens. Le soleil répand son or sur leurs fantaisies orientales, l'air est moite, le canal est silencieux, les gondoles mystérieuses s'y croisent; le voyageur qui glisse lui-même comme une ombre du palais ducal à l'Académie, des Frari à la Scuola di San Rocco, comprend l'entraînement des maîtres vénitiens qui, captivés par les richesses de l'apparence et le luxe de la parure, ont renoncé à creuser l'homme jusqu'à la conscience. Quelqu'assuré qu'on soit en ses principes, il est difficile, en arrivant à Venise, de se défendre de l'éblouissement de la couleur. Devant l'Assumpta du Titien, ou le Miracle de saint Marc du Tintoret, il ne faut pas essayer de raisonner et de contenir le cri de l'admiration.

Le peintre dont nous nous occupons ici tient matériellement la plus

Dessiné par Sandoz d'après le tableau. Gravé par M. Lucereau.

LE TINTORET.

Imp Ch Chardon ainé, Paris.

grande place dans la ville de la lagune. Pas un mur de palais, de confrérie ou d'église qui ait échappé à sa brosse. On serait tenté de croire que le surnom de Tintoretto, donné à Jacopo Robusti, lui vient non de son origine, mais des flots de couleur qu'il a versés sur les murs de sa patrie. Né à Venise en 1512, il y a vécu 82 ans sans jamais en sortir, travaillant sans relâche, de son enfance jusqu'à sa dernière heure. La longévité du peintre ne suffit pas, toutefois, pour expliquer l'abondance de ses œuvres. Dans cette production exubérante, comme dans cette verve sans frein, il y a une question de caractère et de tempérament. Une ardeur intérieure le dévore; elle éclate en vives saillies, en emportements, en conceptions soudaines soudainement exécutées, qui l'entraînent trop souvent en dehors des règles de l'art. C'était un violent. — Bienheureux les violents! — L'Écriture a raison : malheureusement le ciel, l'élément divin du beau, n'était pas l'objet de l'effort du Tintoret. Exclu à 17 ans de l'école du Titien, par une jalousie clairvoyante qui dans l'élève avoit deviné un rival, il inscrivit sur le mur de son atelier : *Le dessin de Michel-Ange et la couleur du Titien.* — Il ne lui vint pas à la pensée d'ajouter : *et le sentiment de Raphaël.* Pour remplir ce programme, il se pénétra des modèles de Michel-Ange; comme le maître, il compléta sur le cadavre l'étude des muscles et de leurs attaches; enfermé dans le secret de son atelier, il expérimentait ses effets les plus singuliers de coloris ou de dessin. Ces lignes bizarres, ces audacieux raccourcis, ces contorsions violentes, ces coups de lumière sont le fruit d'une longue préparation. Mais quand l'espace lui est livré, les personnages surgissent et se multiplient sous sa brosse à vue d'œil ; il les jette à leur place, il les rudoie, il les quitte à peine ébauchés, toujours pressé de courir à de nouvelles œuvres. Sa puissance n'était égalée que par sa passion de produire. Pour enlever à ses rivaux les travaux qu'il convoitait, tous les moyens lui étaient bons. Il sollicitait jusqu'aux maçons sur leur échafaud; il peignait à tout prix, et quand le prix des couleurs paraissait trop élevé, il les fournissait encore; il peignait même pour les gens malgré eux, dit Vasari en rapportant l'anecdote du concours ouvert pour la peinture d'un plafond à la confrérie de San Rocco. Au jour dit, les concurrents, parmi lesquels Paul Véronèse, apportent leurs dessins; le Tintoret montre le tableau terminé et clandestinement mis en place. Pour apaiser la colère des juges il le donna à Saint-Roch, et le concours fut terminé. Ce qui couvre les procédés du Tintoret, c'est son absolu désintéressement : il peignait pour peindre.

Ses œuvres les plus importantes sont au palais ducal; un incendie a malheureusement détruit sa célèbre bataille de Lépante, mais il reste celle de Zara

où il a pu donner carrière à sa prédilection pour les scènes de tumulte et de violence; le Triomphe de Venise, placé en regard du même sujet traité par le Véronèse et qui soutient la comparaison; enfin, la Gloire du Paradis, exécutée de 1588 à 1592. Nous avons au Louvre un premier projet de cette toile extraordinaire couverte de plus de quatre cents figures. La réflexion de Vasari devant le Jugement dernier, qu'on voit à l'église de la Madonna dell'Orto, nous revient comme malgré nous à l'esprit. Après avoir d'abord admiré cette œuvre d'une verve désordonnée, il ajoute naïvement : mais lorsqu'on la considère attentivement : « *Pare dapinta da burla* », on croit que le peintre a voulu se moquer du monde.

Les Noces de Cana, placées aujourd'hui dans la sacristie de la Salute, et le Miracle de saint Marc, transporté à l'Académie, sont les chefs-d'œuvre du maître. Cette dernière toile laisse, à vrai dire, plutôt le souvenir du miracle de la lumière que de celui de saint Marc. Devant ce prodigieux effet de couleur, il arrive que le spectateur, dans son enthousiasme, oublie de se rendre compte de la scène elle-même, se faisant le complice du peintre.

On pourrait prolonger indéfiniment, à Venise, la visite des œuvres du Tintoret; mais s'il ne se lasse jamais dans sa fougue, le spectateur se fatigue à suivre cette improvisation sans idéal. On dit à Venise qu'il y a trois Tintoret : un de bronze, un d'argent, un troisième d'or. Ses exemples eussent été moins dangereux, s'il n'avait jamais été d'or. Dans tous les arts, c'est un malheur irréparable quand un homme de génie mène le chœur de la décadence.

Cet artiste impétueux, plein d'originalité et d'esprit, était un excellent père de famille. Sa fille, Maria Tintoretta, faisait sa joie et son orgueil. Par sa grâce elle le charmait, par ses talents elle ajoutait à sa gloire. Elle était musicienne et peintre, il reste d'elle des portraits de premier ordre; mais tant de bonheur au foyer domestique ménageait au père un affreux réveil. A 78 ans, le Tintoret, qui avait déjà perdu un fils, ferma les yeux à sa fille.

Les galeries de l'Europe contiennent un grand nombre de portraits dus au pinceau du Tintoret. Il excellait à rendre l'expression d'une figure d'un trait sûr et rapide. Il s'est représenté lui-même dans cette tête de vieillard vue de face, un peu rude dans son énergie, que nous possédons au Louvre, et qui est reproduite dans cette collection.

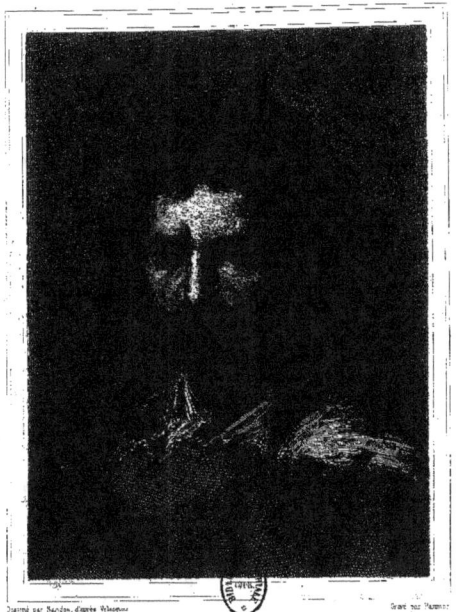

Dessiné par Nardon, d'après Velasquez Gravé par Hammer

VELASQUEZ

Imp. Ch. Chardon ainé, Paris

DON DIEGO VELASQUEZ

PEINTRE

1599—1660

 Derrière les Pyrénées, il existe un monde à part qui de tout temps s'est complu dans son orgueil et son isolement. Les Espagnols doivent au mépris dans lequel ils tiennent le reste des hommes leur puissante originalité. Mendiants en guenilles, gens d'épée ou d'église, ils vivent tous noblement, ils marchent gravement, ils méditent, mais ils ne pensent guère; à la fois indolents et violents, ils ne sortent de leur oisiveté que pour se livrer à leurs cruels plaisirs. Aussi le voyageur qui arrive dans ce pays croit toujours que c'est jour de dimanche. Le grand peintre dont l'Espagne s'honore résume bien le caractère de la nation dans ses œuvres comme dans sa vie. Il n'a jamais rien conçu ou compris au-delà ou en dehors de l'Espagne et de la cour de Philippe IV, son génie s'y est confiné, et si son nom a franchi les murs du musée de Madrid, c'est que la gloire est venue l'y chercher.

 Né à Séville en 1599, Don Diego Rodriguez de Silva y Velasquez était issu d'une famille noble d'origine portugaise. Son père voulait en faire un homme de loi, l'enfant voulut être peintre et il entra dans l'atelier de Herrera le vieux. Les emportements du maître l'en firent bientôt sortir. Velasquez s'adressa alors à Pacheco, poète et peintre, chez lequel se réunissait toute la société polie de Séville. Cinq ans plus tard il épousa sa fille, Dona Juana. Pacheco, qui a écrit sur la peinture, a dit, dans son traité, que le but principal des œuvres de l'art est de porter les hommes à la piété et de conduire les âmes à Dieu. Et en effet, la peinture n'était guère à cette époque, en Espagne, qu'un enseignement reli-

gieux à l'usage de ceux qui ne savaient pas lire. En outre, ce même Pacheco avait charge officielle de l'Inquisition pour surveiller les ateliers et maintenir l'art dans la bonne voie. N'est-il pas singulier de voir sortir de cette école et de cette famille le plus séculier des peintres? A vrai dire, Velasquez ne prit chez son beau-père que les grandes manières et le goût de la bonne compagnie. Il faut répéter ici cette phrase stéréotypée pour tous les grands artistes : Velasquez n'eut que la nature pour maître, — la nature, depuis les objets inanimés jusqu'aux contractions qui traduisent la joie ou la douleur sur le visage humain; mais rien au-delà de ce qui se touche et de ce qui se voit. Doué d'une rare faculté d'observation, il suivit la méthode expérimentale, qui dans l'art s'arrête à la réalité et dans la science à la matière.

En 1622, âgé de 23 ans, il vint une première fois à Madrid pour étudier; dès l'année suivante il y fut rappelé par un de ses compatriotes, le chanoine Fonseca, qui lui ménagea l'occasion de faire le portrait du roi à cheval. Le portrait plut, et la fortune de l'artiste fut faite. Par brevet, il eut le privilége de peindre la figure royale. Le contrat était malheureusement réciproque, et Philippe IV eut désormais le privilége du pinceau de Velasquez. Peintre de la Cour, *Pintor de Camara*, ce n'est pas assez, huissier de la chambre, *Ugier de Camara*, grand maréchal des logis, *Aposentador mayor*, Velasquez est voué pendant 37 années à l'étiquette, aux figures royales, aux scènes officielles. Philippe IV relevait, il est vrai, la fonction par l'amitié dont il honorait l'artiste. Velasquez était, comme le poète Calderon, un des familiers du roi, *privados del Rey*; il habitait le palais, il travaillait pour ainsi dire sous son regard et sous sa clef. Que d'honneurs! mais quelles plus tristes conditions pour développer le génie d'un grand artiste! La visite de Rubens à Madrid en 1628 amena la rencontre des deux puissantes originalités qui personnifient l'école flamande et l'école espagnole. Toutefois, Velasquez ne prit rien à Rubens, non plus qu'aux maîtres italiens dont, à l'instigation de l'illustre flamand, il alla visiter les chefs-d'œuvre. En 1629, Philippe IV lui accorda un congé de deux ans et des lettres royales pour visiter l'Italie. Pendant ce premier voyage, Velasquez se lia avec son compatriote Ribera, qu'il trouva à Naples en possession de toute sa renommée. En 1648, il revint en Italie chargé d'acheter pour le roi des objets d'art et de commander des tableaux aux principaux artistes. Il exécuta lui-même, pendant son séjour à Rome, le portrait d'Innocent X, qui obtint, comme les grands ouvrages de Raphaël ou de Titien, les honneurs de la procession et du couronnement. Les devoirs de sa charge l'obligèrent à quitter une dernière fois Madrid en 1660 pour accompagner le roi et sa fille Marie-Thérèse à la frontière

de France ; il prépara le pavillon de l'île des Faisans dans lequel Louis XIV rencontra sa fiancée. Les fatigues du voyage provoquèrent la maladie dont il mourut à son retour à Madrid, le 7 août 1660, âgé de 61 ans. Malgré les exemples et les tentations dont il était entouré à la cour de Philippe IV, il avait mené l'existence régulière d'un bon père de famille. Le tableau du musée de Vienne nous montre l'artiste et sa femme, la fille de Pacheco, au milieu d'une nombreuse postérité ; la mort ne les sépara pas, Dona Juana ne lui survécut que de quelques jours.

Nous aurions pu prolonger l'énumération des charges, honneurs, décorations, pensions dont Velasquez fut comblé, mais la vie de l'artiste est dans ses œuvres. Le musée de Madrid les réunit presque toutes ; les palais de l'Escurial, du Prado, et de Buenretiro lui ont cédé les toiles qu'ils contenaient ; les galeries de l'Europe ne possèdent que les rares tableaux qui ont échappé à la surveillance jalouse de Philippe IV. C'est donc au Museo real qu'on fait la connaissance de Velasquez, quoi qu'on en ait pensé ou dit avant de l'avoir visité. Il est là tout entier dans les 66 toiles présentées à vos regards, et il n'est que là. Malgré les espérances préconçues et surexcitées par l'impatience de la route, la première journée est tout à l'avantage de Velasquez, — il frappe coup sur coup par l'image de la vie dans toute sa puissance ; ce n'est qu'à une seconde visite que commence pour le maître l'épreuve résultant de la concentration de ses œuvres, et que le voyageur, recouvrant son libre jugement, peut saisir par la comparaison le défaut de son génie.

Velasquez s'est essayé dans tous les genres, excepté dans les sujets religieux. Le célèbre tableau qu'il rapporta de son premier voyage en Italie, *la Forge de Vulcain*, donne la mesure de ses facultés dans la conception de ce qui ne tombe pas sous le sens ; la vue des œuvres de Raphaël ne lui a inspiré que la physionomie de ce maître forgeron, exaspéré par le récit d'un voisin indiscret qui lui révèle ses mésaventures conjugales. Il faut savoir gré à Velasquez de n'avoir vulgarisé que Vulcain et Apollon, et de s'être soigneusement abstenu des sujets d'un ordre plus élevé. Dans ses tableaux de chevalet, il choisit à son aise une scène qui le dispense de la profondeur de la pensée, de la chaleur du sentiment, de l'idéalité de l'expression. La célèbre toile des Buveurs, *Los Borrachos*, ne représente que des truands à moitié nus, — ils sont ivres et ils vivent. La lumière du jour n'a jamais éclairé une plus vigoureuse réalité. On peut même dire que le maître a trouvé l'idéal du genre ; des physionomies aussi vraiment triviales ne se rencontrent pas à tout coup, même en Espagne ; il n'y a qu'un pinceau de gentilhomme qui sache s'encanailler ainsi à plaisir. Après le plein air, le clair obscur :

des ouvrières dans un atelier de tapisserie travaillent dans le demi-jour, sous une chaleur étouffante : *Las Hilanderas*, leur titre dit tout, le sujet ne comporte pas l'analyse ; il faut admirer la difficulté vaincue et goûter le charme et l'harmonie de la couleur. Un quatrième grand tableau a été appelé, d'après Luca Giordano, la Théologie de la peinture. Il n'y a rien de théologique cependant dans cette composition sans abstraction. Il est plus juste de dire que c'est le tour de force du peintre qui a devancé la photographie en fixant sur la toile l'image de son atelier réfléchie comme dans une glace. Le peintre devant son chevalet, l'infante Marguerite qui pose, une de ses femmes à genoux qui lui présente à boire dans un vase de l'Inde, les nains qui l'amusent, le chien qu'ils tourmentent, le roi, la reine qu'on aperçoit par le reflet d'un miroir, assis sur un canapé latéral ; un courtisan qui sort et ouvre la porte à un torrent de lumière ; tout y est, la réalité a été surprise au moment précis où Philippe IV a demandé à Velasquez de peindre la scène qu'il avait sous les yeux. Le roi trouva cependant qu'une chose y manquait, et il l'ajouta en peignant de sa main la croix de l'ordre de Saint-Jacques qu'on voit sur la poitrine de l'artiste. — Les victoires n'abondaient pas sous le règne de Philippe IV, les sujets faisaient défaut à la peinture officielle. La reddition de Breda, en 1625, a cependant fourni à Velasquez l'occasion d'une grande page historique. Entre les deux escortes, le groupe de Spinola et du prince de Nassau se détachent sur une trouée profonde de paysage. Les lances des Espagnols qui coupent le fond ont donné leur nom au tableau. Nous pouvons enfin admirer, outre la lumière et la vie répandues sur cette toile, une scène habilement conçue et rendue par la fine expression des têtes.

Nous avons cité les cinq grandes toiles de Velasquez, il faut renoncer à énumérer ses portraits. Les figures de souverains, de reines, d'infants, de bouffons, de nains, d'idiots, de gueux en guenilles, de monstres étalant leurs difformités se présentent au musée de Madrid dans la plus irrévérencieuse promiscuité. Le pinceau de Velasquez répand impartialement ses trésors sur tout ce qui se présente à lui. Le premier venu lui est bon. D'une touche rapide il lui donne la vie, trouvant tour à tour sur sa palette les tons vigoureux qui font bourgeonner le nez d'un truand ou les pâleurs aristocratiques qui caractérisent une race au sang appauvri. Le visiteur a bientôt gravé dans sa mémoire ce visage blanc, long, ces lèvres proéminentes, recouvertes d'une moustache qui garde la courbure de l'étui dans lequel elle a passé la nuit ; ces yeux gris, endormis ; on dirait un masque. Sous l'armure étincelante ou le velours noir ; sous l'or et la pourpre ou le pourpoint de chasse ; debout, le fusil à la main, le chien aux pieds ; à genoux, sinon pour prier, du moins pour être vu dans l'attitude de la prière, ou bien

cheval maîtrisant un cheval de Cordoue, on retrouve cette perpétuelle image de l'impassibilité royale. Voilà l'homme qui a perdu le Roussillon, le Portugal, la Catalogne sans sourciller. Personne n'a jamais vu son visage trahir une émotion. Il a eu la dignité d'un roi. Ses sujets s'étant hâtés de lui donner le nom de Grand, la postérité a ajouté : Comme un fossé, plus on lui ôte, plus il est grand. On ne peut, du reste, ranger simplement parmi les portraits la plupart de ces toiles qui représentent une figure historique fièrement posée, se détachant en pleine lumière sur un paysage harmonieux et profond. Le portrait d'Olivarès sur un cheval vu en raccourci qui se cabre et fuit en montrant la croupe au spectateur; celui de l'Infant Balthazar sur un cheval marron qui se précipite hors de la toile, sont des tableaux complets. L'on ne sait, en les contemplant, qui l'on doit le plus admirer, du portraitiste des rois, ou du peintre des chevaux. Il doit également être classé au premier rang dans le paysage. Ces montagnes, ces arbres si largement traités, ne sont, il est vrai, que les accessoires destinés à encadrer le personnage, mais quelle grandeur et quelle poésie dans cette nature d'Espagne prise sur le fait !

Les ombres vivent dans le musée de Madrid, et le visiteur défile sous leur regard dédaigneux; mais qu'il ne cherche pas à surprendre le secret de son illusion; si l'on s'approche de ces figures qui vous dévisagent, de ces paysages harmonieux, ce n'est que confusion; pas un contour arrêté sur la toile; on n'y trouve qu'un je ne sais quoi, mélange de teintes ternes, grises, jaune-clair. Ni la richesse de la palette, ni la fermeté du crayon n'ont produit ces éclatants effets de lumière et de vie.

La tête au regard profond qui figurait autrefois au Louvre dans le musée espagnol formé par le roi Louis-Philippe, donne une juste idée du procédé insaisissable de Velasquez. Les formes sont précises et vigoureuses, et cependant ce n'est qu'apparence, on ne peut saisir nulle part le trait qui sépare l'ombre de la lumière. Ce chef-d'œuvre, gravé dans cette collection, représente le peintre lui-même.

Velasquez est le copiste de la nature; il l'a reproduite, sinon telle qu'elle est, du moins telle qu'il l'a vue, sans l'arranger, ni la choisir; sans jamais transiger avec la difficulté, il a représenté l'air même, comme dit Moratin. Personne en effet n'a fait sentir comme lui l'espace par la décroissance des tons ; mais il n'a jamais cherché à dégager des individualités qu'il avait sous les yeux, le type ou l'idéal. Il n'a jamais peint l'homme éternel. Tour à tour trivial ou majestueux, il n'a peint que l'Espagnol. Tant vaut le modèle, tant vaut la fidèle image qu'il nous en a laissée.

BARTOLOME-ESTEBAN MURILLO

PEINTRE

1618 — 1682

Si Velasquez personnifie le génie de l'âpre Castille, Murillo, qui a bu comme lui en naissant les eaux du Guadalquivir, a conservé le caractère propre de la douce Bétique, de la voluptueuse Andalousie. Né à Séville en 1618, le jeune Bartolome, fils d'Esteban Murillo, reçut, comme par charité, les premières leçons de peinture chez son parent Juan del Castillo. A vrai dire, il ne s'agissait que de lui apprendre un métier; et, en effet, Murillo a vécu de son pinceau avant de savoir s'en servir. Le marché de Séville, *la feria*, offrait un excellent débouché pour les bannières représentant Notre-Dame de Guadalupe écrasant le serpent et autres sujets de piété. On les expédiait avec des bulles et des indulgences pour le Mexique et le Pérou.

Un jour, l'humble praticien, transporté par la vue des œuvres de son compatriote Pedro de Moya, qui avait pris à Londres les leçons de Van Dyck, résolut d'aller apprendre la peinture dans la terre classique de l'art. Il acheta une pièce de toile, il en tira toute une pacotille de Guadalupe, *una partida de pinturas*, et, avec le produit de la vente, il partit à pied pour l'Italie (1643); mais il n'alla pas au-delà de Madrid. Velasquez l'y arrêta; il lui fit connaître les chefs-d'œuvre de Titien, de Rubens, de Van Dyck, de Ribera et les siens; il lui procura du travail et lui donna ses conseils et ses leçons.

De retour à Séville en 1645, le peintre de la foire produisit, dès l'année suivante, le grand tableau de la *Mort de Sainte-Claire*, si justement admiré pour

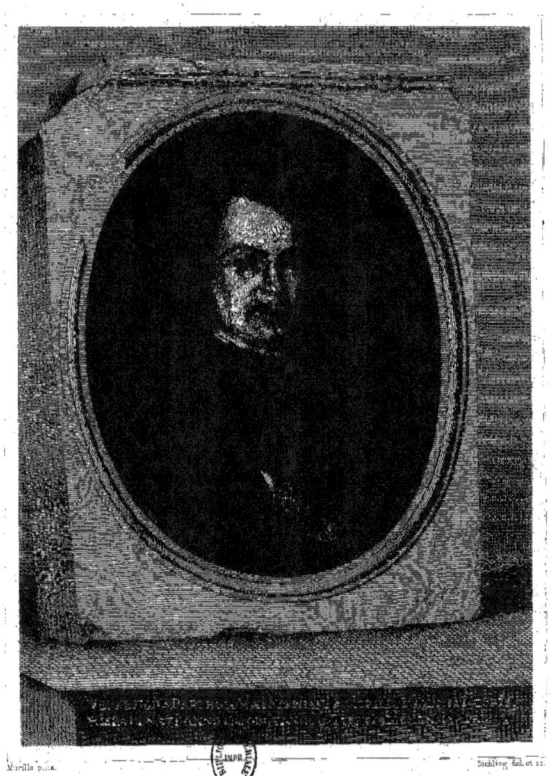

MURILLO (BARTOLOMEO ESTEBAN.)

l'expression des têtes, mais qui, par la réminiscence des modèles étudiés à Madrid, se détache de l'ensemble des œuvres plus originales du peintre. Il y avait alors à Séville une clientèle capable d'apprécier cette manière magistrale. Les commandes affluèrent. La fortune et la réputation succédèrent à l'indigence et à l'obscurité. Dès l'année 1648, Murillo jouissait d'une position assez brillante pour obtenir la main d'une dame noble et riche, dona Beatrix de Cabrera y Sotomayor. La vie du peintre n'est pas longue à raconter, parce qu'il fut constamment heureux.

N'ayant pas affermé son pinceau à l'égoïsme d'un protecteur royal, il met, pendant trente-sept ans, son infatigable fécondité au service des chapitres, des couvents, des grands seigneurs et de sa propre fantaisie. Séville est comme inondée de ses œuvres, et les dépouilles des églises et des sacristies de l'Espagne en ont enrichi tous les musées de l'Europe. S'il n'est le premier, il est le plus connu des maîtres espagnols.

Murillo était animé d'une sincère dévotion; son fils fut prêtre, sa fille se retira au couvent. La religion qui inspira la plupart de ses toiles adoucit encore ses derniers moments. Étant tombé de l'échafaud sur lequel il travaillait, il passa ses derniers jours à souffrir et à prier; il se faisait porter à l'église de Santa Cruz devant la célèbre descente de croix de Pierre de Champagne; il y passait de longues heures en méditation, attendant, disait-il, que les pieux serviteurs eussent achevé de descendre le Seigneur de sa croix. Selon son désir, il fut enterré auprès de l'autel devant lequel ce tableau est placé (1682).

Séville étale ses haillons et ses misères sur les places publiques et les marches des églises; la lumière ruisselle et prodigue ses vigoureux contrastes dans cette Cour des miracles; si le peintre, en rentrant, jette un pouilleux dans un rayon de soleil, c'est une étude ou une fantaisie, sa pensée est ailleurs. Murillo n'a peint qu'accidentellement les scènes familières. Ses toiles, réellement innombrables, appartiennent essentiellement au genre religieux. Les moines en extase, les saints suspendus dans l'espace, les vierges dans les nues se multiplient sous son pinceau, sans grande variété dans la composition. Il offrait à sa clientèle des conceptions immaculées de toutes les grandeurs; la vierge vêtue d'une robe blanche et d'un manteau bleu, couronnée d'une auréole, les pieds sur le croissant de la lune, c'est là donnée constante; mais le nombre des chérubins, la quantité des nuées varient selon l'impatience de la commande. Qui a vu la toile de $2^m,74$ de hauteur achetée au prix de 615,000 francs par le musée du Louvre, et celle de $2^m,85$ de largeur payée 6,000 francs par le même musée, représentant l'une et l'autre la Conception, a vu toutes les innombrables

reproductions du sujet favori de la piété espagnole. Il n'est même pas certain qu'on trouve, dans les Conceptions des autres musées de l'Europe et des églises d'Espagne, cinq têtes aussi vigoureusement enlevées que celles des figures à mi-corps de la toile en largeur du Louvre. Malheureusement cette prodigieuse fécondité, en s'enfermant dans les données consacrées par la dévotion, n'a pas toujours pu éviter le banal et le convenu.

Si Murillo est un peintre essentiellement religieux par le choix des sujets qu'il a traités, le sentiment qu'il y a apporté est-il aussi élevé et aussi pur que son intention ? — Ces vierges sont pudiques, puisqu'on ne voit pas même le bout du pied posé sur le croissant, mais elles sont bien portantes, leurs mains sont potelées, leur visage est frais, leurs yeux humides et brillants, leur chevelure en désordre, un cortège céleste les entoure; mais ces chérubins folâtres qui papillonnent et font la culbute autour de la vierge, de même que les petits lutins qui s'amusent à jeter des fleurs sur les plaies de Saint-François d'Assise, ont l'air d'une nichée d'amours échappée de l'Olympe; ces religieux en extase devant la vierge, l'enfant ou la croix, sont pleins d'ivresse, mais l'ardeur et la tendresse de ces extatiques inquiètent comme la lecture du cantique des cantiques; cette interprétation sensuelle des choses saintes ne se concilie pas, dans notre pensée, avec les mystères de la religion qui commande d'adorer Dieu seul et de l'adorer en esprit et en vérité.

Les figures rapidement exécutées, comme d'instinct, par Murillo, trouvent un nouvel attrait dans la spontanéité et la liberté même de son pinceau; l'atmosphère vaporeuse dans laquelle se perdent leurs contours ajoute souvent au charme du sujet; mais, sous ces carnations brillantes, ces rondeurs un peu banales, dans ces têtes trop fidèlement andalouses, il manque la solide architecture qui fait l'accent et le caractère, l'effort qui est la marque de la pensée et qui donne la noblesse

Le tableau le plus justement célèbre de Murillo est la *Sainte Élisabeth de Hongrie*, qu'on voit à l'académie de San Fernando, à Madrid. La composition est d'une large ordonnance; elle présente un contraste saisissant entre la pieuse reine et les dégoûts que sa charité affronte. D'un côté, le groupe de femmes belles, fraîches et parées, et les splendeurs de la cour qu'on entrevoit dans le fond; de l'autre, la misère sale et déguenillée avec son hideux cortége de maladies, l'enfant qui présente sa tête impure à la main délicate de la reine, le vieillard qui étale les plaies de ses jambes, l'affreux petit mendiant qui déchire de ses ongles sa tête dénudée, la vieille dont le profil décharné s'accuse si vigoureusement sur un pan de velours noir. Ce tableau est un chef-d'œuvre; mais, si Raphaël avait

traité le même sujet, nos souvenirs nous rappelleraient plus vivement la noble image de la charité que les tristes réalités de la misère qu'elle secourt. — Dans son incroyable fécondité, Murillo a rencontré quelquefois même la grandeur; qui a pu voir, sans en être frappé, l'enfant Jésus debout sur les genoux de sa mère dans la Vierge du Rosaire du musée de Madrid?

Le roi Louis-Philippe avait fait acheter en Espagne le portrait du peintre qui est reproduit dans cette collection. C'est Murillo jeune, brillant et ardent. L'œil est plein de feu et de passion. On se représente bien ainsi l'interprète aimable d'une religion facile qui avait le tort de transiger avec les faiblesses des hommes.

Murillo avait fondé, dans sa patrie, une académie publique de dessin; il la dirigeait et venait régulièrement y enseigner les préceptes de l'art. Pierre Nunez, dans les bras duquel il mourut, Tobar et Meneses Osorio, furent ses meilleurs élèves. Toute la suite des peintres andalous procède de l'académie de Séville.

PIERRE-PAUL RUBENS

PEINTRE

1577 — 1640

L'existence de Rubens s'est écoulée dans l'abondance et le luxe avec un éclat qui ne fut égalé que par la splendeur de ses œuvres. Elle commença néanmoins dans une humble condition sur la terre étrangère. Son père, Jean Rubens, docteur ès-lois, n'était pas à vrai dire un exilé, c'était un émigré. Désirant ne se compromettre avec aucune cause, ni avec la réforme, ni avec l'Église, ni avec le duc d'Albe, ni avec Guillaume d'Orange, il avait pris en 1548 le parti plus prudent que glorieux de quitter sa patrie au moment du danger, et il était allé se fixer à Cologne. C'est ainsi que Rubens naquit aux bords du Rhin, le 29 juin 1577, le jour de la fête des saints Pierre et Paul dont il reçut les noms.

L'enfant avait onze ans quand il fut ramené à Anvers (1588) dans l'année qui suivit la mort de son père. La liberté avait définitivement péri dans les saturnales d'une sanglante réaction. Au milieu des ruines fumantes de la patrie, on n'était bon Espagnol qu'à la condition d'être catholique. La mère de Rubens, qui était une personne de ressource, active jusqu'à l'intrigue, économe jusqu'aux limites où cette vertu change de nom, n'eut garde de se brouiller avec l'inquisition. Elle réussit au contraire à rentrer en possession des biens de son mari et fit admettre son fils comme page dans une maison princière.

Rubens avait une autre vocation et il quitta bientôt les antichambres pour les ateliers de peinture d'Anvers. Il étudia d'abord avec Adam van Noort; puis, il se plaça sous la direction d'Otto Venius, peintre érudit, continuateur du mouve-

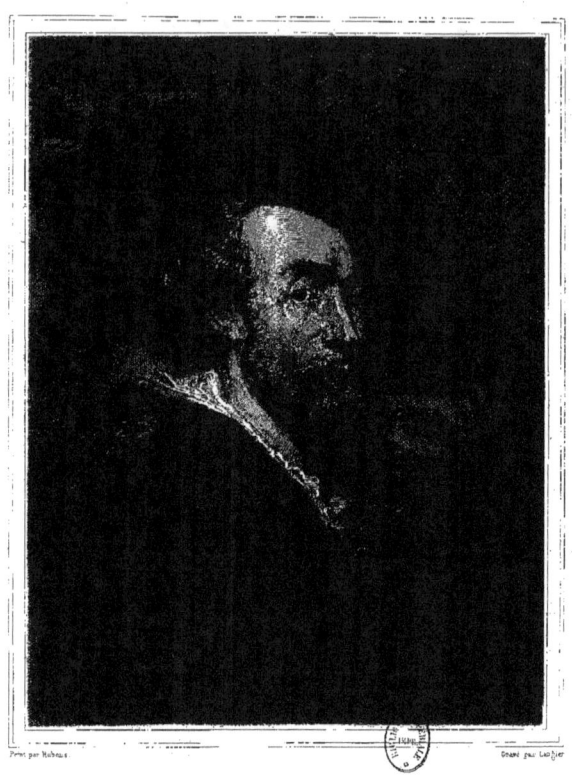

Peint par Rubens. Gravé par Lanjier

RUBENS

ment de réaction contre le mysticisme chrétien qui avait fait la grandeur des maîtres flamands au dernier siècle. Il était temps qu'une puissante originalité se fît jour parmi ces pâles imitateurs du Titien, du Corrège et de Michel-Ange. Reçu franc maître de l'Académie de Saint-Luc, en 1598, il résolut d'aller étudier l'art moderne à sa source, et il partit pour l'Italie en 1600. C'était un brillant cavalier de vingt-trois ans, dit un témoin oculaire, « grand, bien fait, d'un beau sang, d'un fort tempérament, à la fois doux et fier, noble dans ses manières, distingué dans ses vêtements. » Il tenait en partie de sa mère, et de sa première éducation chez les jésuites de Cologne, l'esprit d'intrigue, la souplesse du caractère, le goût du lucre et du luxe. Patroné par les archiducs, il emportait avec lui des lettres qui lui ouvrirent l'accès des maisons princières ; il ne devait pas tarder à s'y pousser.

Attiré à Venise par les magnificences de la couleur, il y préparait, dans l'étude des maîtres, sa merveilleuse palette, quand il fut appelé dans la patrie adoptive de Jules Romain, par Vincent de Gonzague, duc de Mantoue. La recommandation qu'il portait sur les beaux traits de son visage, selon l'expression de La Bruyère, la distinction de sa personne, les charmes de sa conversation, nourrie par de fortes études, captivèrent complétement le prince qui se l'attacha comme gentilhomme et peintre de sa cour. Il eut même l'idée d'utiliser pour les intérêts de sa couronne les qualités aimables du jeune peintre dont il avait éprouvé la séduction. En 1605, il l'envoya en Espagne pour le représenter à la cour de Philippe II. C'est ainsi que Rubens débuta dans la carrière diplomatique par une mission auprès de l'oppresseur de sa patrie. Le succès qu'il y obtint détermina cette seconde vocation qu'il sut combiner, pendant le reste de sa vie, avec la première. Malheureusement, il ne mit jamais son habileté au service de la liberté des Flandres. Diplomate heureux, grand peintre, il ne fut pas citoyen. Quand il revint à Mantoue il était déjà riche d'œuvres ; mais cette petite ville ne pouvait plus contenir sa réputation, un irrésistible attrait l'appelait d'ailleurs dans la ville éternelle, qui était avant tout, pour le jeune peintre, la ville de Michel-Ange ; il visita donc successivement Rome, puis Florence et Bologne ; il revint à Venise où son pinceau lui avait déjà conquis droit de bourgeoisie entre Titien et Véronèse ; il se rendit ensuite à Milan, et enfin à Gênes. Partout les honneurs et la commande se disputaient son temps. C'est à peine s'il avait le loisir d'étudier les maîtres. La nouvelle de la maladie de sa mère vint subitement l'arracher à l'Italie qu'il remplissait déjà de son nom et de ses ouvrages.

Il n'eut pas la consolation, en arrivant à Anvers, en janvier 1609, de lui fermer les yeux. Elle était déjà morte. Sa douleur fut grande, il n'ignorait pas tout ce

qu'il devait à cette mère pleine de prévoyance et de discernement — *prudentissima et lectissima* — comme il le dit lui-même dans l'épitaphe qu'il inscrivit sur son tombeau.

Après une retraite dans le monastère où les restes de sa mère furent déposés, il se disposait à repasser les Alpes pour poursuivre le cours de ses succès. Il ne fallut rien moins que les charges, honneurs et pensions dont l'archiduc Albert le combla pour le retenir dans la brumeuse Belgique. L'amour l'y fixa définitivement. Il épousa, en 1609, Isabelle Brandt, fille d'un sénateur d'Anvers. Nous ne connaissons que trop les traits de cette robuste beauté qui semblait prédestinée à servir de modèle au peintre des matrones aux larges reins. Rubens s'établit alors définitivement à Anvers; il s'y fit bâtir une maison et y réunit de riches collections de vases précieux, de bustes antiques, de médailles rares et de tableaux de toutes les écoles.

Nous devons à la construction de cette somptueuse demeure le chef-d'œuvre du peintre. Pour régler une difficulté de mitoyenneté avec la Confrérie des arquebusiers, Rubens peignit, vers 1610, la fameuse *Descente de croix* qu'on voit aujourd'hui dans la cathédrale d'Anvers. Ce tableau, religieux par destination, est surtout remarquable par la vérité de l'action. Jamais on n'a mieux rendu l'abandon et la pesanteur d'un cadavre et l'effort de ceux qui le soutiennent. Mais est-ce là, en vérité, l'homme-Dieu dont l'Eglise célèbre chaque année la résurrection?

La *Vierge donnant la chasuble à saint Ildefonse*, la *Dernière communion de saint François* et l'*Assomption de la Vierge* sont de la même époque. La victoire, en 1792, a amené ces deux derniers tableaux à Paris, ainsi que la *Descente de Croix*; ils en sont repartis avec elle en 1815. Le Louvre possède cependant une des œuvres principales de Rubens. Le palais du Luxembourg lui a cédé les 21 tableaux qu'il exécuta de 1621 à 1625, à la demande de Marie de Médicis, pour représenter l'histoire de sa vie, depuis sa naissance jusqu'à sa réconciliation avec Louis XIII. Immense allégorie qui met notre court savoir en défaut. L'histoire, la fable, les éléments, les abstractions quintessenciées s'y mêlent dans une inextricable confusion. Un luxurieux étalage de chairs, des magnificences d'or, de pierreries, de satins et de velours, des portraits vigoureusement enlevés, des personnages de tous les temps, mais toujours aux formes amples, tout cela s'agitant sous des flots de lumière, c'est le souvenir qui nous reste de cette splendide féerie.

Tandis que ce monument de l'orgueil de la reine-mère excitait l'admiration au Luxembourg, de nouveau fugitive, elle quittait son palais pour n'y plus revenir, et elle allait mourir à Cologne, en 1643, dans la maison même où était né le peintre qui avait divinisé sa vie.

Au séjour de Rubens à Paris se rattache sa liaison avec le duc de Buckingham. Son esprit actif lui suggéra tout aussitôt le parti qu'il pourrait tirer de l'amitié du favori de Charles Ier. Les premières ouvertures pour le rapprochement qui s'opéra, en 1629, entre l'Espagne et l'Angleterre, remontent aux entretiens de l'atelier de Rubens; mais, en attendant qu'il pût mener à bien les affaires de la gouvernante des Pays-Bas, l'agent secret de l'Archiduchesse Isabelle ne négligea pas les siennes, et il vendit, moyennant 10,000 livres sterlings, à Buckingham, les collections d'objets d'art qu'il avait réunies. L'affaire était bonne, Rubens n'en faisait pas d'autres. L'artiste, l'homme de cour au grand air habilement mêlé aux affaires politiques, était doublé d'un marchand d'Anvers.

Le fils de Marie Pypeling avait toutes ces vertus bourgeoises qu'on ne s'attend pas toujours à trouver chez un gentilhomme. Sa journée bien ordonnée commençait à quatre heures du matin par la messe, puis les heures laborieuses se succédaient sans distractions inutiles. Non-seulement il peignait rapidement, mais il faisait préparer ses toiles par ses élèves, Justus van Egmont, Cornelius Shut, Johan van Hock, Snyders, etc.; il ajoutait, au profit de la vente des tableaux et des portraits, un commerce de dessins, d'images, de missels et de gravures; son pinceau se prêtait même à l'ornementation des carrosses et des coffrets. Toute l'Europe se disputait les produits de son atelier; aussi put-il répondre avec raison à un alchimiste qui venait lui proposer de faire de l'or à compte à demi : « Vous êtes venu trop tard, j'ai trouvé la pierre philosophale sur ma palette. »

En juillet 1626, Rubens perdit sa femme. « Elle n'avait, écrivait-il à un ami, aucun des défauts de son sexe. » On prétend cependant qu'elle en avait un bien grave et que Van Dyck fut son amant. Les biographes, suivant leur tendance à l'idéal ou au réalisme dans l'art, se partagent sur cette question. Pourquoi ne pas être simplement de l'avis de Rubens qui regretta sincèrement Isabelle Brandt?

Quelque grande que fût sa douleur, il n'était pas homme à s'yconfiner indéfiniment. Un voyage en Hollande servit à deux fins, d'abord à le distraire par la visite des ateliers de La Haye, d'Utrecht et d'Amsterdam, ensuite à reprendre les fils de la négociation entre l'Espagne et l'Angleterre. Ses entretiens avec Balthazar Gerbier, le ministre de la Grande-Bretagne à La Haye, engagèrent suffisamment l'affaire pour que l'archiduchesse Isabelle jugeât nécessaire d'envoyer, dès l'année suivante (1628), Rubens en Espagne pour rendre compte des premiers résultats de sa mission secrète.

Son séjour en ce pays fut marqué par la plus grande magnificence. S'il

était âpre au gain dans son atelier, il savait à l'occasion mener train de prince. Le roi le combla de faveurs et des témoiguages de sa haute confiance. Ennobli, dès 1624, Rubens rapporta d'Espagne, en 1629, à défaut d'argent, qui était rare à la cour, un mandat sur les bonnes provinces belges et le titre de secrétaire du Conseil privé. Il avait reçu, en outre, des instructions pressantes qui le firent immédiatement passer en Angleterre.

Il n'y trouva plus Buckingham, qui venait de succomber sous le poignard de Felton; mais quelle porte ne s'ouvrait pas devant le grand artiste? Charles Ier eut tout naturellement le désir d'avoir son portrait de la main de Rubens; les séances données au peintre dissimulèrent les conférences où furent arrêtées les bases du traité de paix entre l'Espagne et l'Angleterre, signé l'année suivante, 1630. Ce n'était pas un médiocre succès que d'avoir réconcilié les deux nations en présence de la diplomatie de Richelieu. Aussi, l'ambassadeur de S. M. Catholique avait-il bien mérité les nouveaux honneurs, et les présents magnifiques qui lui témoignèrent la reconnaissance des deux souverains.

Mais le maniement des affaires publiques ne détourna jamais le grand peintre, même pendant la durée de cette brillante mission, du culte de son art. Un jour, un personnage considérable l'ayant trouvé à son chevalet lui demandait : « L'ambassadeur de S. M. Catholique s'amuse parfois à peindre ? — Je m'amuse parfois à être ambassadeur », répliqua l'artiste. Les grands travaux qu'il exécuta à White Hall et pour les principales familles d'Angleterre, ses entretiens, ses exemples, contribuèrent puissamment à développer dans ce pays le goût des beaux-arts et celui des collections.

La paix conclue avec l'Angleterre, il restait à réconcilier l'Espagne avec les États généraux : aussi Rubens, à peine de retour à Anvers, fut-il expédié en Hollande; mais la mort de l'Archiduchesse Isabelle et les changements qui survinrent dans le gouvernement des Pays-Bas espagnols mirent subitement fin à cette mission et à sa carrière diplomatique.

Dégagé du souci des affaires, il ne se donna cependant pas sans partage à la peinture. Son âge, il avait 53 ans en 1630, ne le préserva pas de l'amour; un premier mariage ne le détourna pas d'une nouvelle expérience de la vie conjugale. Il s'éprit d'une jeune personne d'une bonne famille d'Anvers, Élisabeth Fourment; elle avait 16 ans et cette belle carnation qu'il lui a faite dans son portrait du Louvre. Cinq enfants issus de cette union, respectée même des chroniqueurs idéalistes, témoignent qu'elle fut aussi heureuse que féconde. La gloire n'a pas d'âge.

Le *Martyre de saint Pierre*, qu'il exécuta en 1635, pour Jabach, le célèbre

amateur de Cologne, est le dernier grand ouvrage du maître. Depuis cette époque, de fréquents accès de goutte l'obligèrent à ne peindre que des toiles de petite dimension, dans lesquelles on retrouve d'ailleurs toutes ses qualités. La peinture, l'étude des sciences, une correspondance suivie avec les hommes distingués qu'il avait rencontrés dans ses nombreux voyages, les nobles plaisirs du cheval et de la chasse se partageaient ses heures, dans cette résidence princière de Steen, près Malines, qu'il s'est plu à nous représenter avec tant de magnificence. Il y vivait entouré des joies de la famille et couronné de gloire. La gloire ! Vauvenargue a dit que les feux de l'aurore ne sont pas plus doux que ses premiers rayons. Ajoutons que les derniers le sont tout autant; le cœur humain ne se lasse pas de la gloire, précisément parce qu'elle semble l'aurore de l'immortalité.—Il fallut quitter cependant cette douce et belle existence : *eheu! linquenda tellus!* Rubens n'avait pas encore soixante-trois ans, quand il mourut, le 30 mai 1640, d'un accès de goutte. On épuisa pour ses obsèques tous les honneurs que l'imagination peut inventer. Son corps fut déposé dans l'église paroissiale de Saint-Jacques à Anvers. Au-dessus de son tombeau on a placé une de ses meilleures toiles où la tradition désigne le portrait du peintre, de son père, de ses deux femmes et de son fils aîné sous les traits de saint Georges, saint Jérôme, Marthe, Madeleine et un ange.

Rubens avait eu deux fils de sa première femme, Isabelle Brandt; Elisabeth Fourment, qui n'avait que 26 ans à sa mort, était enceinte d'un cinquième enfant. Outre l'héritage de son nom et la survivance de ses grandes charges de cour, il laissa à cette nombreuse famille des biens considérables ; la vente seule de ses collections produisit une fortune.

L'œuvre de Rubens est immense. On connaît plus de 1300 toiles qui lui sont justement attribuées. Sa prodigieuse facilité était doublée par son assiduité au travail. Il ne consacrait pas plus de neuf jours à une toile ordinaire ; la *Kermesse* du Louvre fut enlevée en une seule journée. Ses élèves, parmi lesquels l'illustre Van Dyck, l'ont, il est vrai, puissamment aidé. Souvent il ne se réservait que la première esquisse et la dernière retouche ; ses toiles présentent toutes, néanmoins, un caractère d'originalité, nous sommes presque tenté de dire un air de famille qui les rend aisément reconnaissables. Religion, histoire, allégorie, scènes familières, portraits, animaux, paysage, il a traité tous les genres. La fertilité dans l'invention, l'ampleur dans la composition, l'audace dans l'exécution, la richesse du coloris, sont les qualités qui ne l'abandonnent jamais. Toujours la lumière et le soleil ruissellent sur ses toiles, dont aucune partie n'est sacrifiée ni envahie par les tons noirs pour ménager un brusque contraste

d'ombre et de clarté. Toujours les formes se signalent par leur splendide ampleur. Dieux et déesses, reines et paysannes, tous les personnages qu'enfante son inépuisable pinceau, se portent bien. Le sang gonfle leurs veines, il répand ses teintes vermeilles sous leur peau transparente; l'opulence des contours, l'éclat de la carnation, c'est son idéal. Rubens est le peintre de la chair et de la forte santé. Si vous ajournez à la résurrection des corps l'esprit qui vivifie la matière, c'est votre peintre.

Le musée du Louvre possède, outre les vingt et un sujets allégoriques provenant du palais du Luxembourg, vingt-deux toiles de Rubens. On remarque parmi elles le portrait du baron de Vicq qui désigna Rubens, au choix de Marie de Médicis, pour peindre l'histoire de sa vie, celui de *Richardot*, président du Conseil des *Pays-Bas, Thomyris reine des Scythes, les filles de Loth, la Kermesse*, etc. Les vingt et un tableaux de la galerie de Médicis furent évalués onze millions de francs sous la Restauration.

Les galeries de Vienne, de Munich, de Madrid, sont également très-riches en tableaux du maître; on n'en compte pas moins de trente-trois au musée du Belvédère; le catalogue de la pinacothèque de Munich en indique quatre-vingt-quinze.

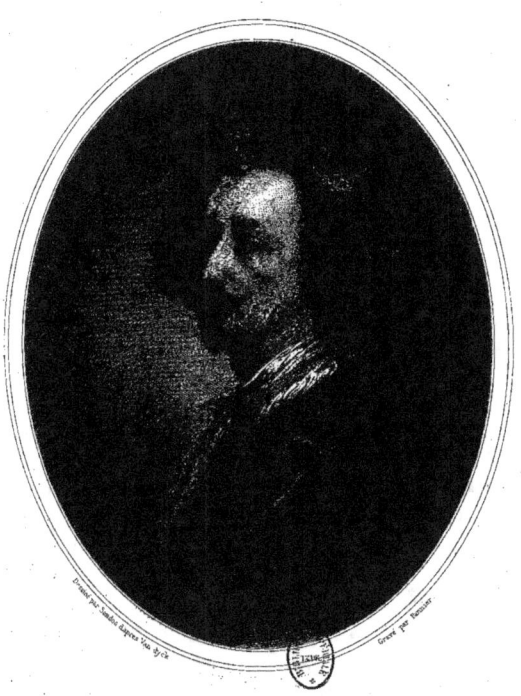

Dessiné par Sanctus Antoine Van Dyck Gravé par Rousseau

VAN DYCK.

Imp. Ch. Chardon ainé - Paris.

ANTOINE VAN DYCK

PEINTRE — GRAVEUR

1488 — 1530

La noblesse dans les contours, la finesse dans l'expression, un sentiment profond et souvent mélancolique, ces rares qualités font le caractère propre des œuvres de Van Dyck, et sa glorieuse originalité au milieu de cette puissante et matérielle école de Rubens. La distinction qu'il a donnée à ses figures était d'ailleurs répandue dans toute sa personne; les désordres mêmes de sa vie élégante ne répondent pas moins à l'idée qu'on peut se faire du peintre-gentilhomme.

Antoine Van Dyck, né à Anvers le 22 mars 1599, était cependant le fils d'un simple marchand de toiles de cette ville; il est vrai qu'il avait été autrefois peintre-vitrier et que sa femme, Marie Cupers, était une véritable artiste en broderie; c'est elle qui conduisit l'enfant dès l'âge de dix ans chez le peintre Van Balen. Rien ne contraria donc la vocation du jeune Antoine. Les exemples et les leçons ne manquèrent pas non plus. Rubens étant de retour à Anvers, il passa dans son atelier. Il avait à peine seize ans quand il eut l'audace de restituer sur une toile du maître le bras et la main d'une vierge effacés par un accident. Rubens, feignant de ne pas s'apercevoir de ce qui s'était passé en son absence, maintint le travail de l'élève, avec cette parole qui ne fait pas moins d'honneur à l'un qu'à l'autre : « Voilà un bras et une main qui ne sont pas ce que j'ai fait de moins bien. »

Dès 1618, Van Dyck fut admis dans la gilde des peintres anversois, et il produisit son premier ouvrage, *le Portement de Croix*, pour l'église des Dominicains. Cette toile est tout à fait encore dans la manière de Rubens. Le maître avait le sentiment de ce que l'élève gagnerait en s'affranchissant de ses exemples, et il le détermina à visiter le pays où il avait lui-même conquis sa maëstria, en même temps que sa réputation. On raconte donc que Van Dyck partit pour l'Italie

monté sur un beau cheval que Rubens lui avait donné. Mais le voyageur s'arrêta à la première étape. Le *Saint Martin* qu'on voit dans l'église du village de Saventhem est un souvenir de cette halte prolongée. Le portrait de la belle Anna Van Ophem, au milieu des levriers qu'une charge de cour confiait à sa garde, nous révèle les attraits du riant séjour de Saventhem. Il fallut l'autorité du maître pour arracher Van Dyck aux enchantements de ce premier amour.

En 1623, nous le retrouvons enfin en Italie ; à Venise il dérobe à la palette du Titien ses tons dorés, il apprend de lui à poser noblement une figure, en l'entourant d'ombre et de repos ; il visite successivement Rome, Florence, Gênes, la Sicile. Ses œuvres signalent partout son passage ; mais c'est principalement à Gênes qu'il séjourna. Le *pittore cavaleriesco*, poursuivi à Rome par les clameurs et les intrigues de peintres, ses compatriotes, dont il ne partageait ni les goûts ni les plaisirs grossiers, était à sa place dans la société aristocratique de la République de Gênes ; les Brignole, les Durazzo, les Spinola, lui fournirent des types qu'il a immortalisés.

En 1626, il revint à Anvers. *L'Extase de saint Augustin*, le *Mariage mystique de la Vierge avec le bienheureux Herman Joseph*, l'*Erection de la croix*, marquent la transformation qui s'est accomplie dans son talent. Van Dyck s'élève dans la région de la pensée, en même temps qu'il s'efforce de parler au cœur.

Qui n'a été frappé de l'expression de profonde tristesse de ses Christs attachés au bois infâme, perdus dans le silence, l'ombre et la solitude de la nuit : *Quis est homo qui non fleret ?*

C'est l'époque où Van Dyck a produit ses plus belles pages historiques. Le musée d'Anvers possède le *Christ au tombeau* et la *Grande pieta*, œuvres magistrales qui se signalent par la noblesse des têtes et la largeur de l'exécution. A la galerie du Belvédère, le tableau de *la Vierge et l'Enfant Jésus offrant un rosaire à sainte Rosalie* brille d'un éclat tout vénitien ; mais le *Samson trahi par Dalila* est surtout d'un puissant effet dramatique : il semble que, dans ce contraste de la force assujettie par la faiblesse, le peintre ait fait un retour sur lui-même. Nous avons au Louvre le magnifique portrait de François de Moncada, qui appartient encore à cette période de la vie du peintre.

La collection des cent portraits gravés, représentant les plus illustres parmi ses contemporains de Belgique et de Hollande, l'occupa aussi pendant son séjour à Anvers, de 1626 à 1632 ; il exécuta même de sa main quelques-unes des eaux-fortes, celles, par exemple, qui rendent avec tant de finesse et de vérité la figure des deux principaux graveurs, Vosterman et Paul Ponce.

Une anecdote intéressante se rattache au portrait de Frans Hals : passant par

Haarlem, Van Dyck, sans se faire reconnaître, se présente chez le grand portraitiste hollandais, ou du moins il va le chercher au cabaret voisin que celui-ci hantait assidûment. Il lui demande son portrait, mais il déclare qu'il n'a que deux heures à lui donner. Frans Hals accepte le défi, et dans le temps voulu jette sur la toile la tête du visiteur inconnu. Van Dyck, soutenant son rôle, veut à son tour manier les pinceaux avec lesquels le Hollandais vient, comme en se jouant, de faire son portrait. Frans Hals, qui aimait à rire, consent à poser et s'amuse de la naïve outrecuidance de cet ignorant ; mais ses traits tombent sur la toile, ils s'animent, c'est lui-même. En présence de cette éloquente réplique, il se jette dans les bras de l'étranger : à l'œuvre il avait reconnu l'illustre Van Dyck.

Mais la première place appartenait en Belgique à Rubens, et Van Dyck ne pouvait rester nulle part à la seconde. Sur les instances de Charles Ier, il retourna en Angleterre où il avait déjà fait un premier voyage en 1621. Dans ce temps-là, l'Europe était profondément divisée en Etats qui ne sortaient de leur isolement que par la guerre ; mais par-dessus les frontières s'était formée une république des arts qui revendiquait tous les talents et toutes les réputations ; chaque artiste en était citoyen, et les souverains des peuples mettaient leur honneur à exécuter les arrêts de cette puissance suprême. Quand Van Dyck débarqua en Angleterre, en 1632, sa demeure pour l'hiver était préparée à Blackfriars, son habitation d'été à Etham ; une pension de 200 livres lui fut assurée, avec le rang de chevalier et le titre de peintre de Leurs Majestés. Dès lors, Van Dyck ne s'appartient plus, en vain il aspire à continuer ses travaux historiques, il est condamné au portrait, et devant les chefs-d'œuvre qui se sont multipliés sous son pinceau, pendant son séjour en Angleterre, nous avons à peine le courage de regretter la noble émulation de l'aristocratie anglaise pour perpétuer son souvenir par le pinceau du grand portraitiste. C'est d'abord le roi, la reine, la famille royale, qui défilent devant le chevalet du peintre. Nous devons à une fantaisie de Mme Dubarri d'avoir retenu en France le noble et poétique portrait de Charles Ier en pourpoint de chasse ; son cheval est derrière lui, l'horizon montre la mer et une voile qui s'enfuit comme l'espoir de la délivrance. Sur les pas du roi, toute la cour se pressait dans l'atelier de Van Dyck : Arundel, Strafford, Pembroke, Warwick, Georges et François Villiers, les poëtes Killigrew et Thomas Carew, et tant d'autres dont nous retrouvons les portraits dans les galeries d'Angleterre ; les plus célèbres beautés de cette société aristocratique, dont Hamilton a raconté les mœurs galantes, n'aspiraient pas moins à lui servir de modèles. Pour un regard du peintre, pour un portrait en Vénus, que n'ont pas fait ces ardentes rivales !

Van Dyck n'avait ni l'envie ni le moyen de résister à tant de séductions. Son cœur fut certainement engagé. Cette rose flétrie, jetée à côté du corps inanimé de la belle Lady Venetia, est toute une élégie. Mais il ne s'arrêta pas dans la région des sentiments discrets; avec Marguerite Lemon, c'est Vénus tout entière qui s'est attachée à cette proie facile ; le travail, les plaisirs, les folles dépenses dévorèrent son existence. Une production trop rapide se trahit quelquefois par des traits de convention dans les portraits de cette dernière période. Les sommes considérables qui lui étaient payées par cette illustre clientèle ne pouvaient suffire au train qu'il menait, et, lorsqu'il rencontrait *le fond de son tiroir*, selon son expression, le peintre-gentilhomme avait le tort d'élever ses prétentions au-delà même de la générosité de ses modèles. Espérant l'arracher à cette vie de désordre, le roi lui fit épouser, en 1640, une jeune fille de la famille de Ruthwen, qui, par sa parenté, pouvait lui faire prendre pied dans la meilleure société du royaume ; mais les heures de tristesse et de découragement étaient arrivées. En 1640, il se rendit inutilement en France pour obtenir les travaux de décoration du grand salon du Louvre; il ne revint que pour assister aux malheurs de la famille royale, il vit le roi signer la condamnation du ministre qui avait exécuté ses ordres, il vit tomber la tête de Strafford. La mort de Van Dyck, qui survint le 9 décembre 1641, lui épargna le spectacle de l'expiation réservée à cette faute.

Disciple de Rubens, Van Dyck n'a ni l'invention, ni l'impétuosité, ni le coloris éclatant du maître; mais il a le sentiment profond et élevé, il est pathétique. Les circonstances l'enlevèrent trop tôt à la peinture d'histoire et le confinèrent dans le portrait ; mais il s'y est maintenu à la même hauteur. Qui peut oublier ces nobles représentations de la figure humaine où la lumière tombe, comme par un effet surnaturel, sur la tête et la main ; elles se détachent sur des vêtements sombres et un fond calme. La précision du dessin, la finesse du coloris concourent à la vérité de l'expression. Le modèle a sans doute contribué à ces vaillants airs de tête ; mais dans cette élégance exquise, dans cette distinction de l'ensemble, dans ce voile de mélancolie qui souvent couvre les traits, pour combien le peintre lui-même n'entre-t-il pas ?

C'est bien là le caractère de sa propre tête que nous avons au Louvre et que nous reproduisons dans cette collection. Il se mêle à la prédilection dont il est l'objet de la part de la moitié du genre humain qui peut le mieux juger la beauté de l'homme, quelque chose du sentiment tendre que ses modèles lui inspiraient à lui-même.

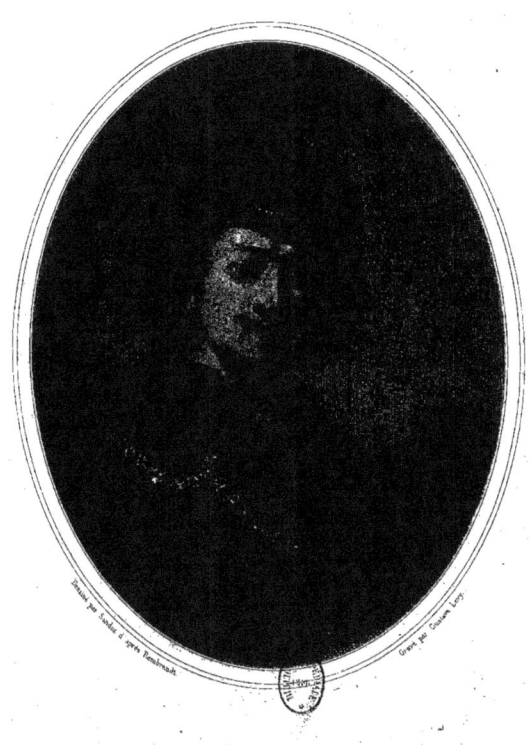

REMBRANDT.

Imp. Ch. Chardon aîné — Paris

Peint par Rembrandt. — Dessiné par Sandoz. — Gravé par Hanouet.

REMBRANDT.
(LE VIEUX)

1760

REMBRANDT VAN RYN

PEINTRE — GRAVEUR,

1608 — 1669

« La même révolution religieuse qui a créé une Hollande politique a créé l'art hollandais. » (E. Quinet.) Jusque vers la fin du xvie siècle les Pays-Bas n'eurent qu'une école de peinture ; le style italo-flamand des ateliers d'Anvers et de Bruges dominait jusqu'à la mer du Nord ; mais le jour où les dix-sept provinces se divisent en deux groupes, dont l'un rompt audacieusement avec toutes les traditions et l'autre retombe sous le joug espagnol, une école hollandaise se constitue.

L'esprit de réaction politique et religieuse détermine sa vocation. Les sujets qui conviennent à l'ornementation des églises catholiques sont abandonnés, en même temps que les allégories pompeuses et les fictions de la fable qui flattent la vanité et les vices des gens de cour. Les peintres néerlandais s'enferment dans ces intérieurs si bien clos, dans lesquels l'inclémence du climat confine les peuples du Nord et dont la religion nouvelle fait un sanctuaire. Ils s'inspirent des scènes familières qui se passent sous leurs yeux, ils surprennent la nature dans les détails de l'intimité, ils observent la vie dans sa vulgarité bourgeoise, et à l'éclatante lumière du grand jour ils substituent les charmes du clair-obscur ou de l'atmosphère brumeuse des plaines de la Hollande ; ils sont nombreux et pleins de confiance ; rien ne leur manque, ni la faveur du public, ni l'argent des amateurs ; ils ont encore la bonne fortune de compter parmi eux un maître qui porte du premier coup l'école des provinces affranchies à la hauteur

où Rubens, le peintre des grandeurs catholiques, le serviteur de la cour d'Espagne, élevait l'école flamande.

C'est Rembrandt, qui naquit aux environs de Leyde, le 10 juin 1608, dans le moulin de son père, Hermann Gerretszoon, surnommé Van Ryn parce qu'un bras du Rhin faisait tourner sa meule. En vain il essaya de faire de son fils un légiste ; l'enfant était né peintre, la vocation l'emporta. De l'atelier d'un très-médiocre artiste de Leyde, van Swanenburg, il passa dans celui de Lastman d'abord, de Pinas ensuite à Amsterdam, mais il n'y fit pas un long séjour.

Au bout d'un an, il était de retour dans le moulin paternel. C'est là que nous aimons à le voir perdu dans ses méditations devant les gros nuages chargés de pluie dont le passage obscurcit ou éclaire tour à tour la surface des eaux ; ou bien assis au foyer, suivant le rayon lumineux dont les reflets font saillir les objets ensevelis dans l'obscurité de la chambre. Il prépare son talent en face de lui-même et de la nature ; sans souci des traditions de l'art qu'il ignore, il s'abandonne à son sentiment personnel et à sa fantaisie qui le mène dans des régions inexplorées.

Son premier tableau qu'il porta à La Haye y trouva un acquéreur pour 100 florins. Ce succès lui donna la conscience de son talent et lui révéla le profit qu'il en pouvait tirer. Sa réputation se répandit rapidement, et sa signature ou son monogramme valait déjà bien des florins, quand il vint s'établir à Amsterdam, en 1630. Il n'en devait plus sortir que pour aller jusqu'à la campagne voisine de son ami, le bourgmestre Six.

La plupart des tableaux que Rembrandt exécuta avant 1633 se signalent par une touche déjà indépendante, mais pleine de soin, un coloris chaud, mais qui n'exagère pas encore dans les chairs le charme des tons dorés. Sans imiter servilement la nature, il cherche à la reproduire avec fidélité et ne néglige pas, comme il le fera plus tard, les détails secondaires. La *Femme adultère* de la National Gallery, quelques portraits du musée de La Haye, appartiennent à la première manière de Rembrandt. Mais l'œuvre capitale de cette période se trouve au musée de La Haye, c'est la leçon d'anatomie du professeur Tulp, le premier protecteur du peintre. Un professeur qui disserte froidement sur un muscle qu'il soulève avec un scalpel, des élèves qui regardent et écoutent avec les différentes attitudes de l'attention, voilà tout le sujet. Il est traité avec une sobriété qui répond à la simplicité de la conception. La lumière, naturellement distribuée, ne nous ménage aucune surprise. La vérité dans l'exécution, l'expression dans les têtes, l'unité de l'ensemble, résultant de la pensée commune du professeur et de ses élèves, recommandent cette toile, justement classée parmi les merveilles de l'art.

En 1634, Rembrandt épousa Saskia Uilenbourg, fille d'un riche bourgeois

d'Amsterdam. Cette alliance témoigne de la considération qu'il s'était déjà acquise. Sa réputation ne cessa pas de grandir, et l'engouement dont ses œuvres étaient l'objet ne semble jamais s'être ralenti. Les élèves achetaient l'entrée de son atelier au prix d'une rançon de roi; les amateurs affolés de ses œuvres, tableaux, gravures, dessins, se les disputaient à tout prix.

Les profits légitimes qu'il pouvait tirer de son talent ne suffisaient cependant pas à Rembrandt. Il était dévoré de la soif de l'or ; sa passion lui suggéra plus d'un tour que ses voisins de la rue des Juifs durent lui envier. Les traits qui témoignent de sa rapacité sont légendaires. Il annonçait son départ définitif pour l'Angleterre, où il faisait répandre le bruit de sa mort la veille d'une vente publique dont il avait soin de faire pousser les enchères. N'étant arrêté par aucun scrupule, pour joindre l'attrait du fruit défendu à celui de la curiosité, il laissait passer son fils pour un voleur, et faisait vendre par lui des estampes qu'il feignait avoir dérobées à son père.

Les eaux-fortes de Rembrandt n'ont pas moins contribué à sa fortune qu'à sa gloire. Les catalogues de Bartsch et de Claussin comptent 376 pièces exécutées de 1628 à 1661, sans compter les variantes qui en portent le nombre à 687. Les Italiens ont justement appelé *pentimenti* les modifications que les maîtres apportent à leur première idée ; les *pentimenti* de Rembrandt étaient prémédités ; il spéculait sur la manie des amateurs pour leur faire acheter des épreuves de ses planches à tous les états. Un collectionneur d'Amsterdam se fût cru déshonoré s'il n'avait eu tout à la fois la Junon sans couronne et avec couronne, le petit Joseph au visage blanc et au visage noir. Notons en passant que le grand graveur était imprimeur ; la main qui a distribué le noir dans les tailles du cuivre n'est pas étrangère à l'effet extraordinaire des épreuves originales sur papier de Japon, dites épreuves *de remarque*.

Il est hors de doute que pendant sa laborieuse existence Rembrandt a gagné des sommes considérables. Mais quel emploi en a-t-il fait? Ses goûts plus que simples nous sont dénoncés par son contemporain Sandrart. Il ne se plaisait que dans la société des gens de la dernière classe. En vain son ami le bourgmestre Six s'efforçait-il de l'arracher à ses distractions vulgaires. « Quand je veux me délasser, répondait le peintre, je me garde bien de chercher des grandeurs qui me gênent, je préfère ma liberté. »

On en a conclu, avec ses biographes Houbraken et Wegerman, que Rembrandt était le type pur de l'avare, et qu'il laissa en mourant une grande fortune à son fils Titus. Rien n'est moins exact, le jour s'est fait à l'honneur de Rembrandt. S'il aimait l'or, il aimait encore plus les objets d'art et les curiosités. Le

catalogue de ses collections qui se trouve à Amsterdam, à la cour des insolvables, témoigne de la passion désordonnée qui le réduisit à la faillite. Gravures de toutes les écoles, surtout de Marc-Antoine, tableaux des maîtres italiens, bronzes, sculptures antiques, costumes, armes, meubles de tous pays, achetés à grand prix pendant les années de paix et de travail, il fallut tout vendre à l'époque de la guerre avec la France, même cette gravure de Lucas de Leyde qu'il avait payée 80 thalers. Il n'y avait plus d'argent en Hollande ; on ne comptait pas moins de 3,000 maisons vides à Amsterdam ; la vente produisit à grand'peine, pour les créanciers de Rembrandt, 4,964 florins et un sol. Voilà ce que, en 1656, il resta au maître de tout ce qu'il avait thésaurisé. Il se retira dans le quartier des pauvres, sur le Roosgracht, avec sa seconde femme, qu'il avait épousée dans cette même année, et se remit courageusement au travail. Mais la fortune qui brille dans les récits de ses biographes ne vint pas alléger le poids de ses dernières années ; une pièce authentique témoigne que l'enterrement du grand artiste, auquel la postérité a élevé des statues, coûta 15 florins à la charité publique. 8 *octobre* 1669. *Rembrandt(Van Ryn), sur le Roosgracht, 15 florins.* (Extrait du registre des morts enterrés dans le Westerkerk.)

Rembrandt s'est plu à multiplier ses portraits à toutes les époques de sa vie, en y introduisant même quelquefois des accessoires qui trahissent la réclame. Les quatre que nous possédons au Louvre sont très-remarquables et peuvent servir à compléter sa biographie. L'on a gravé, dans cette collection, les portraits qui le représentent, l'un dans tout l'éclat de la vie, l'autre sur le soir. Le voici d'abord en 1634 : il a 26 ans, il est jeune, avantageux, l'éclair est dans le regard, l'intelligence sur la lèvre ; on dirait que de l'or en fusion est répandu dans le rayon qui éclaire cette tête vigoureuse. Tous ces traits accusent la décision, l'indépendance dans le caractère, qui n'excluent pas la finesse ; on reconnaît même dans ce front, dont les saillies sont accentuées, les indices d'une imagination vive ; mais ce qui manque absolument à la figure de Rembrandt, comme à ses œuvres, c'est la noblesse. Le second portrait nous montre cette nature forte et grossière trente ans après. Hélas ! quel ravage, l'éclat est tombé, des rides profondes ont creusé le front, les cheveux sont gris, tous les traits vulgaires se sont accusés, l'or et les pierreries qui se jouaient dans le velours de la toque et du costume ont disparu ; la ruine et les soucis sont venus avec les années. Ce portrait de vieillard négligé nous représente bien Rembrandt après sa retraite sur le Roosgracht : à défaut de bijoux, il tient encore le pinceau à la main ; l'âme du peintre est tout entière encore dans cet œil expressif, et son talent se montre avec la largeur et la fermeté qui caractérisent les productions de sa dernière période.

Aucune des œuvres de Rembrandt ne porte une plus fidèle empreinte de son génie que la fameuse *Ronde de nuit* du musée d'Amsterdam, exécutée en 1642. Il paraît qu'en réalité ce tableau, le plus grand qu'il ait peint, représente une confrérie d'archers partant pour le tir, mais en vérité cette explication n'ajoute qu'un étonnement à tous ceux que nous cause cette production singulière. D'abord quelle lumière éclaire tous ces personnages bizarres ? d'où vient-elle ? pourquoi ses préférences ? Pourquoi fait-elle pour ainsi dire fulgurer cette petite tête blonde de jeune fille, seule figure de femme, au milieu de cette foule d'hommes armés ? Est-ce une princesse ? mais non, elle ne brille que par la lumière, son vêtement est grossier, et elle a pour tout ornement un coq blanc pendu à sa ceinture. Pourquoi ces masses d'ombre à travers lesquelles on voit s'agiter des bras, des jambes, un chien ? Où va ce bourgmestre vêtu de velours noir à côté duquel éclate un costume de satin blanc ? Tout cela est étrange, invraisemblable, inexplicable : on peut multiplier les questions, et bien qu'elles demeurent sans réponse, on ne peut marchander l'admiration. Rembrandt est un magicien, son pinceau est une baguette féerique, lui seul a connu le monde où il nous transporte éblouis.

« Son procédé, dit M. Vitet, n'est celui de personne, cette manière de ne rien dessiner, de n'accuser aucun contour, de n'arrêter aucune silhouette, et cependant de tout mettre en saillie, de donner à tout sa rondeur, de tout enlever, soit en vigueur, soit en clair, par des épaisseurs raboteuses, par d'audacieux empâtements mêlés, on ne sait comment, aux plus subtiles dégradations, aux passages les plus imperceptibles de l'ombre et de la lumière... c'est quelque chose qu'il a trouvé tout seul. »

Rembrandt, en homme qui connaît la valeur de la lumière, n'en emprunte qu'un faible rayon, mais il sait s'en servir ; il l'introduit par une fente, un trou de serrure dans un intérieur obscur « *per foramen vidit et pinxit*, » suivant l'expression de Diderot. Il le guide selon sa fantaisie au milieu des ténèbres et le fait éclater sur une tête ou un objet perdu dans l'ombre. Puis il anime ces masses d'ombre, il leur donne la transparence, en même temps que la vigueur aux clairs, et il répand sur l'ensemble la chaleur de la vie avec les tons dorés de sa palette.

Il ne se montre cependant jamais plus puissant dans ses effets que lorsqu'il est réduit à la simple opposition du blanc et du noir. Ses immortelles eaux-fortes luttent d'énergie et de relief avec ses plus vigoureuses peintures : l'*Annonciation aux bergers*, la *Résurrection de Lazare*, la *Descente de croix*, l'*Ecce Homo*, le *Paysage aux trois arbres*, le portrait du *bourgmestre Six*, de l'orfèvre

Janus Lutma, d'*Ephraïm Bonus*, de l'*avocat Tolling*, etc., etc. On ne sait comment s'arrêter dans l'énumération de ces chefs-d'œuvre; il est encore plus difficile de rendre compte des procédés du grand graveur. Tantôt il sabre le cuivre de sa pointe, tantôt il mêle ses hachures avec une merveilleuse patience, mais dans un désordre magistral. On a cherché les secrets de Rembrandt, on a trouvé jusqu'à sept procédés techniques inconnus avant lui ; mais, après les avoir découverts, on n'a pas mieux réussi à l'imiter ; ce qu'il fallait trouver, c'était son génie.

Rembrandt n'est pas seulement grand coloriste; il ne se borne pas à nous éblouir, il nous touche profondément. Sa pensée se cache parfois, mais c'est pour puiser dans le mystère et la liberté du demi-jour un attrait nouveau ; si la *Leçon d'anatomie* fait réfléchir, la *Ronde de nuit*, les *Philosophes du Musée du Louvre*, ses paysages représentant les plaines brumeuses de la Hollande coupées par un arbre solitaire ou une hutte misérable, font rêver.

D'autres qualités encore étaient nécessaires pour traiter les scènes bibliques. Les écoles primitives ont dégagé le pur esprit de l'enveloppe sensuelle; les Italiens ont divinisé la matière par la beauté ; Rubens étale aux yeux des fidèles les splendeurs charnelles de son imagination. Rembrandt renie toutes les traditions de l'art; de l'histoire il ne veut connaître que celle du peuple qui l'entoure, qui a souffert et s'est révolté pour la défense de sa foi et de sa liberté ; en fait de religion, il est chrétien, mais réformé, voire même anabaptiste; il ne destine pas ses œuvres à l'ornementation des temples de Baal, il grave ou il peint pour le sanctuaire du foyer où s'est réfugié le culte persécuté; pour lui, le sacrifice du Calvaire se passe en Hollande, au xvie siècle; la victime, c'est le peuple des Provinces-Unies, ce sont les gueux. Gueux lui-même, il n'a peint que pour les gueux, et il n'a peint que les gueux. Aussi les disciples qui reçoivent le corps du Seigneur, ou qui s'asseoient à sa table, ne sont-ils que des mendiants en guenilles, ils sont laids, ils sont ignobles, mais ils sont misérables jusqu'à la moelle des os, ils souffrent jusqu'au fond de l'âme. Quelle douleur ! quelle pitié ! Malheureusement le Christ aussi n'est que misérable, et il fallait s'élever au-dessus des régions du genre bourgeois pour représenter le fils de Dieu ! L'expression, ce sentiment profond des misères humaines, voilà la seconde qualité souveraine de Rembrandt, maître prodigieux qui, avec un dédain affecté du beau, une prédilection intentionnelle du laid, éveille néanmoins en nous les sentiments les plus élevés, ou nous transporte dans le monde fantastique que son imagination a conçu et que son magique pinceau a ajouté au domaine de l'art.

Rembrandt a laissé de nombreux élèves, il a eu de plus nombreux imitateurs encore. Toute l'école hollandaise du xvii° siècle a subi son influence. Elle lui doit la transparence, la chaleur des tons, le sentiment du pittoresque, les qualités techniques de l'art. Mais cette originalité, touchant à l'*humour*, qui fait le charme et la puissance singulière des œuvres de Rembrandt, ne pouvait se transmettre. Il avait tellement le sentiment des dangers de l'imitation qu'il enfermait chacun de ses élèves dans une cellule pour qu'il y travaillât selon ses inspirations personnelles.

Des cellules de l'atelier de Rembrandt sont sortis : Gerbrandt Van der Eeckhout, Gevaert Flinck et Ferdinand Bol, qui se rapprochent du maître par l'emploi et le ton de la lumière, et le plus célèbre d'entre eux, Gérard Dov.

GÉRARD DOV

PEINTRE

1613—1680

Le nom et la date de naissance du peintre qui nous occupe n'avaient pas, jusqu'à présent, soulevé de contestation : c'était Gérard Dov, né à Leyde, le 7 avril 1613. — Les conservateurs du Musée du Louvre nous ont jeté dans le plus grand embarras en déchiffrant sur la tranche du livre, dans le tableau de la Femme hydropique, l'inscription suivante : 1663, G. Dov. ovt 65 jaer. Ce qui veut dire que le peintre, qui s'appelait Dov et non Dow, avait 65 ans en 1663, quand il exécuta ce chef-d'œuvre. D'un autre côté, il est constant que Gérard Dov fut l'élève de Rembrandt et qu'il demeura trois ans à son atelier. Or, Rembrandt n'ouvrit école qu'après son établissement à Amsterdam, en 1630; il avait alors 22 ans. Il faudrait donc admettre que Gérard Dov eût attendu l'âge de trente-deux ans pour prendre les leçons d'un maître adolescent. La vraisemblance doit l'emporter même sur la preuve écrite. — Les dispositions de Gérard Dov pour la peinture se développèrent, au contraire, de très-bonne heure. Fils d'un vitrier de Leyde, il fut d'abord placé par son père chez un graveur, puis chez un peintre sur verre.

Il n'avait pas plus de 16 ans quand il vint à Amsterdam. C'est à l'école du fougueux Rembrandt que se forma le minutieux Gérard Dov.

Le fini étant son idéal, il ne négligea rien pour arriver à la perfection du genre, et il n'y a pas de miniaturiste qui l'ait surpassé. Il ne confiait à personne le soin de préparer ses pinceaux, de broyer ses couleurs ou de composer ses ver-

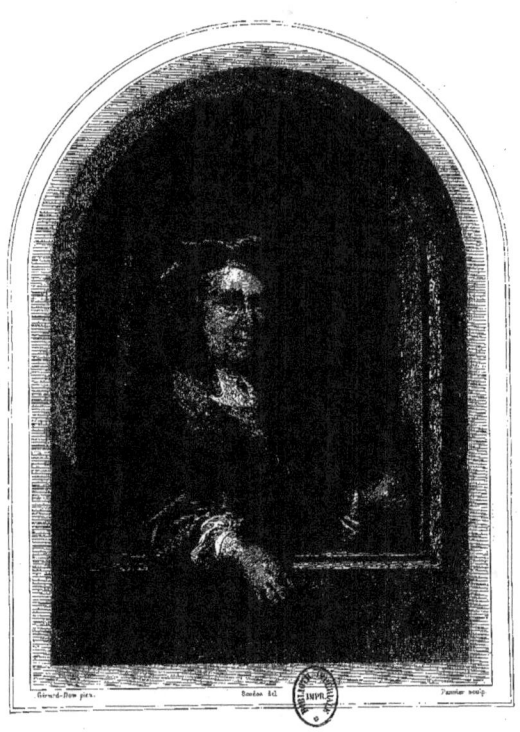

GÉRARD-DOW.

Imp. Ch. Chardon ainé Paris

nis: aussi ses toiles sont-elles d'une conservation admirable. Poursuivi de la crainte que les parcelles de poussière répandues dans l'air ne vinssent altérer ses glacis, il établit son atelier au bord d'un cloaque d'eau stagnante; toujours sous l'empire de la même préoccupation, il ne s'introduisait que lentement dans son atelier et il attendait, pour prendre ses pinceaux, que toute agitation de l'air fût calmée. Quand il se mettait à l'œuvre, il reproduisait avec le même soin et la même conscience tout ce qui se présentait à lui, depuis les carottes et l'écumoire jusqu'à la tête de la cuisinière. Il s'essaya d'abord dans le portrait, mais bientôt il ne trouva plus que lui-même qui eût la patience de lui servir de modèle. Sandrart raconte que, lui ayant rendu visite, il admira le soin qu'il avait mis à peindre un manche à balai; l'artiste lui répondit qu'il avait encore trois jours d'ouvrage au moins pour le terminer. Avec une pareille manière de travailler, Gérard Dov ne pouvait pas couvrir de grandes pages, il ne peignit généralement que sur des toiles ou des panneaux de 30 centimètres de hauteur sur 25 de large.

Son horizon était encore plus restreint que le champ de son chevalet. Il ne sort pas de sa chambre; une seule fois il a abordé le grand air, dans le tableau du *Charlatan*; le reste du temps, il peint autour de lui tout ce qu'il voit indistinctement, ou, s'il va jusqu'à sa fenêtre, il peint la cuisinière d'en face, l'épicière ou la marchande de légumes du bas de la maison. La tête ne dit guère plus que ce que peut penser une ménagère récurant son chaudron ou accrochant un coq à une fenêtre. Cette embrasure cintrée est l'encadrement obligé dans lequel il enferme son sujet; mais son imagination se donne carrière dans les accessoires, la cage, la vigne, le hareng, le violon, les livres, les écuelles, les carottes, les oignons, la lanterne, voire même un bas-relief au milieu de tous ces préparatifs du pot-au-feu. Le peintre qui a passé sa vie à représenter avec tant de fidélité tous ces petits détails de ménage, était certainement un bonhomme; il y a de la conscience, de la simplicité et de la bonhomie dans ces petites scènes domestiques si bien léchées. Gérard Dov était cependant un vrai peintre; il a de la vigueur et de la transparence dans le coloris, du charme dans le clair-obscur, de la vérité et une rare précision dans la facture; il concilie enfin les prodigieuses minuties de son exécution avec une touche libre et facile.

Il a traité avec une perfection rare les effets de chandelle: son *Ecole du soir*, du musée d'Amsterdam, a eu de nombreux imitateurs, mais n'a jamais été égalée.

Disons plus: quand il s'est avisé d'introduire la pensée dans la conception de son sujet, il a fait un chef-d'œuvre. On ne peut qualifier autrement le tableau

de la *Femme hydropique*, que nous possédons au Louvre. Le médecin examine au jour, avec une parfaite impartialité, la fiole qui contient l'arrêt de vie ou de mort de la malade; la vieille mère, assise dans un fauteuil devant une large fenêtre, lève les yeux au ciel, prête à tout accepter, parce que ce sera la volonté de Dieu; sa fille, à ses genoux, ne peut pas retenir ses larmes; la servante, qui offre à la malade une cuillerée de potion, semble inviter la fille à se contenir. Toutes ces expressions se combinent admirablement dans l'unité du sujet; les accessoires prennent de l'intérêt: ce bahut, cette cheminée, ce riche flacon qui rafraîchit dans un bassin de marbre, témoignent d'un intérieur qui a ses souvenirs et ses traditions.

On voit aussi au Louvre la *Lecture de la Bible*, du même maître. C'est, dit-on, son père et sa mère qu'il a représentés sous les traits de ces deux vieillards seuls en présence du livre saint; la mère lit, le père écoute dans l'attitude du respect; une lumière du soir pénètre à travers la fenêtre vitrée et vient éclairer le crâne du vieillard et la page du livre saint; la scène est touchante, la peinture est rembranesque, on serait tenté de la croire de la main même de l'auteur des *Philosophes*.

Malheureusement, les œuvres de cet ordre sont rares parmi les deux cents tableaux que Gérard Dov a exécutés. Sa vie dut être singulièrement laborieuse pour suffire à une semblable production. Que d'heures de patience a coûtées chacune de ces toiles où il semble avoir fixé l'image de la chambre obscure! Elles obtinrent de son vivant même un grand succès et lui furent très-chèrement payées. On ne sait rien d'ailleurs de la vie de Gérard Dov, qui se termina à Leyde en 1680. — Ce n'est pas un de ses moindres titres de gloire d'avoir eu pour élèves François Mieris, Gabriel Metzu et Schalken.

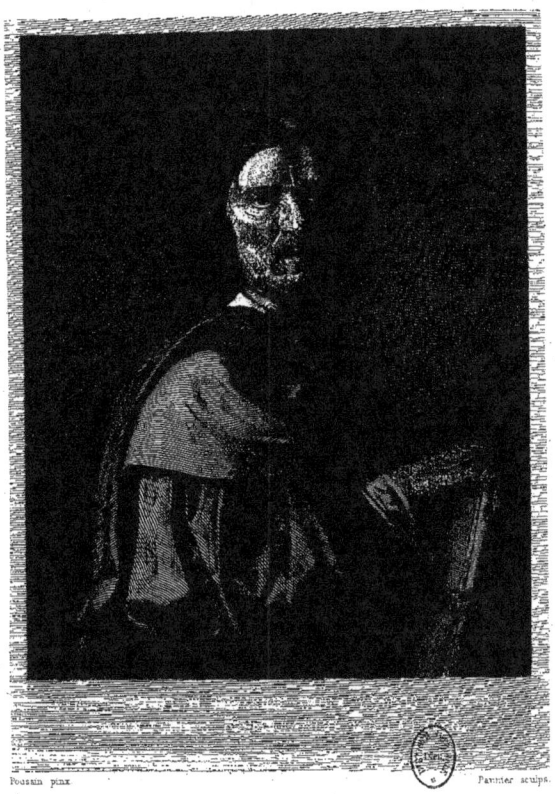

Poussin pinx. Pavinier sculps.

NICOLAS POUSSIN

Imp. Ch. Chardon ainé — Paris

LE POUSSIN

PEINTRE

1594—1665

« Je n'ai rien négligé. » Cette réponse du Poussin à un artiste qui lui demandait par quel moyen il était arrivé à un tel degré de perfection dans son art, résume bien la vie du grand peintre français. Elle commence par la double lutte de la vocation contre la prudence paternelle et contre les nécessités de la vie ; elle se poursuit jusqu'à la dernière heure, par le noble effort de la pensée créatrice.

La province à qui nous devons Corneille donna le jour, en 1594, à cet autre représentant de la grande époque du génie français. Nicolas Poussin, né aux Andelys, fut d'abord placé par son père, gentilhomme ruiné dans les guerres civiles, chez un maître de latin. Il mit une telle persistance à crayonner ses livres d'étude, qu'on essaya d'utiliser les dispositions de ce barbouilleur incorrigible, en le faisant entrer dans l'atelier d'un peintre alors établi aux Andelys, Quentin Varin. C'est l'élève qui a sauvé de l'oubli le nom du maître. A dix-huit ans, Le Poussin, tourmenté du besoin d'aller chercher d'autres leçons, partit pour Paris, peignant sur sa route des enseignes et des trumeaux pour payer son écot. Le portraitiste Ferdinand Elle et le peintre L'Allemant, de Nancy, le reçurent successivement dans leur atelier ; mais ce n'est pas chez eux, suivant l'expression de son historien italien Bellori, qu'il suça le lait et la vie de l'art. Les gravures de Marc Antoine, d'après Raphaël, qu'il put voir et étudier dans la collection du mathématicien Courtois, lui ouvrirent la voie dans laquelle il devait

marcher sans s'arrêter. Dès lors l'Italie est le but de toutes ses aspirations ; mais douze années d'épreuves le séparaient encore de cette terre promise, douze années pendant lesquelles il fut sans cesse aux prises avec la misère et la maladie, tristes compagnes qu'il devait encore retrouver à Rome dans les premières années de son séjour. La lutte contre les difficultés de la vie, en trempant son caractère, ne nuisit pas au développement de son génie ; il le reconnaissait lui-même, lorsqu'il disait à un artiste : « Il ne vous manque, pour devenir un bon peintre, qu'un peu de pauvreté. » La pauvreté ne fit pas défaut à l'apprentissage de Poussin. Ayant trouvé asile à Paris chez un jeune gentilhomme poitevin, il suivit son protecteur dans sa province, quand celui-ci quitta la cour ; il était entendu que l'artiste décorerait de ses peintures le château de la famille dont il allait être l'hôte ; mais la mère du jeune homme, qui dirigeait la maison, n'aimait pas les bouches inutiles ; il n'y avait place au château que pour un domestique. L'artiste repartit donc avec ses pinceaux. La route fut longue et pénible. Les privations se joignant aux souffrances morales, Le Poussin tomba gravement malade à son arrivée à Paris. C'est pendant les nuits où la douleur veille que le foyer paternel reprend toutes ses séductions ; dès qu'il fut en état de supporter le voyage, Le Poussin reprit donc le chemin des Andelys. Il y demeura un an. En 1620, nous le retrouvons à Paris ou plutôt sur le chemin de l'Italie. Cette fois, il parvint jusqu'à Florence ; deux ans plus tard, il repartit de nouveau, mais ne réussit pas à dépasser Lyon. Arrivé dans cette ville, il ne lui restait de ses économies qu'un écu pour gagner Rome. Il revint donc encore une fois à Paris, où il trouva asile au collège de Laon ; il eut le bonheur d'y rencontrer Philippe de Champaigne avec lequel il se lia d'étroite amitié. Ces deux peintres, ces deux penseurs, étaient faits pour s'entendre.

Six tableaux, exécutés à la détrempe, dans l'espace d'une semaine, pour les jésuites, à l'occasion de la fête de leur patron, attirèrent l'attention sur le talent du Poussin et lui acquirent l'amitié du cavalier Marin. Singulière rencontre entre l'auteur du poëme d'*Adonis* et le peintre des *Sacrements!* Ce fut cependant une bonne fortune pour Le Poussin, dont la puissante originalité s'est montrée à l'épreuve de bien d'autres entraînements. Il dut au cavalier Marin son initiation à l'antiquité, aux poétiques fictions de la fable, il lui dut enfin la protection qui lui ouvrit le chemin de Rome.

Il y arrive à trente ans, en 1624 ; tout aussitôt la mort lui enleva son protecteur ; mais rien ne devait arrêter l'ardeur dont la vue des chefs-d'œuvre de l'art remplissait le peintre des Andelys. Associant sa pauvreté à celle du sculpteur flamand François Duquesnoy et de l'Algarde, il modela les plus belles statues an-

tiques de Rome et vécut de la vente de ses reproductions. L'étude de l'anatomie, de la géométrie, de la persperctive, se combinaient avec cette préparation qui a laissé de si profondes traces dans ses compositions. Dès lors aussi les monts dorés de la Sabine, les longues files d'aqueducs en ruines qui coupent la Campagne de Rome et en font ressortir la mélancolie et la grandeur, frappèrent son imagination et partagèrent ses prédilections avec les monuments de l'art antique. Encore obscur, il détermina une réaction en faveur du Dominiquin, dont l'école du Guide, alors en vogue, avait réussi à déconsidérer la manière grave et correcte ; c'est un témoignage de la direction que va prendre le génie du Poussin et de l'influence qu'il devait excercer sur ses contemporains. Mais cette longue période d'études persévérantes et de patiente préparation touche à son terme ; les deux tableaux de la *Mort de Germanicus* et de la *Prise de Jérusalem par Titus*, exécutés pour le cardinal Barberini, fondent la réputation du peintre français en Italie. Peu de temps après, il s'établit dans cette modeste maison du Monte Pincio où il a vécu, où il est mort en face du plus poétique aspect du paysage de Rome. Avant de s'y fixer il avait épousé, en 1629, Anne-Marie Dughet, qui ne lui apportait guère en dot que son dévonement. Elle était fille de Dughet, Parisien, fixé à Rome, qui avait recueilli le peintre pendant une grave maladie : comme Le Poussin n'eut pas d'enfants, il adopta les deux frères de sa femme qui se formèrent à son école ; l'un d'eux, le Guaspre Poussin, est le célèbre paysagiste qui a pris tout à la fois son nom et sa manière, l'autre est Jean Dughet, le graveur.

La Peste d'Azot et la première suite des *Sacrements*, exécutée pour le commandeur del Pozzo, marquent cette période de la carrière du peintre. Tandis que la gloire de son nom se répandait dans toute l'Europe, il ne songeait qu'à poursuivre sa vie de travail et de méditation. Des excursions solitaires sur les bords du Tibre et dans les vignes peuplées de statues antiques, des entretiens sur l'art, avec Claude Lorrain et Salvator Rosa, établis dans le voisinage, l'arrivée à Rome, en 1624, de Jacques Stella, avec lequel Le Poussin se lia et demeura plus tard en correspondance, l'histoire ne relève pas d'autres événements dans les années qui précédèrent son départ pour la France.

Il ne fallut rien moins que la volonté du cardinal de Richelieu pour l'arracher à cette chère retraite du Pincio. Le surintendant des bâtiments, De Noyers, ayant signalé au grand ministre le peintre qui faisait tant d'honneur au nom français à Rome, une première invitation pour se rendre à la cour de Louis XIII fut adressée au Poussin en 1639. Une seconde invitation, accompagnée d'une lettre autographe du roi, ne réussit pas mieux que la première à triompher de sa résistance ;

mais il céda enfin, quand M. de Chantelou, maître d'hôtel du roi, vint le chercher lui-même.

Le Poussin partit avec Jean Dughet et arriva à Paris vers la fin de 1640. Un accueil magnifique l'y attendait; un logement lui avait été assigné dans le jardin même des Tuileries ; le brevet de premier peintre ordinaire du roi lui fut concédé dès 1641, avec la direction des travaux d'ornementation de la grande galerie du Louvre. Il accomplit pendant son court séjour en France d'immenses travaux, parmi lesquels le *Miracle de saint François Xavier* et le *Triomphe de la vérité;* mais son goût pour les *choses bien ordonnées* ne pouvait s'accommoder des intrigues qui s'agitaient autour de lui. Sous d'honnêtes prétextes, il prit congé et céda les honneurs et les bénéfices de ses charges à Lemercier, à Vouet, et à ce personnage comique affublé d'un titre de baron, Feuquières, qui a peint d'assez bons paysages, l'épée au côté.

La place du Poussin était dans sa petite maison du Pincio où sa pensée pouvait en sécurité se livrer au culte silencieux de l'art. A partir du jour où il y rentra, en 1643, et retrouva sa fidèle compagne, rien ne troubla plus le cours de sa vie contemplative. Il ne reste à noter que l'histoire de ses inspirations. Ses mœurs sévères, son désintéressement absolu ne laissaient en effet que peu de prise à la fortune. On trouve le témoignage de ce renoncement dans la suite de ses lettres à Chantelou et à Félibien : « Je n'ai pas envie de m'incommoder, dit-il, pour des biens dont je ne jouirai que le peu de temps qui me reste à vivre ; nous n'avons rien à propre, mais tout à louage. »

Il ne peut cependant échapper aux soucis que lui cause l'impatience de ses amis et protecteurs « qui croient qu'il peut, en sifflant, faire un tableau en vingt-quatre heures, comme les peintres de Paris. » Il lui est impossible de concilier les implacables jalousies de ces amateurs : c'est Del Pozzo qui dévore, d'un œil d'envie, la seconde suite des *Sacrements* exécutée, de 1636 à 1648, pour Chantelou, dans des données différentes de la sienne ; c'est Chantelou qui, non content de réunir, dans sa galerie, les *Sacrements*, le *Testament d'Eudamidas*, et le portrait du peintre lui-même, reproche en termes amers au Poussin les envois qu'il fait au banquier Pointel ; il est vrai que la *Rebecca* et le *Polyphème* étaient du nombre ; c'est Scarron qui veut aussi avoir sa toile du maître. Les instances de l'auteur du *Virgile travesti* furent si persévérantes et si bien appuyées qu'il fallut y céder ; mais c'est avec intention que Le Poussin envoya à ce contempteur de tout ce qu'il admirait, à ce nouvel *Erostrate*, comme il l'appelle dans ses lettres, une de ses plus sévères et de ses plus nobles conceptions, le *Ravissement de saint Paul*.

Nous arrivons aux dernières années de la vie du Poussin; des enfants ne s'agitent malheureusement pas autour de lui, ses amis sont morts ou absents; la méditation des sujets héroïques qu'il traduit sur la toile remplit seule sa pensée. Cependant l'âge s'avance, sa main s'appesantit, il ne traite plus que le paysage, mais son âme passe tout entière dans les scènes qu'il représente. Le célèbre tableau du *Déluge* est de l'année même de sa mort. Le sujet et le sentiment dans lequel il est traité répondent bien à la tristesse du peintre.

« C'est le moment solennel où la race humaine va disparaître. Peu de détails; quelques cadavres flottent sur l'abîme; une lune sinistre se montre à peine; encore quelques instants et le genre humain ne sera plus; la dernière mère tend inutilement son dernier enfant au père qui ne peut pas le recueillir, et le serpent qui a perdu l'homme s'élance triomphant. » M. Cousin oublie, dans cette saisissante description, l'arche qui apparaît dans le fond du tableau et vers laquelle Poussin tournait son regard.

Il ne peut plus peindre, il est obligé d'abandonner le pinceau; la mort le gagne. *Déjà j'y touche du corps*, écrit-il à Félibien d'une main mal assurée. Sa fidèle compagne s'éteint dans ses bras après une longue agonie de neuf mois. Mais rien ne trouble la sérénité et l'espérance du sage, il descend gravement dans la tombe, comme il a vécu, le 19 novembre 1665, âgé de 71 ans et 5 mois.

Le simple récit de la vie de Poussin fait pressentir dans le peintre un philosophe; c'est véritablement le peintre de la pensée. Ses tableaux, avec lesquels sa vie se confond, pour ainsi dire, parlent et enseignent. Il l'a dit lui-même, si la peinture est une imitation faite avec lignes et couleurs, sa fin est la *Délectation*. Il peint non pour peindre, mais pour exprimer une pensée et délecter l'âme. Voulons-nous pénétrer dans le secret de son art, écoutons-le encore : « Il faut la disposition; puis viennent l'ornement, le décor, la beauté, la grâce, la vivacité, le costume, la vraisemblance et le *Jugement partout*. C'est le rameau d'or de Virgile que nul ne peut trouver ni cueillir, s'il n'est conduit par le destin. »

En écrivant ces lignes, Poussin s'est défini lui-même. Toutes ces parties de l'art, subordonnées au jugement, il les possède, et nous les retrouvons dans chacune de ses toiles.

Le Louvre ne possède malheureusement ni le *Germanicus*, ni le *Testament d'Eudamidas*, ni les *Sacrements*. Les trente-trois tableaux qui s'y trouvent réunis permettent néanmoins d'embrasser dans son ensemble l'œuvre du Poussin, infinie dans sa variété, constante dans sa méthode. L'histoire profane ou sacrée, la religion, la fable, l'allégorie, la fiction poétique, le paysage, ont exercé son imagination. Aucun de ces tableaux ne frappe et n'enlève l'admiration au premier

abord, c'est par réflexion qu'il faut pénétrer dans ces œuvres si bien ordonnées. Le peintre a du reste rendu la tâche facile, parce qu'il a rarement dépassé les proportions de la demi-nature. Par système, il a voulu qu'on pût saisir son sujet d'un coup-d'œil. Il a fait de grandes peintures sur de petites toiles. Tout, depuis la dimension du cadre jusqu'au travail du pinceau, concourt à un effet définitif, à l'impression unique qui doit rester dans l'âme du spectateur. Par la science historique, il ménage la vraisemblance dans la disposition des lieux, les costumes et tous les accessoires; par la science du dessin, il pose et groupe ses personnages dans une claire ordonnance; par la connaissance du cœur humain, il pénètre dans les profondeurs de la nature et donne à chaque tête ces expressions appropriées qu'un moraliste seul a pu trouver. Préoccupé de l'harmonie générale, qui est une des lois de l'unité, il y sacrifie l'éclat de la couleur et les accessoires qui pourraient distraire le spectateur; c'est volontairement qu'il renonce aux effets dont l'étude du Titien lui avait livré le secret. Mais ses toiles, bien que ternies par le temps, bien qu'elles aient poussé au rouge par suite d'un défaut dans la préparation, sont loin de manquer du charme de la couleur qui résulte des rapports et de l'harmonie générale des tons, harmonie qu'il voulait également établir avec le sujet qu'il traitait. C'est ce qu'il appelle le *mode*, répondant au sentiment dont le peintre est pénétré et à l'impression qu'il aspire à laisser dans l'âme du spectateur.

On a reproché au Poussin la noblesse de ses personnages, toujours drapés comme des antiques dans leurs toges, le caractère héroïque de ses paysages emphatiques dans leur perpétuelle grandeur; on lui reproche d'avoir, à force de jugement et d'art, trop fait parler la nature et d'avoir méconnu ses beautés spontanées. Pour répondre aux détracteurs du génie du Poussin, il faut les conduire devant ce tableau à quatre personnages où il nous montre des bergers jouissant du bonheur de vivre dans l'Arcadie, arrêtés tout à coup par une tombe dont l'habitant, qui n'est plus que poussière, les prévient que lui aussi il a vécu dans l'Arcadie. *Et in Arcadiâ ego.*

La poésie n'est donc pas incompatible avec le bon sens. C'est parce qu'il a concilié le jugement et l'imagination que Poussin a fondé cette grande école spiritualiste d'où sont sortis tous les peintres qui ont honoré la France. Pour perpétuer ses enseignements et sa tradition, Le Brun fonda, d'après les ordres de Louis XIV, dans l'année qui suivit la mort du Poussin, l'école de Rome. Le noble visage du maître, gravé sur la médaille qui ouvre à nos jeunes peintres la voie de l'Italie, leur rappelle que c'est en marchant sur ses traces qu'ils produiront des œuvres durables.

Poussin, dans toute sa laborieuse carrière, n'a fait que deux portraits. L'un d'eux est le sien, qu'on voit au Louvre. Cette mâle et noble figure, aux traits accentués, au regard plein de sérénité, ne trompe pas sur la gravité du personnage à qui elle appartient. L'original du Louvre avait été peint pour M. de Chantelou, en 1650 ; le peintre le reproduisit, avec un changement dans la disposition, pour Pointel, et une troisième fois pour un autre de ses amis. C'est d'après une de ces reproductions que la gravure de cette collection a été exécutée.

Le Poussin n'a jamais ouvert d'école. Il se dérobait même antant qu'il le pouvait à l'empressement des peintres, ses contemporains, qui désiraient profiter de ses conseils. Il n'eut véritablement pour élèves que les deux Dughet. Il reçut néanmoins dans son intimité Lebrun, René Le Tellier, allié à sa famille, Jean-Baptiste de Champaigne, le neveu de son ami, Jacques, puis Antoine Stella, P. Mignard, Ch. Errard, Séb. Bourdon, Jean Nocret, Jean Lemaire, et probablement aussi J. Boulogne. L'influence qu'il exerça sur tous ces peintres se reconnaît facilement, principalement dans les œuvres de Lebrun, de Bourdon et de Mignard.

PHILIPPE DE CHAMPAIGNE

PEINTRE

1602—1674

Le musée du Louvre a relégué au-dessus d'une porte, dans une place difficilement accessible aux regards, le tableau de Philippe de Champaigne, représentant la *Neuvaine de la mère Agnes*. L'inscription latine que nous traduisons, placée au coin supérieur de la toile, à gauche, explique le sujet :

« Au Christ unique, médecin des âmes et des corps. » — Sœur Catherine-Suzanne de Champaigne, après quatorze mois d'une fièvre dont l'opiniâtreté et les symptômes graves excitaient les alarmes des médecins, paralysée de près de la moitié du corps, la nature commençant déjà à s'affaisser, les médecins reconnaissant leur impuissance, joint ses prières à celles de la mère Catherine Agnes, et ayant à l'instant recouvré la santé, s'offre de nouveau à Dieu.

« Philippe de Champaigne a consacré cette image en témoignage d'un si grand miracle et de sa joie, en l'année 1662. »

Dans une mansarde, garnie seulement de chaises grossières, on voit la mère Agnes à genoux, les mains jointes ; la malade est assise, les pieds étendus sur un tabouret ; les deux religieuses sont dans le costume blanc de l'ordre avec la croix rouge sur la poitrine et portent sur la tête un voile noir qui retombe en arrière. Le fond est uni et légèrement teinté, la scène est éclairée par un rayon d'en haut qui tombe sur les deux têtes ; le ciel a souri ; il donne à l'une la confiance et la ferveur, à l'autre l'espérance et l'attendrissement ; le miracle va se faire, nous n'en lisons encore que le pressentiment sur ce visage contrit et cette chair mortifiée. Veut-on savoir ce que nous entendons par le sublime ? Le voilà !

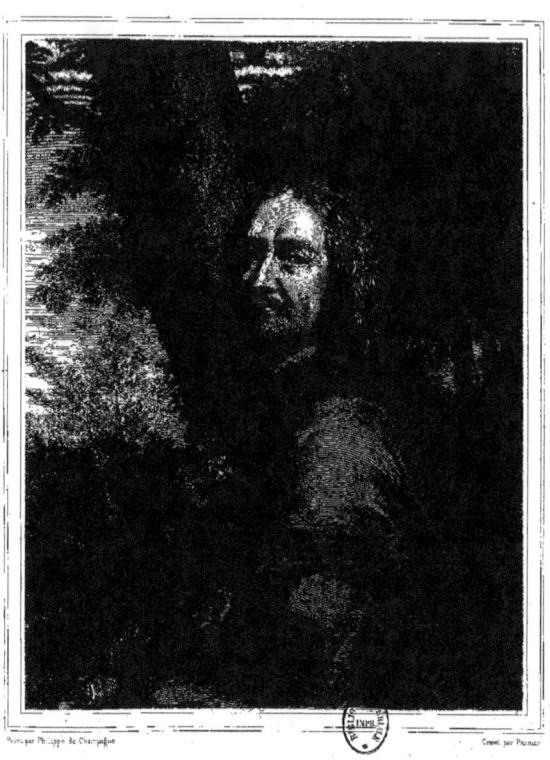

PHILIPPE DE CHAMPAGNE.

Ce pinceau calme, sobre, sévère, profond, est bien en harmonie avec le sujet. L'auteur était pénétré d'une pensée familière à messieurs de Port Royal, que la peinture n'a *pas besoin des choses qui attachent trop les sens pour transporter les cœurs dans les plaies de Jésus-Christ*. On est saisi de respect devant cet *ex voto* qu'un élan de reconnaissance paternelle a inspiré; l'œuvre d'art est un acte de foi. C'est presque une profanation d'avoir placé un pareil tableau dans un musée, précisément entre les chairs palpitantes de Rubens et une viande crue de Rembrandt. Malheureusement, il ne reste plus de sanctuaire qui puisse revendiquer, à titre d'héritage, ce pieux souvenir de Port-Royal.

Nous empruntons à Félibien, qui était aussi un ami de Port-Royal, les principaux détails de la vie du peintre : « Philippe, homme sage et vertueux, avoit un air vénérable qui le faisoit considérer parmi les autres peintres. Il naquit à Bruxelles, le 26 mai 1662, de parents d'une fortune médiocre. »

Sa famille était originaire de Reims ; de là le nom de *Champaigne* qu'il a toujours signé sur ses tableaux en gardant exactement l'orthographe du nom de la province, comme on l'écrivait en ce temps là. « Philippe fit paroître dès son bas-âge une forte inclination à la peinture, s'appliquant plutôt à dessiner quelque figure qu'à former des lettres. Bernard Van-Orlay avoit une fille, parente de Philippe; comme il alloit souvent la voir, elle l'entretenoit des ouvrages que son père faisoit, ce qui développoit encore l'inclination que ce jeune enfant avoit déjà pour la peinture, en sorte qu'à l'âge de huit à neuf ans, il ne faisoit presqu'autre chose que copier tout ce qu'il pouvoit rencontrer d'estampes et de tableaux. Lorsqu'il eut douze ans, son père, qui avoit toujours eu de la répugnance à le voir engagé dans une profession où peu de personnes réussissent, ne pouvant plus résister à la forte passion qu'il faisoit paroître, le mit avec un peintre de Bruxelles nommé Jean Bouillon. Il y demeura quatre ans, après lesquels il entra chez un certain Michel de Bourdeaux qui étoit en réputation de bien travailler en petit. Fouquière, qui fréquentoit souvent au logis de Bourdeaux, voyant l'inclination de ce jeune homme, lui offrit de lui prêter des dessins. Il ne manqua pas de profiter de l'occasion, car Fouquière étoit de tous les peintres celui qui dessinoit le mieux les paysages..... Il travailla un an entier sous Fouquière, et se forma si bien dans sa manière, que ce maître faisoit assez souvent passer pour être de lui les tableaux de son élève... A la fin de l'année son père voulut le mettre à Anvers auprès de Rubens, et pour cela payer une bonne pension; mais Philippe, pour épargner la bourse de son père et satisfaire au désir qu'il avoit d'aller on Italie, le pria de trouver bon qu'il fît ce voyage. Il partit de Bruxelles en 1621, âgé pour lors de dix-neuf ans, et vint à Paris.

« D'abord il demeura chez un maître peintre qui l'employoit à faire des portraits après nature, n'en pouvant faire lui-même. Lassé de ce travail, il alla chez l'Allemant ; mais il le quittta bientôt, parce que l'Allemant se fachoit de ce qu'il s'arrêtoit trop exactement à observer les règles de la perspective, et qu'il se servoit du naturel, lorsqu'il exécutoit les légères exquisses qu'il lui donnoit pour faire des tableaux.

« Champaigne travailla alors en son particulier et fit le portrait du général Mansfeld (on ne sait ce qu'il est devenu). Il se logea dans le collége de Laon. Ce fut là qu'il commença à connaître Le Poussin, et celui-ci ayant témoigné à Champaigne qu'il désiroit avoir quelque tableau de sa main, il lui fit un paisage.

« Duchesne, qui conduisait alors les travaux de peinture qu'on faisoit à Luxembourg pour la reine Marie de Médicis, employa Champaigne à quelques petits ouvrages dans certains lambris des appartements. Comme Duchesne n'étoit pas un peintre fort abondant en pensées, ni habile à les exécuter, il se servit de Champaigne pour faire plusieurs tableaux dans les chambres de la reine. Le sieur Maugis, abbé de Saint-Ambroise, intendant de ses bâtiments, fut bien aise lorsqu'il vit la manière de peindre de Champaigne. Mais cette approbation ne plut pas à Duchesne, et Champaigne, qui eut peur qu'il ne conçut quelque jalousie contre lui, aima mieux se retirer.

« Etant sorti de Paris en 1627 pour retourner à Bruxelles, à peine fut-il arrivé que le sieur Maugis lui fit savoir la mort de Duchesne et le pressa si fort de retourner promptement en France pour entrer dans sa place et avoir l'entière conduite des peintres de Sa Majesté, qu'il fut de retour à Paris le 10 janvier 1628. Il commença aussitôt à travailler, et les soins et la diligence qu'il apporta à contenter cette princesse firent qu'elle eut la bonté de lui témoigner combien elle étoit satisfaite de lui. Il avoit son logement à Luxembourg avec 1200 livres de gages. La reine le fit travailler aux Carmélites du faubourg Saint-Jacques, et ce fut par son ordre qu'il peignit pour le cardinal de Richelieu, au bois de Vicomte, à Richelieu et en d'autres endroits. »

En 1628 continuation des travaux pour les Carmélites de la rue Saint-Jacques, parmi lesquels un célèbre raccourci du Christ ; en 1631 plusieurs tableaux pour les Carmélites de la rue Chapon ; en 1634 le tableau de la *cérémonie de l'Ordre du Saint-Esprit* et *le Vœu de Louis XIII*, aujourd'hui perdu ; en 1636 la *Nativité de la Vierge* et la *Présentation au Temple*, placées dans le chœur de Notre-Dame ; en 1640 le grand portrait du Cardinal ; en 1642 la décoration du dôme de la Sorbonne, etc. Nous n'essaierons pas de suivre Félibien dans l'énumération de la quantité prodigieuse de peintures qui furent exécutées par Cham-

paigne, pour les églises, le roi, le cardinal et de riches personnages. Le concours de ses élèves et l'assiduité extraordinaire dont il leur donnait l'exemple lui permettaient seuls de satisfaire aux commandes dont il était accablé. Dès quatre heures du matin il était à l'ouvrage, sans répit jusqu'au soir, et dans la soirée il se remettait à l'étude d'après le modèle vivant ou d'après l'antique.

Au milieu de tous ces travaux, Champaigne n'entreprit jamais rien sans avoir obtenu l'agrément de la reine-mère, et quand les malheurs fondirent sur sa protectrice, pendant qu'elle fuyait à Bruxelles et en Angleterre, il n'oublia pas qu'il était son peintre ordinaire et il sut revendiquer cette qualité en toute circonstance. — « Comme il ne voulut pas se résoudre, malgré les sollicitations et les offres du cardinal, à se rendre à Richelieu pour y achever l'ornementation de cette grande maison, le cardinal ne put s'empêcher de lui témoigner le ressentiment qu'il avait de son refus, lui disant un jour, avec indignation, qu'il voyoit bien qu'il ne vouloit pas être à lui parce qu'il étoit à la reine-mère. — La fermeté de Champaigne n'empêcha pas que, dans la suite, le cardinal n'en fît toujours autant d'état qu'auparavant. Il lui fit même dire une fois par Des Bournais, son premier valet de chambre, qu'il n'avoit qu'à lui demander librement ce qu'il voudroit pour l'avancement de sa fortune et des siens. Mais Champaigne répondit à cela, que si M. le cardinal pouvoit le rendre plus habile peintre qu'il n'étoit, ce seroit la seule chose qu'il auroit à demander à Son Éminence; mais que, comme cela n'étoit pas possible, il ne désiroit de lui que l'honneur de ses bonnes grâces. »

Nous ne sommes pas accoutumés à tant de reconnaissance et de désintéressement d'une part, à tant de bon goût et de magnanimité d'autre part. Mais ce n'est pas tout. On ne manqua pas de rapporter cette réponse au cardinal, qui eut encore plus d'estime pour Champaigne. Après que le cardinal lui eût ordonné de peindre la grande galerie de son palais à Paris, et pendant qu'il était occupé à faire les premiers tableaux des hommes illustres, Voüet trouva moyen, par le crédit de quelques personnes de qualité, d'en faire la moitié, sans que le cardinal en sût rien, et sans que Champaigne se mît en peine pour l'empêcher; il fit aussi, dans le même temps, le portrait du cardinal qui n'en fut pas satisfait. Et comme quelque temps après il voulut que Champaigne le peignît de son haut, et grand comme nature, il lui demanda quel sentiment il avait des ouvrages de Voüet. Champaigne lui en ayant parlé comme d'un habile homme et dit beaucoup de bien, le cardinal lui répartit qu'il ne devait pas faire plus d'état de Voüet que Voüet en faisait des autres peintres, « qu'il méprisoit tous également. »

« Après la fondation de l'Académie de peinture et de sculpture, en 1648, Champaigne fut élu un des recteurs. C'est dans cette charge qu'il a fait paroître une conduite et un désintéressement qui n'a guère eu d'exemple, faisant part des émoluments de sa charge à ceux qui en avoient besoin, et ne voulant les recevoir que pour faire du bien à d'autres. »

Ces traits font comprendre que le rapprochement dut être facile entre Champaigne et les hommes qui renoncèrent à tout, même à la gloire, pour s'ensevelir dans les solitudes de Port-Royal. Le peintre paraît avoir été mis en rapport avec les solitaires par son compatriote Jansénius, dont il a peint le portrait pendant le voyage que celui-ci fit en France de 1624 à 1626. Les circonstances ne tardèrent pas à resserrer ces premiers liens. Sur la fin de l'année 1628 Champaigne avait épousé la fille de Duchesne. Cette union, après lui avoir donné de trop courtes années de bonheur, lui ménageait de cruelles épreuves. En 1638, il perdit sa femme; peu d'années après, son fils succomba aux suites d'une chute. De ses deux filles, qu'il avait mises en pension au haut du faubourg Saint-Jacques, tout contre les jardins du Luxembourg, chez les dames de Port-Royal, l'une mourut, l'autre voulut entrer en religion et c'est elle qui fut miraculeusement rendue à la vie en 1643.

De semblables coups détachent une âme du monde, et l'on conçoit bien que Champaigne se soit précipité en Dieu, refuge de toutes ses espérances. Témoin du mouvement chrétien qui a arrêté la foi au XVIIe siècle sur les pentes du pélagianisme, il fut porté vers cette école qui ne s'agenouillait que devant Dieu. Le peintre n'a pas inutilement fréquenté les Le Maître, les Arnauld, les Saint-Cyran, et ces femmes héroïques associées à leurs épreuves. Ils respirent, ils pensent dans les portraits qu'il nous en a laissés et qui sont reproduits dans la collection de Morin. L'âme même de Robert Arnauld d'Andilly apparaît sur les traits expressifs de la tête que nous possédons au Louvre. Voici encore, dans le même musée, le portrait d'un autre personnage qui semble aussi appartenir à Port-Royal; son maintien sérieux et grave annonce une conscience droite, et ses beaux traits inspirent d'abord le respect, ce n'est qu'un ami des solitaires cependant, mais l'ami le plus constamment fidèle, qui s'est associé à toutes leurs œuvres, à toutes leurs épreuves, c'est le peintre lui-même.

Les auteurs les plus autorisés affirment que Champaigne a eu l'intention de réunir autour du Christ, dans le tableau de la *Cène*, les plus illustres solitaires de Port-Royal; si toutefois on peut qualifier ainsi des hommes qui n'aspiraient qu'à l'obscurité. Le souvenir du visage caractérisé de Pascal est en tout cas incontestable dans les traits du disciple debout à l'extrémité droite de la

table. Il ne faut pas comparer les figures froidement juxta-posées dans ce tableau à la *Cène* pleine de mouvement de Léonard; Champaigne a cherché l'idéal uniquement dans l'ordre, la gravité, la sérénité. Comme les autres docteurs qui guident sa foi, il ne flatte pas la partie sensible de l'homme, il ne cherche qu'à la ramener à Dieu. Si l'inspiration religieuse ne lui fait jamais défaut, il manque dans la composition, dans la distribution de la lumière, des qualités nécessaires pour animer et remplir une toile de grande dimension. Toutefois l'*Apparition à saint Ambroise de saint Gervais et de saint Protais*, qu'on voit également au Louvre, donne à un haut degré le sentiment de l'isolement, du silence, du recueillement; l'expression des traits des principaux personnages imprime à cette scène un caractère particulier de grandeur.

Champaigne avait fait venir de Bruxelles son neveu, Jean Baptiste, qui devint à son école un peintre estimé, et qui l'a assisté dans ses derniers travaux. Obligé de quitter le Luxembourg en 1643, le maître avait d'abord essayé de s'établir dans le voisinage de ses amis, au faubourg Saint-Marcel; mais pendant les troubles de la Fronde, le passage fréquent des armées l'obligea à se retirer en ville, derrière le Petit Saint-Antoine, dans une maison qu'il ne quitta plus. La mort fut douce pour l'homme qui s'y était préparé par la vie que nous venons de raconter. « Ce même jour, 12 août 1674, mourut à Paris Philippe Champaigne, qui s'était acquis une grande réputation par son habileté dans la peinture, mais qui s'est rendu encore plus recommandable par sa piété. Il a toujours été fort attaché à ce monastère où il avait une fille religieuse, et dont il avait épousé les intérêts qu'il a soutenus en toute occasion, souvent même au préjudice des siens, et de sa propre tranquillité. Comme il avait beaucoup d'amour pour la justice et la vérité, pourvu qu'il satisfît à ce que l'une et l'autre demandaient de lui, il passait aisément sur tout le reste. Il a donné à notre maison plusieurs marques encore plus effectives de l'affection qu'il lui portait, en lui faisant présent de plusieurs tableaux de piété et lui léguant six mille livres d'aumônes. Il est enterré à Saint-Gervais, sa paroisse. »

Il ne nuira pas à la gloire de Philippe de Champaigne d'être inscrit en ces termes au nécrologe de Port-Royal, à côté des hommes qui, pour la défense de la foi, ont revendiqué les droits de la conscience et de la liberté humaine. Dans ses œuvres, comme dans celles du pieux Racine, on peut reconnaître que la voix, qui avait appelé dans le désert ces grands pénitents, *lui avait également parlé au cœur*.

Philippe de Champaigne étant né à Bruxelles a été quelquefois rangé dans l'École flamande. Nous ne pensons pas, quant à nous, qu'on puisse classer les

peintres en dépit de leur origine, de leur vie, de leurs œuvres, d'après le hasard qui a décidé du lieu de leur naissance; nous n'hésitons donc pas à compter ce maître parmi les plus illustres représentants de l'Ecole française.

Il ne serait pas juste de ne pas associer le nom de Philippe de Champaigne à celui du graveur Morin. Il a fidèlement rendu l'expression profonde, la douceur pénétrante, le dessin sévère de ses portraits; son burin fait même sentir le ton chaud de la peinture. Un grand nombre des originaux ont disparu, d'autres ont été recueillis par les familles qui ont hérité des grands noms de Port-Royal; sans Morin, il ne resterait qu'un souvenir de l'œuvre principale de Champaigne. M. Cousin a dit avec raison : Morin est le Champaigne de la gravure ; il ne grave pas, il peint. C'est lui qui représente à la postérité les hommes illustres de la première moitié du grand siècle : Henri IV, Louis XIII, de Thou, Bérulle, Saint-Cyran, Masillac, Richelieu, Mazarin jeune, et Retz, quand il n'était que coadjuteur.

LEBRUN ET MIGNARD

CHARLES LEBRUN

PEINTRE

1619—1690

Tandis que le génie du Poussin se trempe dans la lutte contre les difficultés de la vie, voici un peintre que la fortune vient prendre à son berceau pour le conduire, par une voie facile, non pas seulement jusqu'à la gloire, mais jusqu'à l'exercice du pouvoir souverain dans le domaine de l'art. Charles Lebrun était fils d'un sculpteur dont la famille était originaire d'Écosse et qui habitait la place Maubert à Paris. A peine l'enfant avait-il fait pressentir sa vocation par des dessins exécutés sur le plancher avec les charbons tirés du foyer, qu'il eut le bonheur d'attirer l'attention du chancelier Séguier. L'intelligente protection qui le prend, pour ainsi dire, au berceau, se continuera jusqu'à sa dernière heure par le patronage de Fouquet, de Mazarin, de Colbert et la faveur de Louis XIV. Il est vrai que l'enfant de onze ans était déjà en état d'entrer dans le célèbre atelier où Lesueur, Testelin, Séb. Bourdon, Mignard, Dufresnoy apprirent les premiers principes de la peinture. On cite un portrait de son aïeul et un tableau représentant *Hercule assommant les chevaux de Diomède* qu'il exécuta dès l'âge de 15 ans ; aussi l'historiographe de Piles le compare-t-il au figuier qui porte des fruits que les fleurs n'ont pas annoncés.

Les dispositions précoces de Lebrun furent singulièrement secondées par la main prévoyante qui pourvoyait à tous ses besoins et surveillait son éducation. Il quitta l'atelier de Vouet pour aller étudier à Fontainebleau les antiques et les peintures du Primatice, de maître Roux et de Fréminet. En revenant à Paris,

il fut admis dans la communauté de Saint-Luc, à laquelle il offrit, pour son tableau de réception, un *Saint-Jean précipité dans l'huile bouillante.*

Dans le choix seul des sujets, nous voyons déjà poindre les tendances naturelles de Lebrun vers l'action, vers l'énergie dans le mouvement et dans l'expression, mais il ne devait pas entrer en pleine possession de son talent avant d'avoir vu l'Italie et interrogé les œuvres des maîtres. C'est encore le chancelier Séguier qui lui en ouvrit le chemin ; il l'envoya à Rome en 1642 avec une pension de 6,000 livres. C'était le temps où le Poussin retournait dans sa retraite du Pincio pour ne plus la quitter; il rencontra à Lyon cet écolier privilégié. Ayant reconnu ses grandes facultés, il se l'attacha et ne cessa, pendant les six années de son séjour à Rome, de lui prodiguer ses conseils et ses leçons. Les enseignements du Poussin à Rome, devant les modèles antiques, les chefs-d'œuvre de Raphaël ou de Michel-Ange et ceux du maître lui-même, ce fut peut-être là la plus grande faveur que la fortune accorda à Lebrun. Il sut en profiter, et rien de ce que le jugement et la science peuvent ajouter au talent ne lui fit défaut. Il étudia surtout à fond l'antiquité, les mœurs, les habillements, les armes, les jeux, les spectacles, les mythes religieux ou poétiques de la Grèce et surtout de Rome ; aussi, quand il revint en France, avait-il la tête remplie des pompes païennes, il ne lui manquait que des triomphes à orner ; le demi-dieu ne se fit pas longtemps attendre.

Louis XIV était monté sur le trône, mais il ne régnait pas encore ; la reine-mère et Mazarin disputaient le pouvoir aux parlements et aux princes du sang. Les troubles de la Fronde et les vicissitudes de la guerre civile n'arrêtent toutefois pas la fortune de Lebrun. Par la faveur du chancelier Séguier, il obtient l'arrêt du Conseil qui fonde l'Académie de peinture et de sculpture sur le modèle de la communauté de Saint-Luc (1648-1649). Celle-ci avait le tort d'être placée sous l'influence de Mignard ; la nouvelle académie, également chargée d'enseigner aux jeunes gens à dessiner d'après nature, devait trop à son promoteur pour ne pas lui assigner le premier rang. C'est lui qui en fit l'ouverture comme recteur, et depuis il ne cessa de la diriger jusqu'à sa mort. Il provoqua également, en 1666, après la mort du Poussin, la fondation de l'école de Rome, qui devait continuer en quelque sorte les enseignements de ce grand peintre. Lebrun a eu ainsi la gloire d'attacher son nom à la première et à la suprême récompense accordée aux artistes qui honorent la France.

Depuis son retour d'Italie, il avait surtout traité des sujets religieux. Le *Crucifiement de saint André* pour l'église de Notre-Dame, le *Frappement du rocher* et le *Serpent d'airain* pour les pères de Picpus, furent accueillis avec la

plus grande faveur. Le succès l'égara sur la portée de son talent, et il se crut une vocation pour la peinture de dévotion. Son erreur était profonde. Il ne suffit pas d'un talent ample et abondant pour pénétrer dans les profondeurs de l'âme et exprimer ses sentiments intimes ; on peut revenir de Rome avec le secret du large dessin et des vifs contrastes des Carrache, sans en rapporter ce qui ne s'apprend pas, ce que le modeste Lesueur, confiné devant ses toiles, au fond des cloîtres, a trouvé tout naturellement, le trait qui émeut et transporte.

Lebrun fut mieux inspiré lorsque, chargé par le président Lambert de Thorigny d'orner, en concurrence avec Lesueur, son hôtel de l'Ile Saint-Louis, il choisit pour sujet de ses peintures *les Travaux d'Hercule*. Lesueur, également fidèle à son génie, représenta, en regard des scènes vigoureusement tracées par son émule, *l'histoire de l'Amour*, dans une série de pages pleines de distinction, de naturel et de suavité. Une mort prématurée enleva malheureusement, en 1655, ce grand artiste, dont Lebrun, comme peintre religieux, n'a pas approché, et qui, s'il eût vécu, aurait pu être l'émule de Raphaël lui-même.

Rien n'arrête le cours triomphal de la carrière de Lebrun. Le célèbre surintendant Fouquet, faisant un usage royal des revenus de la France, qu'il confond avec ses propres finances, confie à ce peintre les travaux de son château de Vaux-le-Vicomte, et lui accorde une pension de 12,000 livres, indépendamment du prix de ses tableaux. C'est encore Lebrun qui fut chargé des préparatifs de la fête dans laquelle le serviteur voulut éblouir le maître. Fête fatale! mais la foudre qui frappa l'imprudent Fouquet épargna l'artiste. Colbert succède à Fouquet et rend au roi le pinceau de Lebrun, comme une de ses prérogatives reconquises.

Le peintre est appelé à Fontainebleau et exécute, pour ainsi dire sous les yeux mêmes du roi, le grand tableau de la *Famille de Darius*. Louis XIV le venait voir tous les jours travailler pendant deux heures. On raconte qu'il lui ordonna, dans une de ses visites, de peindre sur-le-champ la tête de Parysatis, la plus jeune des figures de cette grande composition. Il le fit avec tant de succès, que le Bernin, qui ne l'aimait pas, selon le dire de Perrault, fut frappé de ce morceau et dit au roi qu'il fallait que Lebrun eût un fond inépuisable de belles pensées et de science pour faire, du premier coup, ce qui coûtait aux autres tant de temps et de réflexion. Il entreprit, vers la même époque, les quatre autres grands morceaux de l'histoire d'Alexandre : le *Passage du Granique*, la *bataille d'Arbelles*, l'*Entrée dans Babylone*, la *Défaite de Porus*. Le génie de Lebrun se trouve à l'aise sur ces pages héroïques. Ici, le mouvement et l'expression des plus violentes passions dans ces affreuses mêlées, où les hommes, les chevaux,

les éléphants, prennent également part au combat; là, la grandeur dans la sérénité du vainqueur, ou dans la fierté du vaincu qui demande à être traité en roi. Une étude approfondie de l'antiquité, complétée par des recherches qu'il fait exécuter sur le théâtre même des actions qu'il représente, lui permet de combiner la fidélité avec l'art dans ses habiles agencements. La vraisemblance historique est à peine altérée par l'aigle qui plane sur la tête du vainqueur d'Arbelles; le personnage est si grand, que l'emblème paraît à sa place.

Les historiens du temps disent que le peintre a mis autant de mouvement dans la représentation des batailles d'Alexandre que Quinte-Curce dans son récit: nous ajouterons qu'Edelinck ou les Audran, en les reproduisant, y ont mis autant de mouvement que Lebrun, et y ont apporté un sentiment plus vrai de la couleur. Le burin de ces éminents graveurs a donné aux grandes machines de Lebrun l'effet qui résulte de la combinaison harmonieuse des tons. C'est sans doute pour nous renvoyer aux gravures d'Audran et d'Edelinck qu'on a placé au nouveau Louvre ces magnifiques tableaux, absolument hors de vue, sous une calotte obscure.

La satisfaction et la reconnaissance du roi n'eurent pas de bornes, quand il se vit glorifié sous les traits d'Alexandre. Il s'attacha irrévocablement par ses bienfaits le peintre, auquel son orgueil allait bientôt demander des allégories plus directes et des adulations plus flagrantes. Le pensionnaire de Fouquet devint pensionnaire de Louis XIV, avec le titre de premier peintre du roi. Anobli, blasonné, il fut autorisé à détacher la première syllabe de son nom, et à placer le soleil et la fleur de lys dans ses armes. Le portrait du prince, enrichi de diamants, qu'il portait au col, était un témoignage tout particulier de la haute faveur dont il jouissait. Chargé de la garde des dessins et des tableaux du cabinet du roi, il fut logé aux Gobelins dont la direction lui fut confiée; enfin, Louis XIV, à l'instigation de Colbert, lui donna la haute main sur tous les travaux d'art qu'il ferait exécuter. Peintres, sculpteurs, décorateurs, graveurs, orfèvres, tapissiers, ébénistes, serruriers, ne travaillent que d'après ses dessins. Les premiers artistes, comme les plus modestes artisans, reçoivent ses inspirations, et, s'il reste un génie indépendant, il faut qu'il s'éloigne, comme Puget. L'art est véritablement placé en régie, et Lebrun en est le surintendant. Ses vastes facultés suffisaient à tout, aux œuvres durables, comme aux décorations éphémères des fêtes royales, aux grandes machines comme aux petites. C'était en un mot le régime du despotisme bienfaisant appliqué aux arts qui ne peuvent vivre que de liberté,—aux beaux-arts, — aux arts libéraux, — *artes ingenuæ*.— Leur nom même proteste contre cet asservissement.

La majestueuse et monotone mythologie, dans laquelle se confine l'effort des peintres et des sculpteurs pendant la seconde moitié du xvii° siècle, en fut la conséquence. Mais avant de tomber dans l'abus, le genre emphatique, personnifié dans Lebrun, a produit des œuvres d'une incontestable grandeur. La galerie d'Apollon au Louvre et le palais de Versailles sont des monuments qui marquent la plus belle période de l'histoire de l'art décoratif. Nous pouvons encore aujourd'hui admirer dans sa splendeur primitive la demeure de Louis XIV, grâce à la munificence du roi Louis-Philippe, qui l'a sauvée de la ruine et qui, après avoir restauré le palais, a eu la prévoyante et patriotique pensée de le garantir contre l'oubli, la dent du temps et de l'envie, en le consacrant à la gloire de la nation française. En parcourant ces galeries, ces jardins sans fin, l'imagination s'effraie à la pensée que, hormis le bâtiment qui est de Mansard et le dessin des jardins qui est de Le Nostre, tout est sorti du cerveau de Lebrun. On peut bien citer parmi les artistes employés aux travaux du Louvre ou de Versailles Girardon, Regnauldin, Balthasar et Gaspard de Marsy, Noël Coypel, Claude Audran, Claude Lefèvre, Joseph Vivien, Houasse, François Verdier, Jouvenet, Charles de Lafosse; mais ils n'ont été en quelque sorte que ses praticiens, consentant à travailler sur ses dessins. Les cariatides qui soutiennent les encadrements, les génies, les faunes, les termes, les titans, les muses qui se jouent dans la décoration, comme cette perpétuelle allégorie qui développe l'histoire de Louis XIV, depuis la paix des Pyrenées jusqu'à celle de Nimègue, dans une série de plafonds entourés de fleurs peintes ou de reliefs en bronze doré et de médaillons imitant les pierres précieuses, ces tapisseries vraies ou figurées qui combinent leurs effets, avec la peinture, toute cette ornementation, dans ses dispositions générales comme dans le détail, appartient à Lebrun; la galerie où Louis XIV recevait les ambassadeurs et le grand escalier sont tout entiers de sa main. Tant de richesses accumulées dans ces admirables vaisseaux n'accablent pas l'œuvre de l'artiste, la pensée noble qui l'anime en a pénétré toutes les parties et fait la grandeur de l'ensemble. Il finit, il est vrai, par épuiser son érudition mythologique, la fable ne lui fournit pas des ressources suffisantes pour renouveler sans cesse les allégories où le grand roi aime à se reconnaître. Les symboles sont épuisés, l'imagination de Lebrun est fatiguée, mais l'orgueil du maître n'est pas encore rassasié.

Louis XIV eut le mérite de rester fidèle jusqu'au bout au peintre qui avait tant fait pour sa gloire et sa vanité. On se lasse de tout en France, on se lassera de la domination de Louis XIV; on s'était depuis longtemps déjà lassé de celle de Lebrun, quand son protecteur immédiat, Colbert, mourut. L'avènement de

Louvois fut le signal de la réaction. Mignard avait pour lui toutes les femmes de la cour dont il avait fait les portraits ; il avait surtout pour lui le besoin bien naturel de l'affranchissement que tout le monde ressentait également parmi les artistes, comme dans le public. Le refroidissement se fit sentir ; le roi s'en aperçut, et il affecta de prodiguer à Lebrun ces témoignages qu'a enregistrés l'histoire. Il avait fait asseoir Molière à sa table, il quitta le conseil pour aller voir un tableau *de l'Élévation de la croix* que son peintre venait de terminer. Il retint Mademoiselle, qui affectait de passer négligemment devant cette toile et commanda son admiration ; il honora enfin Lebrun d'un de ces mots, qui seraient ridicules ailleurs que dans la bouche d'un monarque glorieux ; après avoir dit qu'on attendait toujours la mort d'un artiste pour rendre justice à son génie, il ajouta, en se tournant vers Lebrun : Cependant, Monsieur, ne vous pressez pas de mourir.

Le peintre auquel le roi adressait ce compliment précieux se distinguait par ses manières nobles : gentilhomme portant l'épée et la perruque, il faisait une belle figure à la cour et tenait une grosse maison. Les princes étrangers recherchaient ses ouvrages, le grand-duc de Toscane lui avait demandé son portrait pour le placer dans sa célèbre galerie; par deux fois il avait été élu prince de l'Académie de Saint-Luc à Rome ; mais, habitué à la domination et au patronage exclusif, il ne pouvait se résigner à partager avec Mignard la faveur de la cour. La protection de Louvois était d'ailleurs ouvertement acquise à ce redoutable rival. Lebrun ne survécut que cinq ans à Colbert; sa santé ne résista pas aux soucis que lui causait le déclin de sa fortune; il tomba dans une maladie de langueur à sa maison de Montmorency, d'où on le ramena à Paris, aux Gobelins, où il mourut sans postérité, en 1690, âgé de près de 71 ans. Il fut enterré dans l'église Saint-Nicolas-du-Chardonneret, où sa veuve lui fit construire un tombeau d'une grande magnificence, avec son buste de la main de Coysevox.

On a fait chèrement payer à la réputation de Lebrun les faveurs que la fortune lui a prodiguées de son vivant. Nous ne contesterons pas les critiques dirigées contre sa manière. Il n'est pas coloriste; il manque d'entente dans le rapprochement des couleurs; faute de reflets, l'air ne circule pas autour de ses figures ; elles sont généralement un peu courtes; leurs attitudes, leurs expressions tombent dans le banal; les draperies sont conventionnelles; enfin, nous l'avons dit, le sentiment intime lui échappe, quoi qu'on connaisse de lui une tête touchante, pleine d'émotion, celle de la femme du graveur Sylvestre, qu'il peignit, après la mort du modèle, sur un fond de marbre; il est vrai que le cœur du peintre était engagé. Mais ce serait

toutefois priver l'école française d'une de ses gloires que de méconnaître les belles facultés de Lebrun, sa riche imagination, secondée par une science profonde, et un talent d'une flexibilité admirable. Il avait, comme son protecteur, une soif immodérée de la gloire; mais, si la noblesse de Louis XIV et de Lebrun devient à la longue théâtrale et académique, elle procède du sentiment du beau et de la dignité humaine. Il n'a pas été donné à tout le monde de pécher par excès dans la grandeur.

Plusieurs des gravures exécutées d'après Lebrun sont des chefs-d'œuvre. Nous citerons, notamment, les *Batailles d'Alexandre*, par Audran; la *Famille de Darius*, par Edelinck; le portrait de *Pomponne*, par Nanteuil. Il faut encore nommer Daret, les Poilly, Michel Lasne, Van Schuppen, Masson, Sébastien Le Clerc, parmi les graveurs qui ont concouru à reproduire l'œuvre de Lebrun. Elle se compose de plus de quatre cents pièces, sans compter les reproductions de ses principaux tableaux dans l'ouvrage des Galeries historiques de Versailles.

Le portraitiste éminent Hyacinthe Rigaud, qui a succédé à Lebrun et à Mignard, comme peintre de la cour, comme recteur et directeur de l'Académie, qui fut lui-même ennobli en 1723, pour avoir eu l'honneur de peindre la maison royale jusqu'à la quatrième génération, avait parfaitement connu les deux artistes rivaux et fait à différentes reprises leurs portraits. Il les a réunis dans le tableau dont nous donnons ici la gravure.

PIERRE MIGNARD

PEINTRE

1610 — 1695

On lit dans la biographie de ce peintre : « Henri IV voyant un jour Pierre More avec ses six frères, tous officiers dans l'armée royale, et ayant remarqué qu'ils étaient bien faits et d'une figure agréable, dit : Ce ne sont pas là des Mores, mais des Mignards. Le nom de Mignard leur est depuis resté et est devenu celui de toute cette nombreuse famille. » On a contesté cette origine, parce que l'abbé de Monville a écrit la vie de Pierre Mignard sous la direction de sa fille, la belle comtesse de Feuquières. Mais quelle généalogie pourrait résister à une semblable objection? Cette explication est tout au moins appuyée sur la belle prestance et le bon air de Nicolas et de Pierre Mignard, les deux fils de Pierre More, qui ont joui tous deux d'une grande réputation, comme peintres, au xviie siècle. Toutefois, le plus jeune des deux frères, Pierre, né à Troyes, en 1610, a tellement dépassé son aîné, dans sa brillante carrière, qu'on ne connaît plus guère que lui aujourd'hui. Le père de ces deux enfants, qui trouvait sans doute que c'était assez d'un peintre dans la famille, essaya inutilement d'empêcher son second fils de suivre l'exemple du premier. Comme toujours, la vocation triompha. Pierre quitta l'officine du médecin chez lequel il avait d'abord été placé, pour aller apprendre les procédés de la peinture à Bourges chez un nommé Boucher; il revint plus tard à Troyes, où il reçut les directions d'un sculpteur nommé François Gentil; enfin, après un séjour de deux années à Fontainebleau, il entra dans l'atelier de Vouet, par lequel tous les artistes de

de cette époque ont passé. Le maître, frappé des dispositions de ce jeune homme, et pressentant l'avenir qui lui était réservé, conçut l'idée d'en faire son gendre; mais les avantages immédiats de cette alliance ne séduisirent pas Mignard, qui savait ce qui lui manquait et ce qu'il pourrait encore acquérir à meilleure école.

Il partit pour l'Italie et arriva à Rome en 1636. Il y retrouva Alphonse Dufresnoy qu'il avait déjà connu à l'atelier de Vouet. Une étroite intimité ne tarda pas à s'établir entre les deux artistes : « Ils n'avaient rien de secret ni de particulier l'un pour l'autre, dit Felibien, les biens de l'esprit comme ceux de la fortune leur étaient communs. » Dans le principe, ils ne partagèrent, il est vrai, que leur dénûment, ne retrouvant au logis que le pain et l'eau, mais la passion de l'art qui soutenait ces deux nobles esprits leur rendait légères les privations qu'ils endurèrent dans les premiers temps de leur séjour à Rome. Chose rare, cette amitié, née dans les épreuves partagées du début de leur carrière, résista à la fortune qui en favorisa si diversement la suite. Mignard s'est élevé à la plus haute position qu'un peintre pût atteindre; il s'est marié et a trouvé le bonheur dans son ménage; Dufresnoy, moitié poète, moitié peintre, n'a jamais obtenu de son vivant la réputation qu'il méritait dans les arts et surtout dans les lettres; il a vécu, sans famille, dans une condition médiocre, ajoutant l'exemple aux recommandations qu'il adresse à l'artiste :

Litibus et curis in cœlibe liberâ vitâ
Secessus procul a turbâ, strepituque remotos
Silvarum rurisque beata silentia quærit.

Mais l'amitié de Mignard et de Dufresnoy n'a jamais souffert de cette inégale répartition des biens de la vie, et la mort du dernier, qui survint en 1665, mit seule fin au commerce journalier des deux amis. Mignard a mis en pratique les sages préceptes, fruit de leurs méditations communes sur l'art; Dufresnoy les a consignés dans un poème didactique : *De arte graphica*, dont les érudits admirent l'élégante latinité et dont les conseils précis devraient être gravés dans la mémoire de tous les peintres.

Mignard, qui était homme de ressource, ne tarda pas à s'apercevoir du parti qu'il pourrait tirer de son talent pour le portrait. Il le traitait dès lors avec cette élégance qui flatte surtout le modèle et ses contemporains, mais à laquelle la postérité est moins sensible qu'à une touche magistrale. L'éloge que Le Poussin devait faire quelques années plus tard de son talent, en le désignant à Chantelou comme le plus capable, parmi les artistes présents à Rome, de faire un por-

trait, n'est pas sans restriction : « J'aurois déjà fait faire mon portrait pour vous l'envoyer, puisque vous le désirez, mais il me fâche de dépenser une dizaine de pistoles pour une tête de la façon de M. Mignard, qui est celui qui les fait le mieux, quoi qu'elles soient froides, fardées, sans force ni vigueur. » Les portraits des ambassadeurs de France, Hugues de Lionne, de Valençay, des cardinaux d'Este et de Médicis, de la célèbre Olympia, des papes Urbain VIII et Léon X marquent les progrès de sa carrière.

Un grand travail qui lui fut confié en 1644 par l'archevêque de Lyon, Louis Du Plessis, frère du cardinal, exerça la plus sensible influence sur le développement de son talent. L'archevêque l'ayant chargé de copier toutes les peintures du palais Farnèse, notre artiste se confina pendant huit mois dans la sala Farnèse, entouré des allégories qu'Annibal Carrache a tirées de sa brillante imagination, et qu'il a jetées sur ces murs avec tant de largeur et de hardiesse. Quand Mignard quitta le palais Farnèse, il avait définitivement dépouillé le vieil homme, il ne lui restait rien de la manière incorrecte et fruste de Vouet, il était désormais tout Romain, comme l'indique le surnom qui lui en est resté. Nous le verrons en effet s'inspirer tour à tour de chacun des maîtres dont l'étude lui avait permis de pénétrer les secrets; mais il ne fera à aucun d'eux de plus utiles emprunts qu'au peintre des fresques de la sala Farnèse. Les Italiens qui, dans un concours pour la décoration du maître autel de Saint-Charles de' Catenari, lui avaient témoigné qu'ils ne le considéraient pas encore comme un des leurs, en lui préférant Pierre de Cortone, finirent par adopter l'artiste qui s'était approprié avec tant de supériorité les procédés de la fresque. De nombreuses peintures murales exécutées par lui, dans les églises de Rome, rappellent le long séjour qu'il y a fait et l'estime dans laquelle on y tenait son talent.

Mais qui n'a pas vu les œuvres des Vénitiens ne sait pas tout le prestige que le peintre peut tirer de sa palette. Dufresnoy s'en avisa pour son ami. Appelé en France, en 1653, par des affaires, il avait pris le chemin des écoliers, ou plutôt des artistes, et, étant venu à Venise, il s'y oublia dix-huit mois; mais, sur ses instances, Mignard l'y avait rejoint. C'est là que ce dernier prit cet achèvement de l'art qui fit défaut à Lebrun, et que Molière célèbre dans son poème du Val-de-Grâce. Suivant le poète, le peintre de la coupole étale à nos yeux :

« L'union, les concerts et les tons des couleurs,
Contrastes, amitiés, ruptures et valeurs,
Qui font les grands effets, les fortes impostures,
L'achèvement de l'art et l'âme des figures. »

Les deux amis se séparèrent enfin, Dufresnoy rentra en France, Mignard retourna à Rome où il peignit le portrait d'Alexandre VII, nouvellement élu. En 1656, il épousa Anna Avolara, fille d'un architecte. Elle était fort belle et lui donna une fille plus belle encore. Mignard n'a pas cessé de s'inspirer de ces deux types; sa femme lui a servi de modèle pour les vierges remplies de grâce et de charmes, qu'il a exécutées dans la manière de Raphaël ; malheureusement elles ne sont que gracieuses, et elles ont été justement nommées les *Mignardes*. Il reproduisit plus tard les traits de sa fille, quand il voulut représenter dans ses fresques la beauté sous sa forme héroïque. C'est à propos de ces deux femmes que Lebrun s'écria un jour : « Cet homme est bien heureux de trouver dans sa maison des modèles plus beaux que les statues antiques. »

Mignard touchait enfin au but de son ambition. Après vingt-deux ans de résidence à Rome, la France, c'est-à-dire la cour, le réclama. Il partit en 1657, sur une lettre pressante de M. de Lionne, alors secrétaire d'État pour les affaires étrangères; mais étant tombé malade à Avignon, où il s'était arrêté chez son frère Nicolas, en grand renom dans cette partie de la France, il demeura près d'un an dans le Comtat. Ce retard ne nuisit toutefois ni à la carrière ni à la mémoire du peintre, puisqu'il dut à cette circonstance sa rencontre et sa liaison avec Molière.

Dès son arrivée à Paris, il eut le bonheur d'attacher son nom au plus grand travail de peinture qui existe en Europe. Il exécuta en moins d'un an l'immense fresque de la coupole du Val-de-Grâce. C'est une ascension de plus de deux cents figures qui s'élèvent en tournant, depuis le bas de la voûte, jusqu'au zénith où la Trinité plane dans un ciel resplendissant. La procession part de la terre avec Anne d'Autriche, présentée dans le paradis par sainte Anne et saint Louis, escortée des grands personnages de notre histoire. A ces figures fortement accusées succèdent les saints et les saintes de l'Ancien et du Nouveau Testament qui montent en pleine lumière. La Vierge, dont les draperies semblent éclairées par un feu intérieur, ménage la transition avec le groupe céleste. Cette œuvre gigantesque jouirait sans doute d'une grande popularité en France, si on la voyait dans une des églises de Rome ; à Paris elle est à peine connue, encore moins entretenue ; avant peu, si l'on n'arrête les dégradations, il n'en restera plus rien. Deux cents ans nous séparent cependant à peine du temps où elle excita une admiration universelle. Nous en trouvons le témoignage dans le poème que Molière composa sur la gloire du Val-de-Grâce et présenta en 1669 à la reine-mère. Ses éloges nous paraissent aujourd'hui exagérés ; il faut sans doute en rabattre, mais il est incontestable que Mignard a donné au Val-de-Grâce la

preuve d'un talent accompli et d'une prodigieuse habileté dans toutes les parties de l'art. Nous ne saurions trop recommander la lecture du poème de Molière qui, en s'étendant sur le génie de Mignard, écrit sans s'en douter, à la suite, il est vrai, de Dufresnoy, l'art poétique de la peinture. Quelques extraits ajoutés à ceux que nous avons déjà donnés au commencement de cet article, et dans la biographie de Michel-Ange, compléteront cette notice, au grand profit du lecteur.

Mignard revendiquait la gloire d'avoir le premier appliqué en France les procédés de la peinture à fresque, Molière a soin de nous le rappeler :

> « O Rome, qu'à tes soins nous sommes redevables
> De nous avoir rendu façonné de ta main,
> Ce grand homme, chez toi, devenu tout Romain,
> Dont le pinceau célèbre, avec magnificence,
> De ses riches travaux vient parer notre France,
> Et dans un noble lustre, y produire à nos yeux
> Cette belle peinture inconnue en ces lieux;
> La fresque, dont la grâce à l'autre préférée,
> Se conserve un éclat d'éternelle durée,
> Mais dont la promptitude et les brusques fiertés
> Veulent un grand génie à toucher ses beautés. »

Après avoir fait ressortir par un saisissant contraste les mérites divers de la peinture à l'huile et de la fresque, il pose successivement les règles de la composition, du dessin, du coloris qui sont les trois parties de l'art de la peinture. Les éloges que Molière prodigue à son ami retombent en critiques sur Lebrun. Nous avons déjà cité le passage relatif au coloris de Mignard, nous voulons encore rappeler les vers par lesquels le poète résume en quelque sorte, toujours au profit de son ami, l'art de draper, dans lequel Mignard excellait, il est vrai :

> « Il nous enseigne aussi les belles draperies,
> De grands plis bien jetés suffisamment nourries,
> Dont l'ornement aux yeux doit conserver le nud ;
> Mais qui pour le masquer soit un peu retenu,
> Qui ne s'y colle pas, mais en suive la grâce,
> Et, sans la serrer trop, la caresse et l'embrasse[1]. »

On sait que la couleur et les draperies étaient au contraire les parties faibles du talent de Lebrun.

[1] Voir Dufresnoy, *De arte graphica*, vers 195.

Le poème se termine par un appel direct à Colbert, protecteur exclusif de Lebrun :

> « Les grands hommes, Colbert, sont mauvais courtisans,
> Peu faits à s'acquitter des devoirs complaisants,
> A leurs réflexions, tout entiers ils se donnent
> Et ce n'est que par là qu'ils se perfectionnent.
> L'étude et la visite ont leurs talents à part,
> Qui se donne à la cour se dérobe à son art.
> Ils ne sauraient quitter les soins de leur métier,
> Pour aller chaque jour fatiguer ton portier,
> Ni partout, près de toi, par d'assidus hommages,
> Mendier des prôneurs les éclatants hommages. »

Voilà la situation des deux émules nettement accusée ; mais Mignard n'était pas si mauvais courtisan que Molière veut le faire croire. Sans quitter son pinceau, il sut se pousser par le portrait aussi bien et mieux qu'il aurait pu le faire par les plus obséquieuses assiduités. Tout le grand siècle a posé devant le chevalet de Mignard ; les grandes dames surtout accoururent dans l'atelier du peintre, dont les portraits savaient toucher les cœurs et qui abrégeait d'ailleurs les heures de séance par le charme d'une conversation pleine d'animation et de traits.

Parmi les réparties qu'on lui attribue, nous ne rappellerons que sa réponse à Louis XIV. Comme il le peignait pour la dixième fois : « Vous me trouvez vieilli, dit le monarque à l'artiste dont le regard attentif l'inquiétait. — Sire, répliqua l'artiste, je ne vois que quelques campagnes de plus inscrites sur votre visage.»

Tout en gagnant pour ainsi dire les abords de la place par les agréments de son pinceau et de son esprit, il savait au besoin défendre sa position et résister avec hauteur aux tentatives de transaction qui se produisaient sous toutes les formes. Tantôt il refuse avec Dufresnoy d'entrer dans l'Académie royale, présidée par Lebrun, pour garder le premier rang dans celle de Saint-Luc ; tantôt, pressentant une menace sous une insinuation de Perrault, il la relève fièrement par ces mots : « Le roi est le maître, et s'il m'ordonne de quitter le royaume, je suis prêt à partir ; mais sachez bien qu'avec ces cinq doigts, il n'y a pas de pays en Europe où je ne sois plus considéré et où je ne puisse faire une plus grande fortune qu'en France. »

Chaque jour il plongeait un nouveau trait dans le cœur de son rival. On sait comment il l'obligea un jour à l'admirer. Une *Madeleine* du Guide arrive à Paris ; elle fait grand bruit, un amateur achète le tableau pour 2,000 livres ; Mignard seul conteste l'authenticité et le mérite du tableau ; Lebrun soutient d'autant plus qu'il est du Guide, et de sa plus grande force. L'acquéreur met

les deux contradicteurs en présence, ils s'animent, un gros pari est sur le point de s'engager, quand Mignard déclare que le tableau est de lui et qu'il l'a peint sur une toile romaine représentant un cardinal ; prenant aussitôt un pinceau et de l'huile, il dégage la barette rouge sous les cheveux de la Madeleine.

Mignard menait de front les travaux les plus divers. Après avoir étalé aux yeux des fidèles la gloire du paradis dans la coupole du Val-de-Grâce, il fit briller toutes les pompes de l'Olympe dans les plafonds allégoriques des hôtels d'Herval, de Longueville et de l'Arsenal. Chargé par Monsieur de l'ornementation de sa galerie du palais de Saint-Cloud, il maintint l'art décoratif à la hauteur où Lebrun l'avait placé. Enfin il fut appelé à travailler lui-même à Versailles où il peignit, à côté de la grande galerie de son rival, le charmant plafond du petit appartement du Roi, chef-d'œuvre aujourd'hui détruit, mais dont il nous reste une admirable traduction dans la gravure d'Audran.

Il était temps que Lebrun mourût et cédât la place à son habile rival. Les charges et honneurs dont il avait été comblé ne restèrent pas longtemps sans destination ; ils passèrent tous, dans l'année même de sa mort, sur la tête de Mignard. Ce peintre, qui avait été anobli dès 1687, fut nommé dans la même année, 1690, premier peintre du Roi, directeur des manufactures, puis tout à la fois membre, professeur, recteur, directeur et chancelier de l'Académie royale.

Mignard travailla jusqu'à sa dernière heure sans rien perdre de son talent. On peut dire qu'il mourut tout entier dans la plénitude de ses facultés, et en parfaite préparation, le 6 mai 1695, à l'âge de 85 ans.

L'école française compte peu de maîtres aussi complets ; il n'a négligé aucune partie de l'art, il procède tout à la fois de Raphaël, d'Annibal Carrache et des Vénitiens; pour être un homme de génie, il ne lui a manqué que de procéder un peu plus de lui-même. Nous appliquerons à Mignard le jugement que son ami Dufresnoy a porté sur le Carrache, lorsqu'après l'énumération des maîtres qui honorent l'Italie, il ajoute :

« *Quos sedulus Annibal omnes*
In propriam mentem atque modum mirâ arte coegit. »

MANSART ET PERRAULT.

FRANÇOIS MANSART

ARCHITECTE

1598 — 1666

Deux architectes, l'oncle et le neveu, ont contribué à l'illustration du nom de Mansart. Le premier, François Mansart, dont nous donnons ici le portrait, peint par Philippe de Champaigne, naquit à Paris en l'année 1598. Son père, *charpentier* du roi, n'était pas, dit d'Argenville, en état de lui enseigner les vrais principes de l'art, et il le perdit de bonne heure; mais l'enfant avait un beau-frère, Germain Gautier, architecte du roi, qui se chargea de son éducation. Mansart avait été doué par la nature de rares dispositions, d'un goût exquis, d'un esprit juste et profond, d'une imagination noble et féconde. La pratique, qu'il joignit de bonne heure à l'étude et aux réflexions, lui acquit en peu de temps beaucoup d'habileté et de réputation.

Parmi les nombreux ouvrages dont il embellit Paris et les provinces, nous ne mentionnerons que les principaux. Ses premiers essais furent la restauration de l'hôtel de Toulouse, le portail de l'église des Feuillants, les châteaux de Berny, de Bâleroy, en Normandie, de Choisy-sur-Seine et de Petit-Bourg. En 1632, le commandeur de Sillery le choisit pour donner les dessins de l'église des Filles-Sainte-Marie, rue Saint-Antoine, et Gaston de France, duc d'Orléans, l'occupa, en 1635, à bâtir son château de Blois, dont, après trois années de travaux, les troubles de la Régence empêchèrent l'achèvement.

Chargé de la restauration de l'hôtel Carnavalet, Mansart y fit preuve d'un goût scrupuleux, qu'on pourrait proposer pour modèle à plus d'un architecte de notre époque. La reine, Anne d'Autriche, lui confia ensuite la construction de l'église du Val-de-Grâce; il avait édifié ce monument jusqu'à la grande corniche, lorsqu'on fit entendre à la reine que l'exécution du projet de Mansart nécessiterait des dépenses énormes. Le Muet fut chargé de le terminer dans des

proportions plus modestes, mais, plus tard, le plan qu'il avait conçu servit à son neveu pour le dôme des Invalides. Le château de Maison, près Saint-Germain, construit en 1657, pour le président de Longueil et demeuré à peu près intact jusqu'à nos jours, mit le sceau à la réputation de François Mansart.

Lorsque Colbert eut résolu de donner une façade au Louvre, il pensa d'abord à Mansart pour le charger de ce grand travail. Malheureusement le noble tourment de cet esprit fécond, toujours à la recherche du mieux, le desservit auprès du ministre. Colbert, embarrassé pour faire un choix parmi les nombreux dessins qu'il lui soumit, mit fin à ses perplexités en appelant d'Italie le chevalier Bernin, dont la gloire surfaite avait passé les monts. Mansart mourut sur ces entrefaites, au mois de septembre 1666, à l'âge de 69 ans, après avoir terminé le portail des Minimes de la place Royale.

C'est à cet éminent artiste que l'on doit l'invention de la *mansarde*, sorte de couverture qui permet, en brisant les toits, d'augmenter l'espace qu'ils renferment et d'y pratiquer des logements commodes.

Son neveu, Félix-Hardouin Mansart, né en 1645, hérita de sa réputation qu'il soutint par ses ouvrages. Il sut d'ailleurs, mieux que son oncle, se ménager les faveurs de la fortune. Les plus superbes édifices du règne de Louis XIV furent élevés sur ses dessins. Le palais de Versailles est son œuvre. Il en dirigea toutes les constructions pendant quarante ans. Cet immense palais, dont on ne saurait tout au moins contester l'aspect grandiose, a été, de notre temps, l'objet d'appréciations sévères. Leurs auteurs n'ont pas suffisamment tenu compte à l'architecte des exigences qu'il dut subir. M. Viollet-le-Duc rappelle avec raison que l'amour de la symétrie, qu'on appelait alors belle ordonnance, poussé jusqu'au fanatisme, était la manie du souverain. Pour lui complaire, Mansart fut obligé, quelquefois bien malgré lui, de rechercher avant tout une uniformité fastueuse. Ses imitateurs sont tombés dans le genre académique et théâtral, dont la lourdeur et la monotonie ont fini par étouffer les derniers vestiges d'originalité de notre architecture nationale.

On a exagéré les dépenses auxquelles Louis XIV se laissa entraîner pour la construction de ses diverses résidences. Un curieux mémoire, adressé à Mansart par un commis à la surintendance et publié, dans ces derniers temps, par M. Chéruel (nouvelle édition de Saint-Simon, t. XII), nous permet de rétablir les chiffres exacts des frais de construction des maisons royales. Nous y voyons notamment que les sommes consacrées, dans l'espace de trente années, au palais de Versailles et à ses dépendances, ne dépassèrent pas cent millions. Le château de Marly, autre œuvre de Mansart, tant critiqué par Saint-Simon et qui,

suivant lui, aurait coûté plus que Versailles, figure dans ces mêmes comptes pour moins de dix millions. Toutefois, un point sur lequel l'impitoyable duc paraît n'avoir rien avancé qui ne soit exact, c'est l'incommodité de ces vastes palais. Celui de Versailles manquait de dégagements et d'escaliers; le service y était très difficile. Nous savons par le journal de ses médecins Daguin et Fagon, ce que le roi lui-même avait à souffrir, dans ses superbes appartements, du froid et du chaud, suivant les saisons; plus d'une des fréquentes maladies de ce prince n'eut d'autre cause que l'imprévoyance de ses architectes.

Quant à Mansart, comblé d'honneurs et de richesses, nommé en 1693 chevalier de Saint-Michel, il conserva jusqu'au bout la faveur du maître. Les œuvres qui recommandent le plus hautement son nom, sont : la chapelle de Versailles, que la mort ne lui laissa pas le temps d'achever, et l'église des Invalides, qu'il construisit d'après les plans de son oncle pour le Val-de-Grâce. Il faut laisser M. Cousin décrire ce monument incomparable : « Considérez attentivement le dôme des Invalides, laissez-lui faire son impression sur votre esprit et sur votre âme, et vous arriverez aisément à y reconnaître une beauté particulière. Ce n'est point un monument gothique, ce n'est pas non plus un monument presque païen du XVIe siècle : il est moderne et encore chrétien, il est vaste avec mesure, élégant avec gravité. Contemplez au soleil couchant cette coupole réfléchissant les derniers feux du jour, s'élevant doucement vers le ciel sur une courbe légère et gracieuse; traversez cette imposante esplanade, entrez dans cette cour admirablement éclairée, malgré ses galeries couvertes, inclinez-vous sous le dôme de cette église : vous ne pourrez vous défendre d'une émotion à la fois religieuse et militaire, vous vous direz que c'est bien là l'asile de guerriers parvenus au soir de la vie et qui se préparent pour l'éternité. » Ce n'est pas un des moindres mérites de l'architecte moderne Visconti, d'avoir su, sans en altérer le caractère, ajouter à ce monument si complet, si harmonieux dans toutes ses parties, la crypte à ciel ouvert qui contient les cendres de l'empereur Napoléon. Jamais le gouvernement de la France parlementaire n'a montré plus de goût, sinon plus de prudence, que dans les honneurs désintéressés qu'il a rendus au grand homme de guerre.

Mansart mourut subitement à Marly, en 1708. Son corps, transporté à Paris, fut inhumé à l'église Saint-Paul, sa paroisse, où l'on voit son tombeau sculpté par Coyzevox.

CLAUDE PERRAULT

ARCHITECTE

1613—1688

Né à Paris en 1613, Perrault, dont le père était avocat au Parlement, consacra sa jeunesse à l'étude des sciences, et plus spécialement de la médecine et de l'anatomie. Il fut même reçu docteur de la Faculté ; Boileau lui en délivre le brevet dans ces vers célèbres :

> Ton oncle, dis-tu, l'assassin,
> M'a guéri d'une maladie :
> La preuve qu'il ne fut jamais mon médecin,
> C'est que je suis encore en vie.

Claude Perrault était non pas l'oncle, mais le propre frère de Charles Perrault, le contempteur des classiques, et l'épigramme que leur défenseur lui décoche en passant n'est qu'un trait égaré de la lutte qui agite le Parnasse.

Toujours est-il que Claude n'avait pas une vocation bien marquée pour la pratique de la médecine. Chargé par Colbert de faire une traduction de Vitruve, le docteur se sentit en traduisant ce livre appelé dans une voie nouvelle, et

> Laissant de Galien la science suspecte
> De méchant médecin devint bon architecte.

Suivant d'Argenville, il apprit l'architecture sans maître et sans avoir vu l'Italie.

Le roi ayant décidé, en 1666, la construction d'un Observatoire pour les travaux astronomiques, Perrault fut désigné pour en dresser le plan. Cet édifice,

d'une forme singulière, mais bien approprié à sa destination, lui valut l'honneur d'être appelé à concourir avec les premiers architectes de l'époque pour la façade du Louvre. Ses dessins enlevèrent tous les suffrages et firent le désespoir de ses rivaux. Parmi eux se trouvait le chevalier Bernin, réputé alors le plus beau génie de son siècle, qu'on avait fait venir à grands frais d'Italie, comme le seul capable de mener à bien l'œuvre projetée; il quitta brusquement Paris, plein de confusion et de dépit.

Personne ne contesta la beauté de la colonnade proposée par Perrault, mais on se rejeta sur l'impossibilité d'exécuter son plan. On prétendit qu'il ne pourrait établir les architraves de douze pieds de long et les plafonds carrés de même largeur qui couvrent les colonnes et les portiques. Pour convaincre les incrédules, l'architecte construisit un petit modèle avec autant de pierres qu'il devait en entrer dans l'ouvrage en grand. L'exécution de ce modèle, dans lequel Perrault avait eu soin de prévenir, au moyen de barres de fer, la poussée des architraves, mit fin aux discussions. Après deux siècles, nous admirons encore cette majestueuse réminiscence des modèles antiques, qui marque malheureusement le passage de l'originalité à l'imitation et les débuts du genre académique. L'œuvre de Perrault serait d'ailleurs encore intacte si ses colonnes, ébréchées par les balles, ne portaient les traces de nos dissensions civiles.

Après la conquête de la Flandre et de la Franche-Comté, le même artiste fut chargé d'élever, au bord de la grande rue Saint-Antoine, un arc de triomphe destiné à perpétuer le souvenir de cette glorieuse période du règne de Louis XIV. Le monument, commencé en 1670, ne fut construit en pierres que jusqu'à la naissance des colonnes; on se contenta d'élever provisoirement le reste en plâtre. Les princes qui ont beaucoup sacrifié à leur orgueil ont tort de compter sur leurs successeurs pour perpétuer le culte de leur nom. Un an après la mort de Louis XIV, le régent ordonna la démolition de l'arc de triomphe de la porte Saint-Antoine. Il nous reste du projet grandiose de Perrault une magnifique estampe gravée par Le Clerc.

Indépendamment de la traduction de Vitruve, Claude Perrault a laissé plusieurs ouvrages d'architecture, de mécanique et d'histoire naturelle, ornés de nombreux dessins, tous de sa main. Il mourut à Paris, en 1688, à l'âge de 75 ans, à la suite d'une maladie contractée en faisant une opération anatomique. L'Académie de Médecine s'empressa de placer son portrait dans la salle de ses séances. Celui que nous donnons ici a été peint par Philippe de Champaigne, sur la même toile que François Mansard, et fait partie du Musée du Louvre

ANDRÉ LE NOSTRE

ARCHITECTE

1613 — 1700

On n'apprécie plus guère aujourd'hui les parcs réguliers de Versailles, de Meudon, de Chantilly, de Saint-Cloud, des Tuileries, les lignes droites, les parterres dessinés d'après des figures géométriques, les plantations qui se rangent pour laisser passer le regard et prolonger la perspective, le terrain qui se nivelle pour faciliter la promenade, les eaux obéissantes recueillies dans des bassins ou projetées dans les airs pour ménager la fraîcheur et charmer les regards. Il est vrai que la grandeur et la majesté réfugiées dans les jardins contrasteraient singulièrement avec le style de nos palais modernes, les mœurs et les habitudes de leurs habitants. Que, par impossible, on suppose un moment la demeure de Louis XIV entourée d'un parc anglais. L'architecte a tenu à honneur de lutter de désordre avec la nature, il a poussé la confusion du paysage agreste jusque sur les marches et sous les péristiles du château. A l'ordre, au rhythme, à la musique de pierre, il a opposé la confusion, l'imprévu, l'accident, il a remplacé la planimétrie des allées rectilignes par les capricieux contours de ses vallonnements, les berceaux mariés aux portiques par les rochers en moellons et les ruines modernes, les jets d'eau par les cascades. Les artistes français du XVIIe siècle ont pensé, au contraire, qu'il convenait de continuer dans le paysage l'ordonnance de l'architecture, d'étendre et d'agrandir le spectacle qu'il offre aux yeux en soumettant la nature comme la pierre aux combinaisons de la pensée humaine. Ils ont préféré l'harmonie au contraste, et l'art à l'arti-

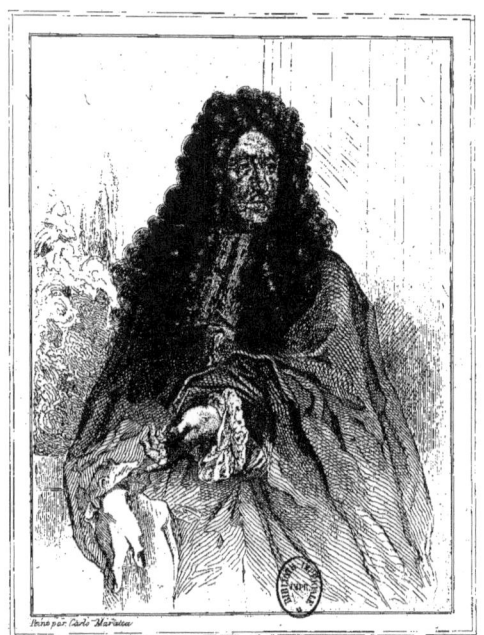

LENOSTRE

ficiel. Le chef de l'école est André Le Nostre, l'inventeur du genre classique des jardins français. Son nom est justement célèbre.

Il naquit à Paris en 1613. Son père, intendant du jardin des Tuileries, lui trouvant de rares dispositions pour les arts du dessin, le plaça chez Simon Vouet, où il se lia d'amitié avec Lebrun. Le Nostre dut toutefois attendre jusqu'à quarante ans l'occasion de se produire; elle lui fut offerte par le surintendant Fouquet, qui le chargea de tracer les jardins de son château de Vaux. La Fontaine les a célébrés. Leur vue inspira à Louis XIV le désir de confier à l'architecte qui les avait dessinés la direction des jardins de toutes les résidences royales et la distribution des parcs de Versailles et de Trianon. On doit également à Le Nostre la terrasse de Saint-Germain et la magnifique orangerie de Versailles, avec les deux majestueux escaliers qui l'encadrent, exécutée d'après ses plans par Mansart. Le duc d'Orléans voulut aussi l'employer à Saint-Cloud, et le prince de Condé lui fit dessiner ses jardins de Chantilly. Nous ne devons pas non plus oublier dans l'énumération des œuvres de cet architecte le parterre du Tibre, à Fontainebleau, les parcs de Clagny, de Villers-Cotterets, de Meudon, et enfin le jardin des Tuileries.

En 1678, Le Nostre se rendit à Rome, avec la permission du roi. Le pape Innocent XI voulut le voir et lui accorda une assez longue audience, à la fin de laquelle l'artiste, enchanté de l'accueil du Saint-Père, lui sauta au cou et l'embrassa. C'était sa coutume avec Louis XIV. A son retour d'Italie, Le Nostre fit à Versailles le magnifique bosquet de la Salle de bal, et augmenta considérablement les jardins de Trianon.

On lit dans les mémoires du baron de Poellnitz, que Charles II, voulant faire des embellissements au parc de Saint-James, fit venir de Paris Le Nostre, et que celui-ci, après avoir bien considéré ce parc, conseilla au roi de le laisser tel qu'il était, assurant qu'il ne pouvait rien faire de mieux. Il consentit cependant à dessiner les jardins de Greenwich.

Agé de 80 ans, il voulut mettre, comme on disait alors, un intervalle entre la vie et la mort, et obtint du roi l'autorisation de se retirer, mais le prince y mit pour condition que Le Nostre viendrait le voir de temps en temps. Saint-Simon raconte que, dans une de ses visites, deux ou trois ans après sa retraite, l'artiste ayant trouvé le roi dans le jardin de Marly, ce prince le fit monter dans une chaise à côté de la sienne. « Ah! mon pauvre père, disait Le Nostre, si tu « vivais et que tu pusses voir un pauvre jardinier comme moi, ton fils, se pro- « mener en chaise à côté du plus grand roi du monde, rien ne manquerait à « ma joie. »

En 1675, Louis XIV, lui ayant accordé des lettres de noblesse et la croix de Saint-Michel, voulut aussi lui donner des armes; mais il répondit qu'il avait les siennes, qui étaient trois limaçons couronnés d'une pomme de chou. « Sire, « ajouta-t-il, pourrais-je oublier ma bêche; combien doit-elle m'être chère; « n'est-ce pas à elle que je dois les bontés dont votre Majesté m'honore? »

Le Nostre mourut à 88 ans, en 1700, ayant conservé jusqu'à la fin la vivacité de son esprit. Il avait, dit encore Saint-Simon, une probité, une exactitude et une droiture qui le faisaient estimer et aimer de tout le monde. Jamais il ne sortit de son état ni ne se méconnut et fut toujours parfaitement désintéressé.

On voit son tombeau à Saint-Roch, dans une chapelle qu'il avait fondée. Il savait peindre et a laissé quelques tableaux estimés de son temps. Il n'était pas non plus étranger aux sciences, et l'on possède le manuscrit d'un mémoire qu'il adressa à Colbert, et dans lequel il recommande l'usage de la brouette, qui venait d'être inventée par Pascal.

Lebrun, Mansart, Le Nostre, ces trois noms sont inséparables; le peintre, l'architecte, le jardinier du grand roi ont puisé à une source d'inspiration commune. Ils ont les mêmes défauts, mais ils ont tous en partage une qualité qui rachète bien des défauts; ils ont la grandeur. Le dessinateur du parc de Versailles, qui a tracé devant le château cette large allée où la vue se prolonge sur une nappe d'eau immense, pour aller se perdre en des lointains sans bornes, est un paysagiste de la grande école du Poussin et de Claude Lorrain.

Le portrait de Le Nostre, que nous donnons dans cette collection, est du peintre italien Carlo Maratta, qui jouissait d'une grande réputation au XVIIe siècle, et que Louis XIV nomma son peintre ordinaire.

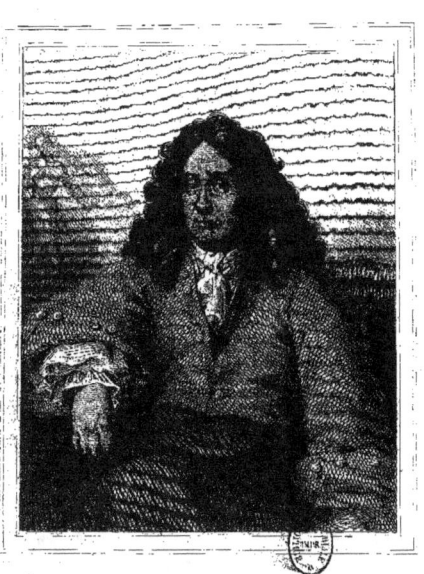

PUGET

Imp. Ch. Chardon aîné — Paris

PIERRE PUGET

SCULPTEUR—ARCHITECTE—PEINTRE

1622—1694

Rien de plus manifeste que les règles imposées au sculpteur par la matière qu'il est appelé à animer. Ne disposant que d'un bloc de pierre mate, il ne peut emprunter à la réalité que la forme, la forme seule, mais il peut l'atteindre dans ses trois dimensions. La vérité, la pureté, la plénitude des contours, voilà son partage. Son œuvre est une abstraction. La rendre intelligible sans le concours des ressources qui lui manquent, et faire valoir celles dont il dispose, voilà sa tâche. Les attitudes exagérées, les expressions violentes, les menus détails, tout ce qui altère les lignes ou trouble leur harmonie, tout ce qui contraste avec l'immobilité du marbre lui est interdit. Qu'il ne dispute pas au peintre les illusions que la perspective et la couleur favorisent, qu'il lui laisse l'espace et l'action ! La sculpture ne peut rendre qu'une situation, et pour que la pose et le geste se concilient avec le beau développement des formes, il faut que l'âme du modèle reste maîtresse d'elle-même. L'enthousiasme, il est vrai, n'est pas défendu au sculpteur, mais que, selon le conseil de Diderot, son enthousiasme soit opiniâtre et profond, que sa verve soit forte et tranquille en apparence, que le feu qui l'anime soit couvert et caché au dedans, que sa muse, dans ses violences, soit silencieuse et secrète !

Jamais artiste ne comprit mieux ces conditions que Pierre Puget, nature riche, fougueuse, tout au dehors, qu'aucune règle n'a jamais contenue, et qui, à vrai dire, n'en a jamais connu aucune. La beauté de ses œuvres semble un défi aux

principes de l'art ; sa vie et sa gloire provinciales semblent un anachronisme sous le règne de Louis le Grand. L'originalité de son talent répond à l'indépendance et à la singularité de son caractère.

Si l'on devait ajouter foi au testament de notre artiste, noble Simon de Puget aurait donné le jour, en 1622, à Marseille, à noble Pierre de Puget, mais il ne faut pas en croire cette puérile vanité, qui retirerait à Puget le mérite d'être le fils de ses œuvres. C'est tout au plus si son père pouvait se qualifier de *moussu*, car il était maçon, et n'éleva ses fils que pour être ouvriers. Pierre, qui était entré en apprentissage à quatorze ans, chez un maître ouvrier qui construisait des galères, partit en 1640 pour l'Italie, sans autre ressource que ses outils, qu'il dut même quelquefois mettre en gage. Quand il revint en 1643, il était peintre, il avait appris à manier les pinceaux à l'école de Pierre de Cortone. En 1646, il fit un second voyage en Italie. A son retour, était-il peintre ou sculpteur ? Il peignait, il sculptait ; il faisait un peu de tout pour vivre. L'habile écrivain, M. Léon Lagrange, qui a dégagé le récit de la vie de Puget des archives de la Provence et des légendes locales, cite des pièces qui témoignent qu'à vingt-huit ans notre artiste gagnait encore sa vie à réparer des cadres ou à donner des couches de couleur à des rétables. C'est de 1652 à 1655 qu'il se produit définitivement comme peintre. On cite de lui de nombreux tableaux qu'il exécuta pendant cette période pour les églises de Marseille, d'Aix, de Toulon. Ceux qu'on voit dans le musée de sa ville natale se recommandent par le sentiment de la vie et de la couleur ; il eût certainement donné à la France un émule des maîtres vénitiens, si d'autres travaux ne l'eussent ramené au ciseau.

En 1665, il fut chargé par les consuls de Toulon de construire, pour l'Hôtel-de-Ville, une porte d'entrée surmontée d'un balcon. Comme l'entrepreneur était doublé d'un artiste, il eut l'idée de faire reposer le balcon sur les épaules puissantes des portefaix qu'il voyait travailler sur le port à décharger les sacs de blé. Les cariatides de Toulon ne répondent pas à une autre inspiration. Elles expriment dans une rare perfection la musculature de torses herculéens. L'antiquité eût sacrifié un peu la vérité à la noblesse ; elle eût sans doute représenté la force dans la sérénité et le calme du triomphe. On éprouve un tout autre sentiment devant les deux Hercules de Puget ; ils vont succomber sous le poids, ils souffrent, ils n'en peuvent plus ; on est surpris que depuis tant d'années ils portent encore leur faix ; mais cet accablement, l'expression de la force vaincue, inscrite sur le visage du plus jeune des deux porteurs, c'est le cachet même du maître. L'impassibilité n'est pas dans ses moyens.

La disgrâce de Fouquet le surprit à son service ; il est vrai qu'il ne faisait encore

qu'office de marbrier; il avait été chargé de choisir à Carrare les blocs nécessaires à l'ornementation des jardins de Vaux-le-Vicomte. Puget n'était pas homme à passer avec la fortune du vaincu au vainqueur. Refusant les offres faites au nom de Colbert, il resta à Gênes de 1662 à 1667. C'est la plus heureuse et la plus féconde période de la vie de l'artiste. L'aristocratie gènoise, qui s'était honorée par l'hospitalité qu'elle avait donnée à Van Dyck, sut également deviner le génie de l'artiste français. Les Sauli, les Brignole, les Doria accoururent dans son atelier et lui apportèrent tout à la fois la fortune et l'occasion de produire librement ses grandes conceptions. Les statues colossales du bienheureux Alexandre Sauli et de saint Sébastien sont les œuvres principales qui marquent le séjour de Puget à Gênes. On peut voir cette dernière au Louvre. Elle frappe d'abord par le désordre des lignes, l'exubérance des accessoires, l'exagération du mouvement; on dirait que c'est l'artiste lui-même qui est fixé à l'arbre du supplice, et que son génie captif s'échappe et se fait jour dans toutes les directions. Mais quelle vérité dans ces chairs, quelle expression dans cette tête! Ce n'est pas le corps seul du martyr, c'est son âme qui agonise dans une dernière pamoison.

Puget fut trop tôt enlevé à Gênes. Son humeur altière n'était pas plus faite pour s'accommoder aux règlements d'une république qu'aux mœurs d'une cour. Indigné d'avoir été incarcéré pendant une nuit pour avoir porté l'épée après le couvre-feu, il brisa le modèle d'une statue commencée, et quitta la ville qui lui avait donné une si généreuse hospitalité.

A partir de 1668, nous le retrouvons à Marseille et à Toulon, il remplit la Provence de ses œuvres et de son nom. Mais quelles œuvres? Ni de peinture, ni de sculpture proprement dite. En France, ce n'était pas le goût et le libre choix d'une aristocratie intelligente qui dispensait les travaux : l'art était en régie, et il fallait obtenir l'agrément de Colbert pour avoir du génie. Versailles se souciait peu des statues qui faisaient l'orgueil de Gênes, et le grand ministre témoigna avec trop de persistance au grand artiste que s'il pensait à lui, c'était pour se souvenir des égards qu'il avait témoignés à Fouquet après sa chute. Jusqu'en 1672, il ne consentit à l'employer qu'à l'arsenal de Toulon, pour la décoration des vaisseaux du roi.

Il existait alors, il est vrai, un art de la décoration navale, et Puget succédait à Girardon dans l'emploi qu'il exerça à l'arsenal de Toulon. « Prenez garde, disait Colbert dans ses instructions, que non-seulement la bonté des vaisseaux destinés pour le voyage des Indes, mais encore leur beauté, donne quelque idée de la grandeur du Roy dans ces parages. » Rien n'égale, en effet, la magnificence des poupes à trois étages des vaisseaux la *Reine*, le *Monarque*, le *Soleil*

royal, qui furent construits sur les dessins de Puget. Nos musées seuls en gardent le souvenir. L'art n'a plus que faire dans nos arsenaux; il n'est pas besoin d'un Girardon, d'un Lebrun ou d'un Puget pour la décoration des sarcophages flottants de la marine moderne. L'invention des lanternes, dont Puget surmonta le tableau de la poupe, lui fit surtout honneur à la cour, et fit prendre en patience les prétentions de cet « ouvrier qui, d'après un rapport de l'intendant de la province, se fait valoir et prolonge son ouvrage pour se rendre nécessaire. »

Il était, en effet, assez difficile de confiner dans des travaux de décoration une imagination aussi active, une humeur aussi entreprenante que celle de Puget. Orner le navire ne lui suffit pas, il prétend aussi le construire et faire œuvre d'ingénieur; mais ses travaux de l'arsenal ne sont pour lui qu'un jeu, c'est à Marseille qu'il faut le suivre.

Les habitants de cette grande ville ayant été autorisés à l'embellir et à la renouveler pour la gloire du roi, mais à leurs frais, il y trouva un vaste champ ouvert à ses conceptions. Ses projets se multiplièrent et dépassèrent par leurs proportions toutes les ressources de la prudente municipalité; mais on en retint assez pour assurer la réputation de Puget comme architecte. Le plan de la Canebière et du Cours Belzunce, les Halles, la Chapelle de la Charité, la Façade des Chartreux, les maisons qu'il construisit pour lui-même à Marseille et à Toulon témoignent de sa supériorité dans toutes les branches de l'art qu'il a abordées. Tout en travaillant pour la gloire comme sculpteur et architecte, Puget ne dédaigna pas de travailler, pendant cette même période, pour des intérêts plus positifs, comme maître maçon et entrepreneur, et il fit fortune.

Au milieu de toutes les affaires qu'il menait de front, l'artiste ne cessait pas cependant de couver de l'œil de magnifiques blocs de marbre oubliés dans l'arsenal de Toulon. En 1672, ils furent enfin livrés à ses pressantes sollicitations. Reprenant alors le ciseau, il jeta dans la pierre le projet du groupe de *Milon de Crotone* et du bas-relief d'*Alexandre et Diogène*. Le Milon, terminé en 1682, devint l'objet d'un pénible marchandage entre le ministre avare des deniers de l'État et l'artiste qui, mettant son orgueil au prix de ses œuvres, se montra âpre au gain. Enfin le groupe colossal fut triomphalement inauguré dans les jardins de Versailles. Puget y a reproduit son idée favorite de la force vaincue. L'athlète abandonne un de ses bras pris dans l'arbre; de l'autre il s'efforce d'écarter le lion qui le dévore. Cette action compliquée nuit à l'effet de la statue qui, dans son ensemble, prête à la critique, mais qu'on ne saurait trop admirer dans ses parties. La vérité avec laquelle la crispation de la douleur est rendue dans les membres inférieurs assure au groupe un des premiers rangs parmi les modèles de l'art français.

Toujours est-il qu'une fois enfin justice fut rendue à Puget en pleine cour. La reine s'écria : Le pauvre homme! le roi approuva, et Colbert mourut tout à propos. Dix jours après sa mort, l'artiste marseillais recevait de son successeur Louvois une lettre pleine d'avances flatteuses. Il n'en fallait pas tant pour enflammer l'imagination de Puget. Dans sa réponse au ministre, il annonce tout à la fois le bas-relief d'*Alexandre et Diogène*, le groupe de *Persée et d'Andromède*, la statue équestre du *Roi*. Rien ne l'arrête, et c'est avec raison qu'il ajoute cette phrase célèbre : « Je me suis nourri aux grands ouvrages; je nage quand j'y travaille, et le marbre tremble devant moi, pour grosse que soit la pièce. » Rien n'est plus vrai; malheureusement, pour réaliser ses vastes projets, l'artiste n'avait pas à triompher du marbre seulement, il fallait compter avec l'envie de ses concurrents, l'orgueil des grands et la bourse des Marseillais.

Pour encadrer la statue du monarque, il fallait une place royale, et Puget avait immédiatement expédié à Paris un projet colossal. C'est pour le faire prévaloir qu'il se rendit lui-même à la cour. Il apprit bientôt à ses dépens que, s'il était le grand Puget à Marseille, il n'était qu'un provincial dépaysé à Versailles. Il y arrive enveloppé des intrigues de ses compétiteurs et des sourdes menées des échevins de Marseille, dont l'enthousiasme se répandait plus volontiers en paroles qu'en écus. Sans ménager aucune personnalité, sans acheter personne, il parle haut et réclame un prix royal pour son travail. « Mais le roi ne paie pas plus à ses généraux, lui dit le ministre. — J'en conviens, répond l'artiste, mais le roi n'ignore pas qu'il peut trouver facilement des généraux d'armée dans le nombre des excellents officiers qu'il a dans ses troupes, et qu'il n'est pas en France plusieurs Puget. » Le projet fut abandonné; la ville de Marseille s'acquitta envers la gloire du roi, en payant un gros subside pour la guerre, et le maladroit artiste revint dans sa province, emportant pour toute satisfaction un salut du monarque que Le Nostre lui avait procuré par surprise.

Il se consola en terminant le bas-relief d'*Alexandre et Diogène*, chef-d'œuvre de la sculpture pittoresque. Admirons la difficulté vaincue, les raffinements de l'exécution, les plans successifs, la perspective, l'expression des têtes, la richesse des costumes. « Mais si le grand Puget avait eu autant d'esprit que de verve et de science, dit Eugène Delacroix, il se fût aperçu avant de prendre l'ébauchoir que son sujet était le plus étrange que la sculpture pût choisir. Dans cet entassement d'hommes, d'armes et même d'édifices, il a oublié qu'il ne pouvait introduire l'acteur le plus essentiel : ce rayon de soleil intercepté par Alexandre, et sans lequel la composition n'a pas de sens. »

L'artiste eut grand'peine à obtenir le payement de ce morceau qu'on voit

au Louvre ; il ne réussit pas à faire acquérir par le roi le bas-relief de la Peste de Milan, page dramatique et tourmentée, et qui est aujourd'hui dans la salle du conseil de l'intendance sanitaire à Marseille. Puget ne s'est jamais reposé. La mort qui interrompit son travail ne le surprit toutefois pas ; elle le trouva tout préparé. Ses comptes étaient réglés avec le ciel et la terre, quand il rendit le dernier soupir à l'âge de 72 ans, le 2 décembre 1694. Il laissait à son fils François Puget, peintre estimable, outre ses maisons de ville et de campagne à Marseille et à Toulon, des biens considérables.

Sculpteur en bois, modeleur pour les ornements, menuisier, maçon, décorateur de navires, peintre d'histoire, paysagiste, marbrier, architecte, entrepreneur, quel art ce grand sculpteur n'a-t-il pas cultivé? Quel métier n'a-t-il pas exercé? Il a acquis tout à la fois la gloire et la fortune. Il y eut cependant dans cette imagination effervescente plus de projets qu'il n'en put réaliser, et dans ce cœur insatiable plus d'ambitions qu'il n'en put satisfaire. Le calme a fait défaut à Puget. Par le fait de son caractère et de son éducation, il a toujours manqué de mesure dans sa conduite comme dans ses œuvres. Mais ce qui lui a manqué peut s'acquérir, tandis que la passion qui anime son génie chaste et viril, et qu'il a communiquée à la pierre, est un présent de Dieu.

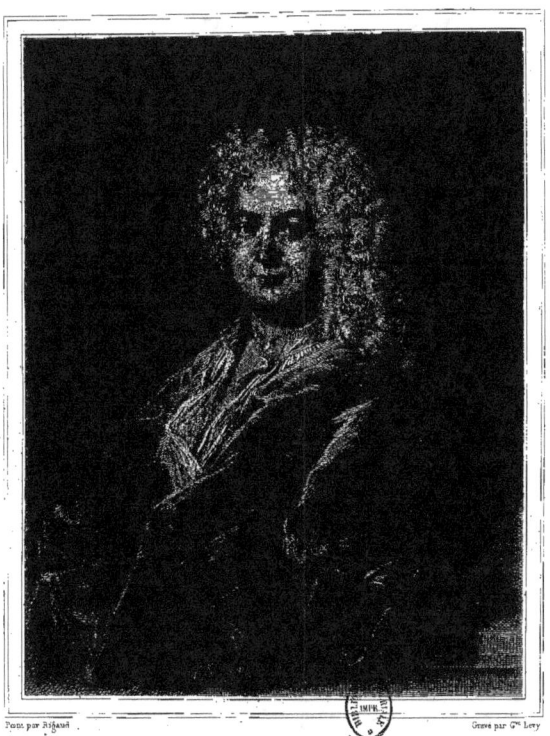

Peint par Rigaud — Gravé par G^{me} Lévy

EDELINCK

Imp. Ch. Chardon aîné — Paris

GÉRARD EDELINCK

GRAVEUR

1640—1707

Le dessin par incision sur le métal existe de toute antiquité, mais il reste simple dessin, jusqu'au jour où Finiguerra s'est avisé d'appliquer une feuille de papier sur ses nielles et d'en prendre l'empreinte. La première épreuve tirée par l'orfèvre florentin, en 1452, sur sa planche de cuivre, représentant la Paix, est l'acte de naissance de la gravure. C'est l'impression qui a vivifié la matière inerte, et fécondé l'image endormie au sein du métal. Un art nouveau en est sorti. Aux peintres, aux sculpteurs, aux architectes, il assure la gloire; à la postérité la connaissance de leurs titres. Sans la gravure, que de noms demeurés inconnus ou déjà oubliés! que d'œuvres dont il ne resterait plus qu'une tradition! Combien, parmi les maîtres les plus illustres, auraient déjà été rejoindre leurs devanciers Appelle et Zeuxis dans les Champs-Élysées! Aujourd'hui, grâce au burin du graveur, les conceptions du génie jouissent tout à la fois du don de l'ubiquité et de la garantie de l'immortalité. La science, aidée de l'industrie, est venue à son tour offrir aux artistes le moyen de multiplier et de perpétuer leurs œuvres. Mais quelque grands que soient les bienfaits de la photographie, elle n'est qu'un procédé matériel d'impression, elle n'aspire pas à prendre place parmi les beaux-arts et ne peut pas plus suppléer à l'art du graveur, qu'à celui du peintre ou du sculpteur.

Le graveur en effet ne se borne pas à copier; il n'est pas un simple imitateur comme l'artiste qui reproduit sur une toile, trait pour trait, couleur pour cou-

leur, l'œuvre d'un autre artiste. Le graveur interprète et traduit. Avec la simple opposition du blanc et du noir, avec le jeu des hachures, il faut qu'il rende les illusions de la vie et de la réalité que le peintre a su fixer sur la toile, en empruntant à la lumière toutes les combinaisons de ses sept rayons. La difficulté est immense. Le premier parmi les maîtres de l'art nouveau, Marc-Antoine Raimondi, n'aspire encore qu'à rendre par la pureté, la fermeté, la largeur du dessin, les contours et l'expression des figures de Raphaël. Le burin s'enhardit avec Lucas de Leyde ; il pénètre dans les plans d'ombre, il en anime l'obscurité ; mais il était réservé à Rubens d'ouvrir une nouvelle ère à la gravure, en persuadant aux artistes de tous pays qui l'entouraient, qu'avec du blanc et du noir on pouvait rendre la couleur. Vostermann, Pontius, Bolswert, en ajoutant des procédés nouveaux à ceux de leurs devanciers, en combinant, comme Southman, l'eauforte et le burin, le tentèrent et y réussirent. C'est un des artistes formés à leurs leçons, Gérard Edelinck, qui a introduit en France le coloris éclatant de l'école flamande.

Sous le rapport de la vérité, de la vigueur, de la puissance du dessin, la France, qui comptait parmi ses graveurs Mellan et Morin, Michel Lasne et Daret, n'avait rien à envier aux Pays-Bas ; elle a même pu montrer aux successeurs de Lucas de Leyde quels progrès ils avaient à faire dans le dessin pour rendre, dans toute leur pureté, les compositions de Léonard, de Raphaël, des Carraches et du Dominiquin. Mais il est constant que, sous l'influence de l'impulsion donnée par Rubens, il se forma en France, au milieu du xviie siècle, un groupe d'artistes qui a poussé dans sa dernière perfection l'art de la gravure. Heureux les peintres qui ont eu pour traducteurs de leurs œuvres Fr. Poilly, J.-L. Roullet, Drevet, Nanteuil, N. Pitau, Van Schuppen, Jean Pesne, les deux Stella Claudine et Clodia, Jean et Benoît Audran, Nicolas Dongny, Louis et Charles Simonneau, Gaspard Duchange, Nicolas Tardieu, A. Maison, etc., et les premiers parmi ces maîtres : Gérard Audran et Gérard Edelinck.

On ne peut contester à Louis XIV la gloire d'avoir contribué à développer le bel âge de la gravure, par les encouragements qu'il accorda aux artistes, et tout d'abord en classant, par l'édit de 1660, la gravure parmi les arts libéraux *qui ne relèvent d'autres lois que celles du génie*. C'est Colbert qui appela à Paris Edelink, vers 1665. Nous ne possédons malheureusement aucun détail sur la vie de ce grand artiste ; il naquit à Anvers en 1640 ; cette date est établie par le portrait de Gérard, gravé par son fils Nicolas, et qui porte l'inscription suivante : *Mort le 2 avril* 1707, *âgé de 67 ans.* Les œuvres d'Edelinck, généralement non datées et toutes exécutées avec une égale perfection, ne

présentent d'ailleurs que peu d'indications qui puissent servir de base à un classement chronologique.

Il s'est signalé tout à la fois par la reproduction des portraits et par celle des grandes compositions. La gravure de *la Famille de Darius*, qu'il exécuta sur les ordres du roi, soutient le parallèle avec les *Batailles d'Alexandre* de Gérard Audran. Cette série d'estampes grandioses mérite d'être étudiée par ceux qui seraient tentés de contester le rang que la gravure occupe parmi les arts. Ils pourront se convaincre, dans cet examen, que le graveur fait quelquefois plus que traduire, car ils chercheraient vainement, dans les grandes pages de Lebrun, l'harmonie des tons, l'éclat de la couleur qui fait le charme des estampes d'Audran et d'Edelinck.

Si Edelinck n'est que l'émule d'Audran dans la reproduction des œuvres de Lebrun, il est sans égal devant une toile de Raphaël. Personne n'a fait preuve d'un talent aussi pur, aussi souple, aussi consciencieux que le graveur de la Sainte Famille de François Ier. Sacrifiant à propos toutes ses qualités personnelles, il se pénètre de celles du maître, il s'approprie sa manière, il rend l'expression sublime de ses têtes, en conservant leur valeur aux tons de sa peinture. Un habile graveur moderne, M. Richomme, s'est donné la satisfaction d'entrer en lutte avec Edelinck; il a rétabli la composition dans son vrai sens (elle se présente à l'envers dans l'œuvre du XVIIe siècle), mais c'est tout ce que son devancier lui avait laissé à faire.

On remarque également, en examinant la suite des portraits gravés par Edelinck, l'art avec lequel il rappelle l'originalité du maître d'après lequel il travaille. Quelle largeur, quelle fermeté, quelle hardiesse de touche et quelle chaleur de ton dans son Philippe de Champaigne, et dans les portraits de ces MM. de Port-Royal, d'après le même maître! Toutes ses qualités se retrouvent encore dans les magnifiques portraits de Lebrun, de Rigaud, de Mansard, de Mignard, de Saint-Évremond, de Sainte-Marthe, de l'évêque de Paderborn, de Tallemant; c'est toujours son burin pur, correct, brillant; mais si le maître ne le contient pas, il se laissera entraîner à exagérer l'éclat et le luisant de ses étoffes, le fini des cheveux. Toutefois, malgré l'exquise finesse de son exécution et le soin continu qu'il y apporte, il ne tombe jamais dans le froid et l'ennuyeux. On prévoit seulement les entraînements de ses successeurs, qui ne possédèrent pas comme lui le secret de l'expression et du coloris.

Louis XIV marqua l'estime qu'il faisait de la gravure par les récompenses qu'il accorda à Edelinck, pensionnaire et graveur ordinaire du roi et chevalier de Saint-Michel. Il fut reçu, quoique étranger, à l'Académie de peinture en

1677, sur la présentation d'une thèse dessinée par Lebrun. Il mourut en 1707, aux Gobelins, dans le logement qu'il tenait de la munificence royale. Son fils Nicolas, et ses deux frères Jean et Gaspard, ont été des graveurs de mérite, et on confond quelques-unes de leurs œuvres avec les siennes.

Le peintre Rigaud, dont Edelinck a lui-même gravé un si beau portrait, nous a conservé les traits du grand graveur, reproduits dans l'estampe qui fait partie de cette collection.

VAN LOO

VAN LOO

CARLE VAN LOO	LOUIS-MICHEL VAN LOO
PEINTRE	PEINTRE
1705 — 1765	1707 — 1771

Une tribu de peintres appelés Van Loo, et d'origine hollandaise, s'est fixée en France au xvi° siècle, et l'a remplie de ses œuvres et de l'éclat de son nom. Son premier auteur, celui du moins qui le premier a quitté les brouillards de la Hollande pour les bords de la Seine, est Jakob Van Loo portraitiste. Naturalisé Français, il est reçu à l'Académie en 1663. Son fils Louis remporte le premier prix de peinture; les suites malheureuses d'un duel qui l'obligèrent à quitter la France l'empêchèrent d'entrer dans cette même Académie, comme son père, et plus tard ses deux fils, Jean-Baptiste et Charles-André; ce dernier est le célèbre Carle Van Loo. Jean-Baptiste a laissé sa trace personnelle. Un grand nombre de portraits exécutés d'une main rapide firent sa réputation. On voit au Louvre son grand tableau de l'Institution du Saint-Esprit, qui se recommande par des qualités de couleur. Nommé académicien en 1731, professeur quelques années plus tard, il eut pour élèves d'abord son frère Carle, puis ses trois fils, Louis-Michel, Charles-Amédée et François. François, qui paraît avoir eu de grandes dispositions, mourut de bonne heure; il fut tué par accident à Turin, en 1730, dans un voyage qu'il fit en Italie avec son oncle Carle et le peintre Boucher. Les deux autres fils de Jean-Baptiste, Louis-Michel et Charles-Amédée se signalèrent surtout dans le portrait; l'Académie leur ouvrit ses portes à l'un et à l'autre; l'étranger les disputa à la France; Charles-Amédée fut premier peintre du roi de Prusse; Louis-Michel du roi d'Espagne. La quatrième génération des Van Loo fournit encore un artiste, c'est le paysagiste Jules-César-Denis Van Loo, qui fut reçu à l'Académie en 1784. A la fin du dernier siècle, la tradition

s'efface, la race se perd, on trouve bien encore dans les registres de la caisse des bâtiments des reçus signés F.-G. Van Loo fils et L.-A. Van Loo fils; mais ce sont des copistes, tout est fini pour l'art.

Six académiciens dans un aussi court espace de temps, c'est sans doute un grand honneur pour une famille; toutefois l'illustration du nom appartient surtout au talent et à la verve inépuisable de Carle Van Loo. Rien n'égale l'engouement dont il fut l'objet de son vivant. Il faut bien croire que l'enthousiasme des contemporains alla jusqu'au délire, puisque d'André-Bardon, peintre et académicien, auteur d'une vie de Carle Van Loo, n'hésite pas à reconnaître dans ses académies la pureté du dessin d'Apelles et la grandeur du style de Phidias, et le déclare un génie tout antique.

Diderot l'a jugé plus sainement lorsqu'il a dit : « Carle dessinait facilement, rapidement et grandement; il a peint large; son coloris est vigoureux et sage; beaucoup de technique, peu d'idéal. Il se contentait difficilement, et les morceaux qu'il détruisait étaient souvent les meilleurs. Il ne savait ni lire ni écrire. Il était né peintre, comme on naît apôtre. Il ne dédaignait pas le conseil de ses élèves, dont il payait quelquefois la sincérité d'un soufflet ou d'un coup de poing; mais le moment après, et l'incartade du maître et le défaut de l'ouvrage étaient réparés. Van Loo avait tous les symptômes du génie. Il était naturellement d'une humeur enjouée, puis tout à coup il tombait dans un silence effrayant pour qui ne l'aurait pas connu... Il était de grand matin dans son atelier, et quand il était pressé ou obsédé d'une idée, il passait la nuit à se promener dans sa chambre, comme un voleur qui cherche à s'échapper et qui attend le retour de l'aurore avec impatience. »

Après avoir décrit les larges esquisses de Van Loo, où son imagination ardente se répand à grands traits non tâtés, et s'être vingt fois écrié : Belles choses! belles choses! l'inimitable écrivain se reprend tout à coup : « Mais dites-moi où cette bête de Van Loo a trouvé tout cela? Car c'était une bête : il ne savait ni lire, ni écrire, ni parler, ni penser. » Que les admirateurs de Van Loo se rassurent, Diderot est peintre lui-même; ceci n'est qu'une ombre destinée à encadrer et faire valoir le médaillon suivant : « Méfiez-vous de ces gens qui ont leurs poches pleines d'esprit et qui le sèment à tout propos; ils n'ont pas le démon : ils ne sont pas tristes, sombres, mélancoliques et muets; ils ne sont jamais ni gauches, ni bêtes. Le pinson, l'alouette, la linotte, le serin jasent et babillent, tant que le jour dure : le soleil couché, ils fourrent leur tête sous l'aile, et les voilà endormis. C'est alors que le génie prend sa lampe et l'allume, et que l'oiseau solitaire, sauvage, inapprivoisable, brun

et triste de plumage, ouvre son gosier, commence son chant, fait retentir le bocage et rompt mélodieusement le silence et les ténèbres de la nuit. »

Le *génie* de Van Loo, c'est beaucoup dire. Nous n'éprouvons rien non plus, devant sa *Halte de chasse*, son principal tableau au Louvre, qui se puisse comparer à l'impression que laisse dans l'âme le chant pur et mélancolique du rossignol au milieu du silence de la nuit. Le xviii° siècle ne se serait pas reconnu dans un penseur profond, un conservateur sévère des traditions, un poëte discret et rêveur, et ne l'aurait pas acclamé. Les temps de l'art difficile étaient passés, il fallait au contraire, à cette époque frivole, un art aussi facile que ses plaisirs. L'observation de la nature, l'étude de l'histoire, le grand goût du dessin, l'effort qui dégage la beauté de la réalité vulgaire : autant de gênes inutiles, puisqu'on n'attendait plus du peintre l'expression d'aucun sentiment élevé. Une exécution rapide et brillante suffisait, puisqu'on se contentait de séduisantes apparences. On ne demandait à la nature qu'un thème ou un prétexte pour la fantaisie ou la brosse de l'artiste. On avait tendu la voile au souffle capricieux de tous les zéphyrs, les grâces fugitives avaient pris place au gouvernail ; on se perdit dans les exagérations de la manière et les bizarreries du genre flamboyant. Van Loo personnellement a toujours gardé le sentiment de la couleur et de la vie ; né peintre, il l'est resté, laissant ses élèves s'égarer dans la voie où il avait su s'arrêter ; mais il n'en a pas moins personnifié dans sa plus haute expression l'art français du xviii° siècle. Il a eu cet honneur, il en porte la responsabilité, elle est d'ailleurs devenue bien légère dans la seconde moitié du xix° siècle. Ne nous étonnons pas si le représentant élégant d'une époque de décadence revient en faveur de nos jours.

Carle Van Loo réunit sur sa tête, à partir de 1735, tous les titres et qualités que la peinture pouvait conférer. Académicien, professeur, recteur, directeur de l'école des élèves protégés, premier peintre du roi, chevalier de Saint-Michel, il transmit en mourant toute cette brillante succession à son neveu Louis-Michel, qui quitta l'Espagne pour la recueillir. Celui-ci fut fort recherché à la cour de France pour ses portraits traités dans la manière de Carle Van Loo. Il est d'autant plus difficile de les distinguer, au musée du Louvre, de ceux de son oncle, qu'ils y sont exposés sans inscription sur les cadres, ni indications au catalogue. Louis Van Loo mourut à Paris en 1771. Le portrait qui figure dans cette collection est bien de Louis Van Loo, mais est-ce lui-même qu'il a représenté, ou bien son oncle ? On sait en effet qu'il a peint ce dernier vers 1755.

VIGÉE-LEBRUN

(ÉLISABETH-LOUISE)

PEINTRE

1755—1842

Bien qu'elle ait prolongé son existence jusque vers le milieu du xix° siècle, madame Vigée-Lebrun appartient à l'âge précédent. Sa peinture légère et spirituelle, le tour vif et le ton dégagé des *souvenirs* qu'elle nous a laissés, la rangent parmi ces charmants artistes et ces esprits séduisants qui protègent les défaillances du xviii° siècle contre la sévérité de nos jugements. La précocité, la prompte maturité de son talent, placent d'ailleurs avant la réforme de David l'époque de ses plus grands succès en France. Fille d'un portraitiste assez médiocre, elle dut tout au moins à cette origine le rapide développement de ses dispositions naturelles. Elle fut tout de suite connue comme un prodige; elle n'avait pas quinze ans que J. Vernet, qui la guidait de ses conseils, songeait à la faire entrer à l'Académie. Sa rare beauté, le charme de sa voix ne contribuèrent pas moins que son pinceau aux succès qu'elle obtint à l'âge où les jeunes filles ne sortent pas encore du cercle de leur famille. Mais alors, comme elle le dit elle-même, la beauté était une illustration.

Singulier temps! Qu'on veuille bien se transporter un peu par l'imagination dans le jardin du Palais-Royal, qui n'était pas alors enveloppé de constructions. Vers huit heures et demie du soir, dans les beaux jours d'été, la bonne compagnie, en grande parure, s'y répand au sortir de l'Opéra qui tenait au palais. L'air est comme embaumé par les gros bouquets que portent les femmes et les poudres odorantes répandues sur leurs cheveux. On y fait de la musique en plein air, au clair de la lune. Des artistes, des amateurs, entre autres Garat, Azevedo y chantent. On y joue de la harpe et de la guitare. La soirée se prolonge sou-

MADAME LEBRUN

vent jusqu'à deux heures du matin. La belle Élise au bras de sa mère vint y recueillir des hommages qu'elle a déclarés plus tard beaucoup *plus embarrassants que flatteurs*. Qu'on se transporte encore à l'Académie! la séance est solennelle, la cour et tous les beaux esprits y sont réunis; La Harpe déclame une pièce de vers, et il y introduit une allusion à « Lebrun, de la beauté le peintre et le modèle. » Toute la salle se lève, se retourne vers la belle Élise et l'acclame avec de tels transports, qu'*elle est prête de se trouver mal de confusion*, bien qu'elle eût cependant déjà quelque expérience des hommages publics. Dans ce temps-là on aimait passionnément la beauté, l'esprit et le plaisir.

Qu'on veuille bien aussi maintenant se représenter cette idole de la belle compagnie, devant le modèle dans l'atelier. La défendre contre les hommages indiscrets ne devait pas être chose facile pour sa mère; cette gardienne vigilante n'aurait pas suffi, si la jeune fille n'avait été elle-même plus éprise de son art que de sa beauté, et n'avait retenu de sa première éducation au couvent des principes très-arrêtés. Ce n'est pas l'artiste qui est amoureux, c'est le modèle, le marquis de Choiseul, par exemple, qui fait les yeux tendres au peintre. Mademoiselle Vigée imagina, pour se tirer de situations semblables, de peindre ces messieurs le regard perdu dans l'espace; alors, au moindre écart, elle ramenait à la pose la prunelle entreprenante : *Nous sommes aux yeux*.

Quand elle eut vingt ans, sa mère songea à la marier. Bien que la veuve du peintre Vigée eut fait elle-même, dans un second mariage, la triste expérience de ce qu'on appelle un bon parti, elle ne se préoccupa que de trouver un mari riche pour sa fille; elle s'avisa d'un marchand de tableaux nommé Lebrun, dont elle habitait la maison et qui passait pour avoir une grande fortune. La jeune fille, qui avait négligé de faire un choix parmi les amoureux qui se pressaient sur ses pas, finit par céder aux obsessions de sa mère; elle crut consulter la raison en ne consultant pas son cœur. Jusqu'à l'autel, elle hésita. Dirai-je oui, dirai-je non ? — Malheureusement, elle dit oui. Le marchand de tableaux mangea avec des filles tout ce qu'elle gagnait; il n'était pas même riche.

Tout entière à son art, elle ne chercha le bonheur que dans un travail de plus en plus assidu; c'est à peine si elle quitta l'atelier pour mettre au monde la fille que nous voyons dans ses portraits si tendrement pressée sur son sein, mais qui malheureusement ne puisa dans ce noble cœur aucun des sentiments qui l'animaient. Le nombre des portraits qu'elle fit à cette époque est prodigieux; il fallait s'inscrire pour obtenir séance. La mode même dut subir l'influence de l'artiste, dont toutes les belles personnes se disputaient le pinceau. Les écharpes dont elle drape ses modèles, préparent l'avènement des schalls aux longs plis,

et la belle duchesse de Grammont-Caderousse, sortant de son atelier avec ses cheveux noirs d'ébène séparés au milieu du front, donne le signal de la réaction contre la poudre. Malheureusement l'artiste ne sut pas se défendre suffisamment contre le succès et la commande, et négligea de chercher dans des études sévères la solidité qui a manqué à son talent.

En 1779, elle fit pour la première fois le portrait de la reine, qu'elle n'a pas reproduit moins de vingt-cinq fois jusqu'en 1789. Veut-on connaître à la fois la reine dans l'éclat de sa jeunesse et de sa beauté, et la touchante expression que madame Lebrun a su donner à ses traits, il faut laisser parler l'artiste elle-même : « Marie-Antoinette était grande, admirablement bien faite, assez grasse sans l'être trop. Ses bras étaient superbes, ses mains petites, parfaites de forme et ses pieds charmants. Elle était la femme de France qui marchait le mieux ; portant la tête fort élevée, avec une majesté qui faisait reconnaître la souveraine au milieu de toute sa cour, sans pourtant que cette majesté nuisît en rien à tout ce que son aspect avait de doux et de bienveillant. Enfin il est difficile de donner, à qui n'a pas vu la reine, une idée de tant de grâces et de tant de noblesse réunies. Ses traits n'étaient point réguliers ; elle tenait de sa famille cet ovale long qui était particulier à la famille autrichienne. Elle n'avait pas de grands yeux, leur couleur était presque bleue ; son regard était spirituel et doux ; son nez fin et joli, sa bouche pas trop grande, quoique les lèvres fussent un peu fortes. Mais ce qu'il y avait de plus remarquable dans son visage, c'était l'éclat de son teint. Je n'en ai jamais vu d'aussi brillant, et brillant est le mot, car sa peau était si transparente qu'elle ne prenait point d'ombre. Aussi ne pouvais-je en rendre l'effet à mon gré, les couleurs me manquaient pour peindre cette fraîcheur, ces traits si fins qui n'appartenaient qu'à cette charmante figure et que je n'ai retrouvés chez aucune autre femme. »

Le temps était venu pour Joseph Vernet de reprendre sa proposition, franchement prématurée treize ans auparavant ; en vain un artiste qui, bien qu'Académicien, n'était connu que par ses bons soupers, M. Pierre essaya de maintenir contre madame Lebrun la loi salique qui avait régi jusqu'alors l'illustre compagnie ; les portes de l'Académie furent forcées. Le public avait célébré par avance la victoire du beau sexe en chansonnant, dans un couplet, le peintre qui avait voulu proscrire madame Lebrun de l'Académie :

> Pour te ravir cet honneur,
> Lise, il faut avoir le cœur
> de Pierre, de Pierre, de Pierre.

Lise était en effet alors au comble de la gloire, l'objet de l'engouement universel, la mode du jour; on n'avait d'esprit, on ne s'amusait que chez elle. La cour et la ville voulaient absolument trouver place dans son salon de la rue de Cléry, sauf à s'asseoir par terre, faute de siége. Grétry, Sacchini, Martini, Garat, Azevedo, Viotti, le prince Henri de Prusse, Cramer, l'abbé Delille, Lebrun le poëte, le chevalier de Boufflers, mesdames de Groslier, de Verdun, de Sabran, de Ségur, de Rougé, etc.... Nous ne citons pas les noms qui ne se recommandent que par leurs titres, brouillez-les tous ensemble pour avoir une idée de ce salon. Mais quelle rage aussi chez ceux qui en étaient exclus ! La fable d'abord s'empara des mystères qui se célébraient dans ce petit cénacle; c'était le feu allumé avec des billets de caisse, et entretenu avec du bois d'aloës; c'était surtout un certain banquet dans le style grec, dont la dépense n'était pas estimée à Versailles à moins de 20,000 fr.; plus tard, madame Lebrun en rencontra dans ses voyages la carte portée à 40 et 80,000 fr.; il ne lui en avait coûté que 15 fr. à Paris. L'envie n'inventait les prodigalités de l'artiste que pour empoisonner la source de sa fortune. La calomnie s'en empara; elle lui attribua des relations tantôt avec le ministre Calonne, tantôt avec le marquis de Vaudreuil, mais elle a usé ses dents sur la réputation de madame Vigée-Lebrun. Elle avait gagné beaucoup d'argent, plus d'un million depuis qu'elle était mariée; cependant lorsque la pauvre femme s'enfuit de France, emportant sa fille dans ses bras, le jour même où le roi et la reine furent amenés à Paris au milieu des piques, elle n'avait pas vingt francs dans sa poche. Elle avait laissé ce qui restait de sa fortune à son mari, qui acheva de la dissiper.

Son départ de France fut une fuite, mais elle retrouva à la frontière la gloire et les succès. Pendant onze ans elle poursuit ses voyages au milieu des ovations en Italie, en Autriche, en Prusse, en Russie. A Turin, c'est le graveur Porporati qui l'accueille et grave le portrait de sa fille; à Florence, son portrait est placé aux Offices; à Rome, les pensionnaires de l'école de France lui offrent la palette de Drouais, qu'une mort prématurée venait d'enlever à l'art; à Naples, son atelier est assiégé comme à Paris; nous devons à ce séjour le beau portrait de Paesiello que possède le Louvre. Elle revint par Bologne, Parme, Venise, partout les académies lui ouvrent leurs portes et lui offrent des couronnes; on dirait des bagues qu'elle enlève en passant dans sa course triomphale. En Autriche, en Russie, elle s'attarda plus longtemps, trois ans à Vienne, six ans à Pétersbourg; il fallait donner à toutes les illustrations des deux cours le temps de défiler devant son chevalet.

En 1801, son nom ayant été rayé de la liste des émigrés, elle rentra en

France, mais elle ne retrouva plus la compagnie élégante qu'elle y avait laissée. Que de vides autour d'elle! Que d'affreux souvenirs ils réveillaient! L'échafaud n'avait pas même fait grâce à l'obscure condition de son amie madame Filleul. Comme cette pauvre femme partageait le logement de son mari à la Muette, elle avait été excécutée pour *avoir brûlé les bougies de la nation*. Madame Vigée-Lebrun appartenait trop d'ailleurs à l'ancien régime par ses premières habitudes, pour se plier facilement aux usages de la société nouvelle. Elle raconte qu'ayant obtenu pour la seconde fois sa rentrée en France en 1808, et à grand peine, puisqu'elle venait d'Angleterre, elle peignait le portrait de madame Murat, qui lui avait été commandé, *à prix réduit*, par M. Denon; mais pendant ce travail, elle eut tant de contrariétés, tant d'exigences à endurer, qu'un jour la patience lui échappa, et elle dit à M. Denon, en présence du modèle : « J'ai peint de véritables princesses, qui ne m'ont jamais tourmentée et ne m'ont jamais fait attendre. »

On conçoit que madame Vigée-Lebrun ait joui de peu de faveur sous l'empire. Elle passa la plus grande partie de son temps, sous le règne de Napoléon, en Angleterre, à portée de ses *amis;* c'étaient les membres de la famille royale, à laquelle elle témoigna toujours un égal respect et un même attachement sur le trône ou dans l'exil.

Après la chute de l'empire, une grande douleur vint troubler la satisfaction qu'elle éprouva de voir le chef de la famille de Bourbon recouvrer sa couronne. Sa fille, dont elle n'avait sans doute pas assez surveillé l'éducation, et qui ne tenait d'elle que son esprit et sa beauté, lui avait causé de grands chagrins en se mariant contre son gré; elle lui en causa de plus vifs encore par les irrégularités de sa conduite ; sa mort prématurée, en 1818, vint ajouter une dernière affliction à toutes celles dont elle avait abreuvé l'existence de sa mère.

Madame Vigée-Lebrun continua de voyager et de peindre jusque dans un âge fort avancé. Lorsque les forces lui manquèrent, elle consigna ses souvenirs dans des mémoires publiés en 1835, et que la bibliomanie moderne, qui a réimprimé tant de pages oiseuses, a trop négligés. On y retrouve un tableau très-vivant de cette société, à la fois frivole et pleine d'esprit de la fin du dernier siècle, que nous ne voyons plus que comme dans un songe. Ils se terminent par des conseils pratiques que les portraitistes modernes trouveraient avantage à consulter.

Madame Vigée-Lebrun, pendant sa longue carrière, a peint 662 portraits dont elle nous donne la liste. C'est là son œuvre; nous négligeons ses tableaux. Elle n'avait pas les grandes qualités qui font le peintre d'histoire; un crayon

plus sévère, une brosse plus vigoureuse n'aurait pas nui à ses portraits; mais le charme, la grâce, la tendresse, une exquise finesse dans l'expression, n'est-ce donc rien? La couleur des chairs est d'ailleurs excellente et peut servir de modèle.

Nous renvoyons le lecteur aux deux portraits de madame Vigée-Lebrun et de sa fille que l'on voit au Louvre. Il y trouvera aussi le charmant tableau où elle s'est représentée elle-même avec un chapeau de paille qui projette son ombre sur la moitié de la figure, ou plutôt qui ne laisse que la moitié de la figure exposée au soleil. « A Anvers, dit-elle, je trouvai chez un particulier le *fameux chapeau de paille* de Rubens : le grand effet de ce portrait réside dans les deux différentes lumières que donne le simple jour et la lueur du soleil. Ce tableau me ravit et m'inspira au point que je fis mon portrait à Bruxelles en cherchant le même effet. Quand ce portrait fut exposé au Salon, il ajouta beaucoup à ma réputation. » C'est la gravure de cette toile remarquable qui figure dans notre collection.

FRANÇOIS GERARD

PEINTRE

1770—1837

L'artiste dont nous donnons ici le portrait, d'après l'habile peintre anglais Lawrence, avait une rare intelligence, une conversation fine et variée, du tact, des manières, de la distinction naturelle ; il a tenu longtemps un salon demeuré célèbre, il a fait figure d'homme du monde et de baron. La génération actuelle ne le connaît que comme le *peintre des rois* et des gens en culottes courtes et souliers à boucles, le décorateur patenté des salles du trône, etc. On éprouve quelque regret à aller chercher les origines de cette carrière officielle et de cette vie d'ailleurs parfaitement honorable, non pas dans l'étage inférieur de l'ambassade de France à Rome (son père était concierge ou intendant, qu'importe? la hiérarchie aulique n'a-t-elle pas ses degrés ?), mais sur les bancs du tribunal révolutionnaire, à côté de Fouquier-Tinville et de Coffinhal. Il est vrai que bon nombre des égorgeurs de 93 sont devenus des préfets modèles sous l'empire, et que Gérard a pu représenter dans ses *ex voto* officiels, sous le manteau de l'ancien régime, plus d'un de ses camarades de carmagnole ;—les temps et les hommes de cette époque étaient ainsi faits. Le premier peintre du roi a d'ailleurs réclamé des circonstances atténuantes. Ce n'est pas pour son plaisir qu'il a été figurer comme juré à l'infâme tribunal ; c'est pour échapper à la réquisition ; il n'y a siégé que deux fois, et encore ces deux jours-là, s'est-on borné à couronner des rosières ou à quelque chose de semblable ; enfin, grâce à une maladie feinte, il a pu échapper à la nécessité de juger Marie-Antoinette. Mieux

Baron GÉRARD

valait cependant, à notre sens, être soldat que juge en 93, et si à toute force il fallait juger l'infortunée reine, il eût été plus beau de l'acquitter que de déserter le poste.

Le caractère de l'homme se retrouve dans son talent souple, plein de ressources, et de ménagements pour le goût du public. L'un n'est pas plus héroïque que l'autre. Elève de David, il n'est pas resté fidèle à la réforme classique plus longtemps que la mode. Sous l'œil du maître, il débute par le projet couronné par la Convention, du tableau qui devait représenter la séance du 10 août. Le *Bélisaire*, le *Groupe de l'Amour et Psyché*, apparaissent aux salons de 95 et de 96. On retrouve bien dans ce dernier tableau les nobles aspirations d'un élève de la belle antiquité; il y a de la grâce et de la chasteté dans les deux figures; mais le sentiment de la vie est aussi absent que celui de la volupté; c'est froid comme le marbre et ennuyeux comme une statue qui ne supplée pas à la couleur par le modelé! Dans le Bélisaire, qui est cependant antérieur d'une année, il y a plus de couleur. On sent courir dans ce fond mélancolique un souffle précurseur d'une école moins *primitive*.

Malgré le succès de ces deux tableaux, Gérard trouvait difficilement à placer ses ouvrages. Comme il était marié et avait une partie de sa famille à sa charge, le besoin le pressait. Il vivait du produit des dessins qu'il vendait aux éditeurs. Le portrait en pied de grandeur naturelle de son ami Isabey, lui ouvrit une nouvelle voie dans laquelle il devait trouver à la fois la fortune et le couronnement de sa réputation. La vérité des accessoires concourt dans ce tableau avec l'expression de la physionomie, pour donner la ressemblance du personnage. C'est le prototype de ces grands portraits dans lesquels, avec le temps, l'art de la mise en scène tendra à prendre une fâcheuse prépondérance sur la recherche de la vérité dans l'expression même de la tête. Chez Holbein, la ressemblance vient du centre; chez Gérard elle va plutôt de la circonférence au centre. Cette fine observation, empruntée an panégyrique que M. Ch. Lenormant a consacré à la mémoire du peintre son ami, cache une critique judicieuse.

En 1810, Gérard exécuta pour l'empereur le tableau de la *Bataille d'Austerlitz*. Grande composition, dans laquelle rien ne bouge, malgré tout le mouvement que se donnent les personnages. Les chevaux sont en bois; le fameux soleil d'Austerlitz ne répand que des reflets verdâtres sur les figures de cire des vainqueurs. La critique est aisée; mais pour être juste, elle doit reconnaître le savant arrangement de cette grande page, qui répond véritablement à l'idée d'une apothéose. Il ne faut pas oublier, en effet, que ce tableau était destiné à servir de plafond à la salle du Conseil d'État aux Tuileries. Il devait simuler

une tapisserie développée et portée par les quatre figures ailées qu'on voit aujourd'hui au Louvre. Ces quatre génies représentant la Victoire, la Renommée, la Poésie et l'Histoire, méritent une mention particulière. Le dessin est fier, le mouvement hardi et majestueux, la draperie large, l'ensemble harmonieux, l'œuvre est magistrale. Pourquoi l'artiste n'a-t-il pas persévéré dans cette voie ? On dit que cet homme distingué, toujours pénétré du sentiment de l'insuffisance de ses œuvres, toujours poursuivi par le remords de l'art, s'écria un jour : « Ah ! si je pouvais recommencer ma vie ! s'il était temps encore de choisir mon chemin !... J'ai fait fausse route. Une porte s'ouvre devant soi et laisse entrevoir des murs dorés, de l'éclat ; cela vous séduit, et l'on tourne le dos à une autre porte derrière laquelle était la gloire. » — Il n'y a que les esprits d'élite qui se jugent ainsi.

Quand les alliés eurent chassé l'empereur de sa capitale, tout l'état-major de l'invasion se précipita dans l'atelier du premier peintre de l'impératrice. Souverains, princes, diplomates, généraux, chacun voulait avoir son apothéose de la main de Gérard, et emporter dans son pays ce brevet d'immortalité. L'atelier de Gérard devint une vraie manufacture de manteaux de cour, d'uniformes chamarrés, de grandes bottes, de culottes courtes, de livrées militaires ou civiles et de figures de convention.

La monarchie étant rétablie aux Tuileries, on essaya bien de remuer le passé de Gérard, mais, franchement, il n'en avait pas tant fait que Fouché ! Le roi eut le bon esprit de se montrer satisfait de ses habiles et loyales explications, et il lui commanda le tableau de l'*Entrée de Henri IV a Paris*. Ce fut un trait de tact politique de placer la rentrée du nouveau roi sous la protection de ce grand souvenir. L'arrangement du tableau est savant, l'ensemble est harmonieux ; on ne pouvait tirer un meilleur parti d'un sujet où la vérité historique cédait le pas à l'allégorie. Le succès fut immense. Le titre de baron et la charge de premier peintre du roi furent la récompense de l'artiste. Il rendit un service semblable en 1824, à Louis XVIII, en peignant le tableau qui représente *Louis XIV déclarant le duc d'Anjou roi d'Espagne*. C'était habilement rattacher à la souche commune la légitimité du prince que les armes françaises venaient de rétablir en Espagne. Mais la toile est violette, la scène est sans intérêt, le talent de l'artiste décline. Les peintres ne devraient faire que des tableaux, et laisser à d'autres l'avantage de rendre des services aux gouvernements. Quelle palette magique, quelle brosse furieuse, quelle imagination dévergondée est à l'épreuve d'une mise en scène officielle ! Gérard succomba à la tâche, lorsqu'il voulut représenter le *Sacre de Charles X*, et plus tard le *Serment du roi Louis-*

Philippe à l'Hôtel-de-Ville. Rappelons ici que si le baron de la Restauration consentit à remplir son office de peintre officiel auprès de la royauté nouvelle, il déclina, en termes très-honorables, le titre de premier peintre du roi, et les émoluments de cette charge qui lui furent offerts en 1830.

La vie privée du baron Gérard est d'ailleurs pleine de traits de délicatesse. Bien qu'il n'ait pas formé d'élèves, il s'attacha toujours à surveiller et à deviner la génération qui devait lui succéder. Léopold Robert, Ingres, Ary Scheffer doivent beaucoup aux encouragements dont il entoura leurs débuts difficiles. Il a su se concilier les plus honorables amitiés, celle notamment de l'éminent architecte Fontaine, du père Fontaine, comme on disait autrefois. Il les a conservées jusqu'à sa mort, « réunissant dans son salon hospitalier tout ce que, selon M. Delécluze, la société de Paris et des pays étrangers offrait de plus élevé par les connaissances, l'agrément, la naissance et les dignités. L'étiquette y était remplacée par une politesse exquise, et le mérite seul servait de règle pour assigner à chacun le rang qu'il devait prendre. » Le salon resta ouvert jusqu'à sa dernière heure, et les amis y venaient selon leur habitude du mercredi, quand les gens les accueillirent sur la porte en leur annonçant que M. le baron était mort (8 janvier 1837).

Gérard a peint 18 tableaux historiques, 84 portraits en pied et 200 à mi-corps. Esprit ingénieux, il a su faire successivement ce qu'il fallait pour suivre les vicissitudes du goût; il n'a pas cessé d'enlever les suffrages du public. On peut dire de cet habile artiste, qu'il a réussi, parce qu'il s'est toujours maintenu à la hauteur de son temps; mais pour rester comme chef d'école, il est des temps où il faut être méconnu de son vivant.

JOHN FLAXMAN

SCULPTEUR — DESSINATEUR

1755 — 1826

Dans une des leçons sur la sculpture qu'il fit à l'Académie de Londres, Flaxman a dit : « La contemplation des modèles antiques, en donnant à l'âme de nobles habitudes de pensée, la porte naturellement à saisir en toutes choses la beauté, l'élégance et la grandeur, et lui inspire le dégoût de tout ce qui est bas et vulgaire. » C'est son portrait que le sculpteur anglais traçait ainsi en quelques mots, sans s'en douter. Le dégoût du vulgaire et l'aspiration vers le beau caractérisent à la fois sa vie et ses œuvres.

Né à Yorck en 1755, John Flaxman était fils d'un praticien. Son père étant venu établir à Londres un magasin de figures de plâtre, l'enfant fut élevé au milieu de ce musée économique. Il n'en sortit guère avant sa dixième année, car son développement fut difficile, et jusqu'à cet âge, il ne marchait qu'à l'aide de béquilles ; mais son éducation ne souffrit pas de ce retard, son esprit naturellement exalté se porta avec ardeur à l'étude ; il lisait couramment Homère et le commentait avec son crayon, quand il entra comme élève à l'Académie royale en 1770. Dès cette époque il expose des ouvrages en cire, en terre et en plâtre ; il concourt pour la médaille, inutilement il est vrai, car l'Académie qui ne se montra pas favorable à ses débuts, lui préféra, dit-on, un concurrent d'un mérite notoirement inférieur. Obligé, dès cette époque, de tirer de son talent des moyens d'existence, il travaille en même temps pour la fabrique de poterie de Wedgwood. Les modèles qu'il y a laissés se distinguent par la pureté et la simplicité de leurs contours.

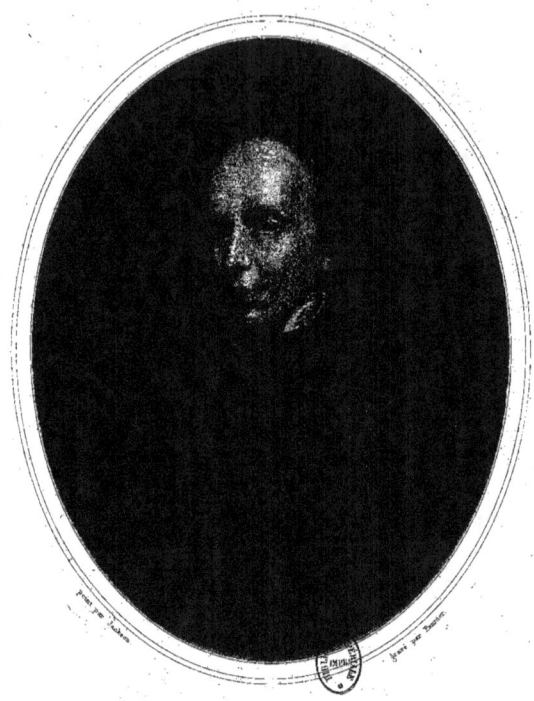

FLAXMAN (JEAN)

Imp. Ch. Chardon aîné — Paris

En 1782, il se maria avec Anne Dennman. Le directeur de l'Académie, J. Reynolds, apprenant cette nouvelle, s'écria : « Flaxman est perdu pour l'art! » Le mariage est, il est vrai, trop souvent l'ennemi irréconciliable de l'art, mais quand la compagne que l'artiste a choisie l'aime, le comprend et se dévoue, comme lui, à la pensée qui le tourmente, elle double ses forces. La prédiction de Reynolds ne se réalisa pas; Flaxman trouva moyen de concilier le bonheur du foyer domestique avec la vocation de l'artiste.

Peu après son mariage, il exécuta le monument du poëte Collins, qu'on voit dans l'église de Chichester. Le travail étant terminé, les deux époux réunirent leurs économies et partirent pour l'Italie. Ils arrivèrent à Rome en 1787; ils ne devaient y rester que deux ans, mais les victoires seules de Bonaparte les en chassèrent après un séjour de sept ans. C'est à Rome en effet, devant les modèles de l'antiquité, que la beauté physique se révéla à Flaxman dans son expression héroïque, et qu'il conçut la pensée de concilier la manière des anciens avec son inspiration personnelle.

Il produisit à cette époque le célèbre groupe représentant *la Fureur d'Athamas*, d'après les *Métamorphoses d'Ovide*, et celui de *Céphale et l'Amour;* mais ce qui a sans contredit le plus contribué à fonder sa réputation, c'est la suite de dessins qu'il exécuta, à Rome, d'après Homère, Eschyle et le Dante. Ces compositions, reproduites par la gravure, comme plus tard celles que lui inspirèrent *les Jours d'Hésiode*, se répandirent rapidement en Italie, en France et en Allemagne, et l'Académie royale, en lui ouvrant ses portes en 1797, après son retour en Angleterre, ne fit que reconnaître la grande célébrité que l'artiste anglais avait conquise sur le continent.

Dès lors, rien ne mit plus d'obstacle au cours de ses succès dans sa patrie. Nommé professeur en 1800, à cette même Académie qui avait si peu favorisé ses débuts, il développa l'histoire de l'art comparé, dans une série de leçons qui ont été publiées. Les mausolées dus à son ciseau se multiplièrent dans les églises de Londres et de l'Angleterre, il faut citer celui de Nelson à Saint-Paul, celui de Cromwel à Chichester, celui de la famille Baring à Michedewer. On ne compte pas moins de trente monuments plastiques exécutés par Flaxman dans le genre colossal. Son œuvre la plus extraordinaire fut cependant *le Bouclier d'Achille*, d'après le XVIIIe chant de l'*Iliade*. Ce bas-relief discoïdal, de neuf pieds anglais de circonférence, présente plus de cent figures humaines combinées avec une adresse qui n'exclut pas le sentiment sévère de l'art grec. Il a été reproduit quatre fois en argent.

Malgré son désintéressement, Flaxman parvint à la fortune en même temps

qu'à la gloire; mais, homme de mœurs antiques, il vivait loin du monde, à la campagne, au milieu de ses ouvriers dont il s'était fait comme une famille. A Londres on ne connaissait que ses œuvres, c'était un sage; on peut dire de lui : *Bene latuit*. En 1820, il eut le malheur de perdre sa compagne; cette séparation répandit l'amertume et le deuil sur le reste de ses jours. Il rendit son âme à Dieu le 7 décembre 1826.

Contemporain de David, Flaxman ne borna pas son ambition, comme le réformateur français à la restauration de l'art antique, il voulut faire pénétrer son sentiment intime, tendre, plein d'aspirations chrétiennes sous les contours de la beauté classique, il voulut ajouter l'expression personnelle au type permanent, concilier, en un mot, le génie antique qui représente l'idée générale, avec le génie moderne qui représente l'individualité sous les formes multiples de son indépendance. Un fond de réalité britannique dissimulé sous des formes sèches et monotones, voilà l'écueil qu'il fallait éviter; si Flaxman n'y a pas toujours réussi, s'il n'a pas ouvert à l'art une voie nouvelle, comme il l'espérait, il n'en faut pas moins tenir compte à cet artiste de ses nobles aspirations. Il mérite d'être rangé parmi les maîtres qui n'ont pas cherché une réputation facile dans les chemins battus, et qui ont dirigé au lieu de suivre la foule.

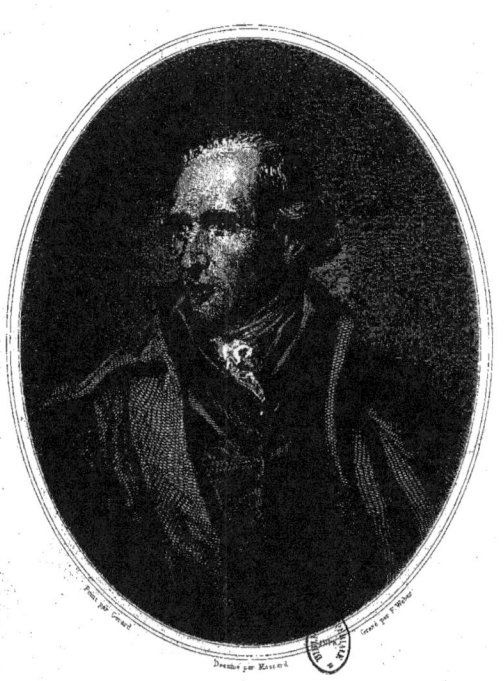

CANOVA

CANOVA

SCULPTEUR

1757—1822

Il serait difficile d'expliquer par l'influence des milieux la vocation qui se prononça, dès sa plus tendre enfance, chez le plus grand sculpteur des temps modernes. Canova naquit au petit village de Possagno, près Venise, le 1ᵉʳ novembre 1757. Les arts étaient alors en pleine décadence dans toute l'Europe; la manière, la bizarrerie à la recherche du nouveau, l'imitation vulgaire courtisant les fantaisies du libertinage, avaient étouffé le sentiment du beau. La sculpture avait perdu sa raison d'être, avec le respect de la forme et le culte de l'idéal. Nulle part on ne se souciait moins qu'à Venise de cette branche de l'art qui, privée des richesses de la couleur, ne vise pas à faire illusion aux sens, et ne parle à l'âme que par des abstractions. A vrai dire, quel sculpteur s'est jamais inspiré à l'école de Giorgione, du Titien, de Paul Véronèse ou du Tintoret? L'art de tirer une figure du marbre avait été tellement abandonné dans la ville des lagunes, qu'à l'époque où Canova fit ses premiers essais, les procédés de la mise au point y étaient entièrement inconnus et qu'il dut y suppléer par approximation.

La seule circonstance qui eût pu tourner les idées de l'enfant de Possagno vers la sculpture, c'est que le pays où il était né produisait en abondance une pierre facile à travailler, et qui par son éclat pouvait rivaliser avec le marbre. Dès l'âge de cinq ans, il avait le marteau en main. Un nommé Torretti, sculpteur ornemaniste, lui apprit les pratiques de l'outil et le travail mécanique de la

matière. Ses premiers essais furent donc faits sans maître et presque sans modèle, car il a raconté qu'il avait été réduit à se servir lui-même de modèle au moyen d'un miroir.

Les statues d'*Orphée* et d'*Eurydice*, d'*Apollon* et de *Daphné*, et enfin un groupe de *Dédale* et d'*Icare* établirent néanmoins sa réputation à Venise. La fortune lui souriait déjà et lui ouvrait une voie facile. Il était d'autant plus assuré d'y avancer rapidement, qu'il n'avait pas de concurrent dans sa patrie. Mais il avait le sentiment du grand art, et il résolut d'en aller étudier les modèles à Rome. Il partit pour cette ville en 1779, avec une pension de la sérénissime république.

Voici donc Canova à Rome, devant ces antiques qui avaient guidé Michel-Ange et Raphaël, mais depuis bien des années leur enseignement était muet. Il eut toutefois le bonheur d'y rencontrer un des hommes qui ont le plus contribué à remettre en lumière les vrais principes de l'art. M. Quatremère de Quincy, vivement frappé des premiers essais du jeune artiste, surtout du groupe de *Thésée terrassant le Minotaure*, qu'il exécuta en 1783, rechercha sa société. Il trouva en lui un esprit ouvert à l'enseignement, un caractère accessible aux conseils. Entre le grand sculpteur et l'éminent critique s'établit dès lors un étroit commerce d'idées, qui ne fut inutile ni à la réputation ni au talent de Canova. M. Quatremère touche du doigt dans les premières œuvres du sculpteur de Possagno, la réalité vulgaire, il proscrit l'imitation servile, le vrai qui n'est que vrai; il rappelle à l'artiste que le modèle n'est pas la nature; il veut qu'il cherche et choisisse parmi ces individus les parties qui réveillent l'idée du beau, puis que fermant les yeux, il se recueille et voie au dedans de lui le type qu'il n'a rencontré nulle part. C'est l'idéal que Dieu ne montre pas à l'homme, parce qu'il lui laisse l'honneur de le conquérir, comme il lui laisse avec la liberté le mérite de choisir le bien, pouvant faire le mal.

Nous pouvons suivre pas à pas dans le livre que M. Quatremère a consacré à Canova et à ses ouvrages les travaux de ce grand artiste et le développement de sa manière. Les mausolées de Clément XIV dans l'église des Saints-Apôtres, de Clément XIII à Saint-Pierre, le placèrent immédiatement hors ligne. La *Madeleine pénitente*, qui vit le jour peu après, excita l'admiration universelle. « On trouvait une indéfinissable expression de douleur dans ce visage qui cesse d'être du marbre, et qui pleure. Il faut y reconnaître une sorte d'exécution magique, un je ne sais quoi de fondu dans les formes, qui semble exclure l'emploi d'un outil. » Nous partageons tout à fait l'enthousiasme du savant académicien pour cette touchante et suave figure; mais il nous jette dans un

grand embarras, lorsqu'il en fait l'image de la pénitence religieuse ; nous n'y remarquons que la grâce de la courtisane.

Aussi bien devons-nous avouer tout de suite la perplexité que nous cause la suite des jugements de M. Quatremère sur Canova. Le sévère arbitre du goût nous mène successivement devant la *Madeleine pénitente*, le groupe d'*Hercule précipitant Lycas*, les *Trois Grâces*, les *Danseuses*, et il s'écrie : Voilà la résurrection du style, du système et des principes de l'antiquité ! — Nous considérons au contraire Canova comme un génie tout moderne. Il donne à ses œuvres la grâce, la chaleur, la vie, il les remplit d'un mol abandon, il obtient ce résultat en saisissant sur le vif les détails de la réalité, en pénétrant tous les secrets du modèle féminin, il polit la surface, il fait sentir la peau et apparaître le sang sous la froide pierre ; dans le choix du sujet, il ne reculera pas à l'occasion devant une action violente ou compliquée, qu'il prétendra fixer dans le marbre. Les anciens ne visaient qu'à la beauté abstraite des contours, ils ne ménageaient que l'effet général des lignes qu'ils craignaient de compromettre par le fini des parties, ils ne demandaient enfin à l'immobile matière que d'exprimer un type ou de rendre un état de l'âme.

Les œuvres de Canova se multiplient. Son ardeur au travail égalait la fécondité de son esprit et la dextérité de sa main. Le soleil, en se levant, le trouvait à son atelier, qu'il ne quittait guère de tout le jour. Pendant qu'il modelait la terre et qu'il maniait le trépan ou le ciseau, il se faisait lire et relire l'*Iliade* ou l'*Odyssée*, les écrits de Polybe, de Tacite, de Xénophon ou d'Anacréon. Son esprit se laissait comme bercer par ces souvenirs pendant les heures du travail manuel; puis, tout à coup, une image se formait devant ses yeux, il la saisissait et la fixait dans un de ces célèbres bas-reliefs : la *Mort de Priam*, *Socrate buvant la ciguë*, *Briséis enlevée par les hérauts*, la *Mort d'Adonis*, *Socrate sauvant Alcibiade*, etc.

Sa réputation s'était rapidement répandue en Italie. Dans ce pays si profondément divisé, qui poursuit son unité géographique à travers tant de vicissitudes, il y a une centralisation qui existe depuis longtemps au profit des artistes qui l'ont honoré : ils ne sont ni de Milan, ni de Naples, ni de Venise ou de Florence, ils sont tous de Rome, ils sont Italiens. Le Vénitien Canova s'était irrévocablement fixé auprès du Vatican, et son nom appartenait à l'Italie qu'il couvrait de gloire.

Les événements qui firent pour la première fois sortir le pape de Rome chassèrent aussi Canova de la ville éternelle livrée aux étrangers. Il se réfugia dans sa patrie; mais, là aussi, l'esprit de conquête et de domination le poursuivit. Le triste marché souscrit à Campo-Formio par un général de la république française le fit sujet autrichien, et c'est comme pensionnaire de l'empire apostolique qu'il

revint à Rome, avec sa mère et son demi-frère l'abbé Canova, pour reprendre ses immenses travaux.

Il trouva l'accueil le plus flatteur auprès du nouveau pape, Pie VII, qui restaura pour lui la charge de surintendant des antiques. Malheureusement la ville éternelle avait été spoliée; ses plus belles statues avaient été livrées, rançon inutile qui n'avait pas sauvé le trône du prédécesseur de Pie VII. Celui-ci réservait à Canova l'accablant honneur de remplacer les dieux exilés; comme l'artiste venait de terminer sa statue de *Persée* pour la ville de Milan, le pape la retint et la fit placer sur le piédestal vide de l'*Apollon du Belvédère*.

En 1802, le maître de la France ayant entendu parler du sculpteur dont Rome s'enorgueillissait, il fallut que Canova se rendît à Paris pour faire son portrait. Il moula en terre une tête de Bonaparte destinée à une statue de douze pieds. Restait à savoir comment on disposerait le corps qui devait porter cette tête colossale. Le premier consul ne s'expliquait pas. L'habile Canova sut interpréter l'hypocrite modération de l'homme qui ne demandait qu'à être violenté dans le sens de son ambition, et il tailla d'avance dans le marbre cette statue impériale demi-nue qu'on n'osa jamais montrer à Paris, et qui est maintenant reléguée dans une collection particulière d'Angleterre. La sculpture se dégage volontiers des conventions sociales; appelée à idéaliser les traits et à rendre l'expression par les formes du corps, on comprend qu'elle se plaise à dépouiller l'homme de tout l'attirail d'un costume militaire moderne. Le temps était d'ailleurs singulièrement favorable aux travestissements antiques. Les républicains de 1792, les premiers, avaient eu l'impudence de s'affubler d'un masque romain, oubliant que l'histoire romaine ne s'était pas arrêtée au second Brutus. Canova ne fit donc que suivre le mouvement, et se conformer aux données de son art, en représentant Bonaparte sous les traits d'un empereur romain et sa sœur la princesse Borghèse sous ceux d'une Vénus encore moins vêtue.

Le talent de Canova appartenait désormais à l'Europe. C'est à Vienne, dans l'église des Augustins, que se trouve son œuvre capitale, le mausolée de l'archiduchesse Marie-Christine, exécuté sur le plan qu'il avait d'abord conçu pour le monument du Titien. Jamais la sculpture n'a produit un ensemble qui remplisse le spectateur d'une plus puissante émotion. C'est, d'une part, un cortége de femmes et d'enfants en pleurs, suivi d'un vieillard guidé par la Charité, qui introduisent l'urne funéraire dans une pyramide; c'est, d'autre part, un bel adolescent dans l'attitude et avec l'expression de la plus profonde douleur, prosterné sur les degrés et appuyé sur un lion qui semble partager ses tristes pensées; enfin, le portrait de la princesse est porté par

un groupe céleste qui surmonte le mausolée. On se demande en vérité si cette variété d'actions développées en plusieurs masses distinctes appartient encore au domaine de la sculpture. Cependant, en dépit des difficultés, voire même des principes, Canova a réussi à tirer de la pierre et à jeter dans l'espace, une conception qui ne semblait pouvoir être réalisée que sur la toile, avec l'illusion des couleurs et de la perspective.

Appelé de nouveau à Paris en 1810, Canova y fit le portrait de Marie-Louise. Un jour, pendant que l'impératrice posait, Napoléon dit à l'artiste : « J'ai 70 millions de sujets, 8 à 900,000 soldats, 100,000 cavaliers et des armées comme n'en eurent jamais les Romains. J'ai livré quarante batailles. A celle de Wagram j'ai fait tirer cent mille coups de canon, et cette dame dont vous faites le portrait désirait ma mort. » Napoléon désirait ajouter à ses 900,000 soldats, à tout ce qu'il avait déjà conquis, la possession de Canova, dont la gloire l'importunait en dehors de la capitale de son empire. L'artiste parvint à grand' peine à retourner à Rome pour mettre la dernière main à ses travaux inachevés. L'un d'eux était la statue équestre de l'Empereur représenté en *Imperator* romain, et qu'il devait couler en bronze. A tout événement, le prudent artiste coula séparément le cavalier et le cheval ; le cheval seul était fait, quand survinrent les revers de 1814 ; et, lorsque la légitimité eut reconquis ses couronnes, ce fut Charles III de Naples qu'il plaça sur le cheval de Napoléon.

Les artistes sont par malheur trop souvent condamnés à faire ainsi, comme dirait Montaigne, *des chevaux à toute selle*. Un jour l'apothéose de la Force victorieuse, le lendemain celui de la Légitimité imbécile ! Canova eut tout au moins la satisfaction d'attacher son nom à celui de l'homme qui représente la gloire la plus pure des temps modernes. La statue colossale de Washington, qu'on voit dans la résidence du congrès des États-Unis, a donné à Canova, dans le Nouveau-Monde, une popularité au moins égale à celle dont il jouit sur l'ancien continent.

Mais avant d'exécuter cette statue célèbre, Canova devait faire un troisième voyage à Paris. Cette fois il venait, avec le concours de la force militaire étrangère, avec les bras mêmes des soldats prussiens, reprendre à nos musées les chefs-d'œuvre dont la victoire les avait enrichis. L'opinion publique en France lui a difficilement pardonné cet office et l'a poursuivi du nom d'*emballeur des alliés*. Il n'accomplissait cependant qu'une œuvre de juste réparation. Mais pourquoi faut-il qu'après avoir réexpédié à Rome l'Apollon du Belvédère, et à Florence la Vénus de Médicis, Canova se soit rendu en Angleterre, pour déballer à Londres les marbres arrachés par lord Elgin au fronton du Parthénon ? Pourquoi

a-t-il été chez le vainqueur applaudir à la spoliation de la Grèce, et donner aux compatriotes de ce nouveau Mummius la garantie que la prise valait les frais qu'elle avait coûtés ?

Aucun des souverains alliés ne reçut peut-être de plus chaleureuses ovations à son retour dans sa capitale que Canova rentrant à Rome, escorté des antiques et des chefs-d'œuvre qui lui avaient été enlevés. Le pape ne sachant plus quels témoignages donner à un artiste qui réunissait déjà plus de charges et de titres honorifiques que n'en reçut Raphaël, eut la singulière imagination de le faire marquis d'Ischia, comme si un titre bon tout au plus à dissimuler la médiocrité d'un personnage obscur, avait pu ajouter à la gloire d'un nom comme celui de Canova.

Il n'y a pas d'exemple dans les temps modernes d'un artiste qui ait joui de son vivant d'une pareille réputation et d'une position aussi considérable. Son atelier occupait pour ainsi dire tout un quartier de la ville. Les deux mondes l'accablaient de leurs commandes, soit pour des ouvrages nouveaux, soit pour des reproductions de ses premiers modèles.

Sa fortune, son crédit étaient immenses, mais il faisait de l'une et de l'autre le plus noble usage, prodiguant, sous toutes les formes, les secours et les encouragements aux artistes. Dans ses dernières années, il conçut le projet de doter le village de Possagno d'un monument témoignage de sa foi et de sa reconnaissance pour le pays qui l'avait vu naître. De 1819 à sa mort, des sommes considérables furent employées aux travaux du temple de Possagno. Il lui destinait le grand tableau représentant la Descente de croix qu'il avait entrepris vingt ans auparavant, et qu'il reprit à l'époque où nous sommes arrivés. La peinture avait toujours été une sorte de délassement pour le grand sculpteur.

Tant de travaux avaient épuisé sa santé. L'usage continu du trépan développa une maladie organique qui fit des progrès alarmants au printemps de 1822. Comme l'oiseau blessé, il revint au nid ; il voulut respirer encore l'air natal à Possagno, mais rien ne put arrêter le progrès du mal, la mort le surprit à Venise, chez un de ses amis, le 12 octobre 1822.

Ce fut dans toute l'Italie un deuil public, dont le monument du Capitole consacre le souvenir. Canova est incontestablement le grand sculpteur des temps modernes. Nous ne pouvons cependant nous associer à l'enthousiasme sans réserve qu'il inspire à ceux qui l'ont acclamé comme le rénovateur du grand art grec. Les qualités mêmes que nous admirons en lui excluent cette comparaison. Il a le charme, il a la grâce ; on trouve la chaleur de la vie, le velouté de la peau dans le marbre qu'il a animé ; il ne faut toutefois pas rapprocher sa Vénus bai-

gneuse de notre Vénus de Milo. On peut admirer l'une et l'autre, mais la sévère image de la beauté antique commande le respect en même temps que l'admiration. Attendons les successeurs de Canova; fidèles interprètes du maître, ils suivent ses tendances; la déesse devient femme, du piédestal elle descend dans le boudoir.

FIN.

TABLE DES MATIÈRES

	Pages
FRONTISPICE. — Plafond peint par Paul Véronèse, gravé par Geille. *(Musée du Louvre).*	
AVERTISSEMENT DE L'ÉDITEUR	1
INTRODUCTION	2
MICHEL-ANGE. — Portrait du temps, gravé par Pannier.	
NOTICE	5
RAPHAEL. — Portrait peint par lui-même, gravé par Pannier. *(Musée du Louvre).*	
— Portrait peint par lui-même, gravé par Saint-Eve. *(Musée de Florence).*	
NOTICE	27
JULES ROMAIN. — Portrait peint par lui-même, gravé par Fréd. Weber. *(Musée du Louvre).*	
NOTICE	46
ANDRE DEL SARTE. — Portrait peint par lui-même, gravé par Saint-Eve. *(Musée de Florence).*	
NOTICE	50
LE TINTORET. — Portrait peint par lui-même, gravé par Lecomte. *(Musée du Louvre).*	
NOTICE	54
VELASQUEZ. — Portrait peint par lui-même, gravé par Pannier. *(Ancien musée Louis-Philippe)*	
NOTICE	57
MURILLO. — Portrait peint par lui-même, gravé par Sichling. *(Ancien musée Louis-Philippe).*	
NOTICE	62
RUBENS. — Portrait peint par lui-même, gravé par Laugier. *(Musée de Florence).*	
NOTICE	66
VAN DICK. — Portrait peint par lui-même, gravé par Pannier. *(Musée du Louvre).*	
NOTICE	73
REMBRANDT. — Portrait de l'artiste jeune, peint par lui-même, gravé par Gustave Lévy. *(Musée du Louvre).*	
— Portrait de l'artiste vieux, peint par lui-même, gravé par Pannier. *(Musée du Louvre).*	
NOTICE	77
GÉRARD DOV. — Portrait peint par lui-même, gravé par Pannier. *(Musée du Louvre).*	
NOTICE	84
LE POUSSIN. — Portrait d'après lui-même, gravé par Pannier.	
NOTICE	87
PHILIPPE DE CHAMPAIGNE. — Portrait peint par lui-même, gravé par Pannier. *(Musée du Louvre).*	
NOTICE	14
LEBRUN ET MIGNARD. — Tableau peint par Rigaud, gravé par Pedretti. *(Musée du Louvre).*	
NOTICE DE LEBRUN	101
NOTICE DE MIGNARD	108
MANSART ET PERRAULT. — Tableau Peint par Philippe de Champaigne, gravé par Pedretti. *(Musée du Louvre).*	
NOTICE DE MANSART	115
NOTICE DE PERRAULT	118
LE NOSTRE. — Portrait peint par Carlo Maratta. *(Musée de Versailles).*	
NOTICE	120
PUGET. — Portrait d'après François Puget. *(Musée de Versailles).*	
NOTICE	123
EDELINCK. — Portrait peint par Rigaud, gravé par Pannier. *(Musée de Versailles).*	
NOTICE	129
VAN LOO. — Portrait peint par lui-même, gravé par Blanchard. *(Musée de Versailles).*	
NOTICE	133
VIGEÉ-LEBRUN. — Portrait peint par elle-même, gravé par Geoffroy. *(Musée du Louvre).*	
NOTICE	136
GÉRARD. — Portrait peint par Lawrence, gravé par Colin. *(Musée de Versailles).*	
NOTICE	142
FLAXMAN. Portrait peint par Jackson, gravé par Pannier. *(Musée de Versailles).*	
NOTICE	146
CANOVA. — Portrait peint par Gérard, gravé par Fréd. Weber. *(Musée du Louvre).*	
NOTICE	149

FIN DE LA TABLE DES MATIÈRES

www.ingramcontent.com/pod-product-compliance
Lightning Source LLC
Chambersburg PA
CBHW071530220526
45469CB00003B/721